DICTIONNAIRE
DES
GRAVEURS
Anciens et Modernes.

DICTIONNAIRE
DES
GRAVEURS
ANCIENS ET MODERNES,
Depuis l'origine de la Gravure,

Par F. BASAN, Graveur;

SECONDE ÉDITION,
Mise par ordre Alphabétique, considérablement augmentée & ornée de cinquante Estampes par différens Artistes célèbres, ou sans aucune, au gré de l'Amateur.

TOME SECOND.

A PARIS,
Chez { L'Auteur, Rue & Hôtel Serpente.
CUCHET, Libraire, même maison.
PRAULT, Imprimeur du Roi, Quai des Augustins, à l'Immortalité.

1789.

............e cæcâ nocte sepulchri
Vindicat artifices, meritumque impendit honorem.

DICTIONNAIRE
DES GRAVEURS
ANCIENS ET MODERNES
DEPUIS
L'ORIGINE DE LA GRAVURE,

M

MAAS, (Dirck *ou* Théodore) peintre de paysages & de batailles, né à Harlem en 1656, travailla successivement sous la conduite de Henri Mommers, de Nicolas Berghem, & de Huchtenburg, & grava

Tome II. A

à l'eau-forte quelques morceaux de sa composition, entr'autres.

Une Suite de m. ps. en t. représentant des soldats, des chevaux, &c.

MACÉ, () dessinateur François du dernier siecle, qui a souvent été employé par le sieur Jabach à faire des copies des dessins de paysages de son cabinet, & à en graver à l'eau-forte un assez grand nombre, lesquels font partie du recueil qui en a paru, & auquel ont eu part les frères Corneille, Pesne & Rousseau.

MACHY, (Pierre-Antoine de) peintre du Roi, a gravé d'après ses dessins, plusieurs sujets d'archi­e ruinée, exécutés au bistre.

Il a un fils qui a gravé en couleur plusieurs sujets pittoresques d'après son père, intérieures d'écurie &c.

MACRET, (Charles-François-Adrien) élève de Dupuis, né à Abbeville en Picardie, mort à Paris en 1783, âgé de 32 ans. En peu d'années il fit un progrès étonnant dans son art. On connoît de lui divers morceaux qui lui font honneur, parmi lesquels on distingue,

Les premices de l'amour-propre d'après *Gonzales*. g. p. en h.

Plusieurs pièces du cabinet Poullain, d'après *le Ch. V. Verff. J. Jordans*, &c. &c.

Les réceptions de Voltaire & J. J. Rousseau aux champs élisées, d'après *Moreau*, &c.

MAES, (Pierre) florissoit vers l'année 1577, on connoît de lui deux sujets d'Hercule combattant l'hydre, & arrachant les cornes d'un cerf, avec cette date, &c.

MAES. *Voyez* MAAS.

MAGGI, (Jean) peintre Romain du dernier siècle; il a gravé & publié en 1618, un recueil des plus belles fontaines de Rome, & d'autres endroits de l'Italie. Il avoit entrepris de graver en grand le plan de cette ville; mais on prétend que sa fortune étoit si médiocre, que les moyens lui manquèrent, & personne ne venant à son secours, il ne put l'achever.

MAGLIAR, (André) graveur Italien du commencement de ce siècle, duquel on a quelques estampes d'après *Solimene* & autres.

MAGLIAR, (Joseph) fils du précédent; il donnoit les plus grandes espérances, & mourut fort jeune, après avoir gravé,

S. Guillaume, à qui Jésus-Christ apparoît. m. p. en h. d'après *Fr. Solimene*.

MAHIEL, (Dominique) amateur, né à Versailles en 1676; il reçut les principes du dessin de Silvestre; il a gravé plusieurs petits paysages à l'eau-forte, d'une pointe légère & spirituelle,

Un Sujet de sa composition, intitulé l'abreuvoir.

MAHIEU, (J. de) amateur, a gravé plusieurs paysages, qui se trouvent dans le volume des amateurs, déposé au cabinet des estampes du Roi.

MAIDSTONE, (J.) a gravé à Londres en 1781, à l'eau-forte, le portrait de Hyder Ally, petit oval.

MAIJR. *Voyez* MEYER.

MAILLET, (J. C.) né à Paris en 1751, élève de Née, a gravé d'après *Cotibert*, en 1778,

La fille à Simonette.

Le bon Berger, d'après *Boucher*.

Quelques Paysages du cabinet de Choiseul, &c.

MAILLET, () jeune graveur, mort en 1788, a gravé l'innocence reconnue, d'après *Binet*. m. p. en h. &c.

MAISON-NEUVE, (Louis) né en 1719. On a de lui diverses estampes, dont le Parnasse François, très-g. p. en t. d'après le morceau exécuté en bronze par les soins & aux frais de M. Titon du Tillet, qui est aujourd'hui placé au milieu de la bibliothèque du Roi, à Paris.

MAJOR, (Isaac) élève de Roland Saveri pour la peinture, & de Gilles Sadeler pour la gravure. On a de sa main nombre d'estampes, entr'autres,

Six petits Paysages d'après *Pietre Stephani*.

Un très-grand Paysage en t. d'après *Roland Saveri*, où se voit un Saint Jérôme.

MAJOR, (Thomas) graveur Anglois, demeurant à Londres, a gravé,

DES GRAVEURS.

Le départ de Jacob. g. p. en t. d'après *Ph. Laure*.

Un Paysage, où se voit un berger qui conduit des moutons. m. p. en t. d'après *Rubens*.

Une grande Fête de village, en t. d'après *Teniers*.

Le Chirurgien de campagne, m. p. en t. d'après le même.

Le Manège. g. p. en h. d'après *Ph. Wouvermans*.

Une Marine & un paysage. m. ps. en t. d'après *Claude le Lorrain*.

Diverses autres Pièces d'après *Berghem*, *Ferg*, &c.

MALAPEAU, (Claude-Nicolas) né à Paris en 1755, élève de Moitte, a gravé beaucoup de planches dans le voyage de la Suisse, sous la conduite du sieur Née, éditeur dudit ouvrage.

Diverses Vignettes pour la comédie de Figaro, &c.

MALBETE, (J. P.) né à Paris en 1740, élève de le Bas, a gravé diverses pièces d'après *Ad. van Velde*, *Moreau* & autres.

MALLERY, (Charles de) graveur & marchand d'estampes. Il florissoit à Anvers vers le commencement du dix-septième siècle, a gravé diverses estampes d'après *Stradan*, *M. de Vos* & autres, dont la vie de la Vierge, la Passion de J. C., &c.

MALŒUVRE, (Pierre) graveur né à Paris en 1740, élève de Beauvarlet. On a de lui quelques estampes, entr'autres,

Le Roupilleur. m. p. en h. d'après *Craesbeck*, &c.

Il a passé plusieurs années chez Strange à Londres.

À son retour à Paris, il a gravé divers portraits du Comte d'Aranda, du Roi de Suède, de Dalembert, Delalande, &c.

L'Enfant gâté, d'après *Greuze*, &c.

MALPICIO, (Bernardo) peintre de Mantoue, connu par les estampes en clair-obscur du triomphe d'André Mantegne.

MANGLARD, (Adrien) peintre François, de ce siècle, a gravé à l'eau-forte, étant à Rome, où il est mort en 1760,

Divers Paysages & marines de sa composition.

MANGEINS. (Madame) *Voyez* DELAUNAY.

MANGOT, () Espagnol, a gravé étant à Londres, quelques têtes à la manière pointillée, d'après *Gresse*, &c. &c. Il réside maintenant à Madrid.

MANSEL, (Jacob) a gravé plusieurs planches à la manière noire, d'après des tableaux de la galerie Impériale à Vienne.

MANSFELD, (Jean-Elie) graveur moderne, demeurant en Allemagne. On a de lui quelques estampes d'après divers maîtres, ainsi que divers portraits.

MANSFELD, (Seb.) a gravé à Vienne quelques portraits in-8º.

MANTEGNE, (André) né gardeur de mou-

tons, près de Mantoue, vers le milieu du quatorzième siècle, avoit reçu de la nature un heureux génie, qui, ainsi que celui de beaucoup d'autres, seroit demeuré inculte, & n'auroit produit aucun fruit, si le hasard, qui fait tant de choses dans le monde, n'eût contribué à faire connoître cet artiste, & ne lui eût procuré l'occasion de développer, d'étendre & de perfectionner ses talens. Mantegne, au lieu de garder son troupeau, s'amusoit à dessiner; un peintre le prit chez lui, l'adopta pour son fils, l'institua son héritier, & lui facilita tous les moyens de devenir un grand peintre, tel qu'il le fut. Le Duc de Mantoue le combla de bienfaits, & le créa Chevalier, en récompense de l'excellent morceau de peinture, connu sous le nom du triomphe de Jules César. Cet ouvrage fit un honneur infini à Mantegne, qui n'acquit pas moins de gloire en perfectionnant la gravure au burin, qui étoit alors dans son enfance. Il mourut à Padoue en 1517. On a de sa main plusieurs estampes, dont les planches paroissent avoir été gravées, les unes sur cuivre, & d'autres sur l'étain.

MANTUAN, (Jean-Baptiste) peintre & sculpteur, né à Mantoue en 1421, fut selon Vasari & Caldinucci, disciple de Jules Romain, & grava au burin,

Un Combat naval. g. p. en t. de sa composition.

David coupant la tête de Goliath. m. p. en t. d'après *Jules Romain.*

Quelques autres Pièces, &c.

MANTUAN, (Adam Ghifi) grava auſſi dans le commencement du ſeizième ſiècle pluſieurs pièces d'après *Michel-Ange*, *Jules Romain*, &c.

MANTUAN, (George-Ghiſi, *dit le*) habile graveur Italien, né en 1524. On a de ſa main un grand nombre d'eſtampes eſtimées, entr'autres,

Les Prophètes & les Sybilles de la chapelle Sixte au Vatican. g. p. en h. d'après *Michel-Ange*.

L'École d'Athènes, & la diſpute du S. Sacrement, très-g. p. en t. de deux feuilles, & faiſant pendans, d'après *Raphaël d'Urbin*.

L'Incendie d'un quartier de Rome, nommé *le Borgo*, arrivée ſous le pontificat de S. Léon. g. p. en t. *id*. Bien des gens, faute d'attention, croient y voir l'embrâſement de Troye, & Énée ſauvant ſon père Anchiſe.

Une Allégorie ſur la naiſſance d'un Prince de la maiſon de Gonzague, m. p. en t. d'après *Jules Romain*.

Céphale & Procris. g. p. en t. *id*.

Une Nymphe venant à la rencontre & au ſecours d'un homme qui s'eſt ſauvé du naufrage, & qui en enviſage les ſuites funeſtes. g. p. en t. que l'on appelle mal-à-propos le ſonge de Raphaël, puiſque ce grand peintre n'y eut aucune part. On ignore le nom du maître qui en a fourni le deſſin.

Le Jugement de Pâris. g. p. en t. d'après *Jean-Baptiste Britanno de Mantoue.*

Un Cimetière rempli de squelettes & d'ossemens. g. p. en t. *id.*

La Prise de Troye. g. p. en t. *id.*

Vénus & Adonis. p. p. en h. d'après *Théodore Ghisi.*

Un Sujet allégorique représentant un juge sur son siège, avec des oreilles d'âne. m. p. en h. d'après *Luca Penni.*

Une Adoration des bergers. g. p. en h. & en 2 feuilles, d'après *le vieux Bronzin.*

J. C. célébrant la cêne. g. p. en t. d'après *Lambert Lombart.*

Diverses Pièces d'après *le Corrège, Julio Campi, le Primatice,* & autres maîtres.

MANTUAN, ou DE MANTOUE, (Diane Ghisi) sœur du précédent, a aussi gravé plusieurs estampes, entr'autres,

Le Festin des Dieux, ou l'appareil des noces de Psiché & de l'Amour. g. p. en t. & en 3 feuilles, d'après *Jules Romain.*

La Femme adultère. g. p. en t. d'après le même.

Divers Sujets d'après *Raphaël, le Corrège, Frédéric Zuccharo, F. Salviati,* & autres maîtres.

MARATTE, (Carle) habile peintre d'histoire, né à Camerano dans la marche d'Ancône, en 1625, fut élève d'André Sacchi. On remarque

beaucoup de jugement dans ses compositions, & un grand fond de dessin, & ce qui lui fait le plus d'honneur est d'avoir sçu mettre beaucoup de graces & de noblesse dans les têtes de ses figures, sur-tout dans celles de ses vierges. Ses tableaux d'histoire n'ont pas moins de mérite, & sont très-sçavans de composition. Il mourut à Rome en 1713, très-regretté du Pape Clément XI, qui l'avoit fait Chevalier de Christ. On a de sa main plusieurs estampes à l'eau-forte, qui sont estimées, entr'autres,

Une Suite de dix sujets tirés de la vie de la Vierge. p. ps. en h. de sa composition.

Héliodore chassé du temple. g. p. en t. de deux feuilles, & cintrée par le haut, d'après *Raphaël*.

La Samaritaine. g. p. en h. d'après *Annibal Carrache*.

La Flagellation de S. André. m. p. en t. d'après *le Dominiquin*.

Joseph se faisant reconnoître à ses frères en Egypte. m. p. en t. d'après *Mola*.

S. Charles Borromée intercédant pour les pestiférés. g. p. en h. d'après *le Cavalier Perugin*.

MARC-ANTOINE RAIMONDI, très-habile dessinateur & célèbre graveur, naquit à Bologne sur la fin du quinzième siècle. Après s'être distingué dans des ouvrages d'orfèvrerie, il alla à Venise, où il se mit à contrefaire les estampes d'Albert Durer, avec lequel il eut des démêlés que

nous avons détaillés à l'article de ce dernier. Par la suite, étant allé à Rome, il grava ces belles planches, dont les estampes feront toujours les délices des connoisseurs; l'on trouve sur-tout dans celles qu'il a exécutées d'après *Raphaël*, une si grande pureté de dessin, une telle précision, qu'il n'y manque, pour en faire des chefs-d'œuvres accomplis, qu'un burin plus beau, & cet effet de clair-obscur que l'on admire dans celles que Pontius, Bolswert, Vorsterman & autres habiles maîtres ont gravées d'après *Rubens*. Tout le monde sait que Marc-Antoine encourut la disgrace de Clément VII, pour avoir gravé, sur le dessin de Jules Romain, les figures infâmes qui parurent accompagnées des sonnets impudiques de l'Arétin; mais il recouvra par la suite la bienveillance de ce Pape. Il laissa à sa mort quelques élèves, dont on recherche aussi les estampes, mais qui ne l'égalèrent pas; tels sont Augustin Vénitien, Silvestre & Marc de Ravennes, &c Voici les principales pièces de son œuvre, qui sont d'un grand prix, quand elles se rencontrent bien conditionnées, & des premières épreuves.

Le Triomphe de l'Amour. g. p. en t. où paroît un jeune Prince nud & debout sur un tas de boucliers, ayant à ses côtés une femme, des esclaves, nombre de soldats armés de toutes pièces, &c. Elle tient de la manière du *Francia*.

Une Vénus accroupie. p. p. en hauteur, d'après *l'Antique*.

Les trois Graces. p. p. en h. d'après un bas-relief antique.

Adam recevant de son épouse le fruit défendu. p. p. en h. d'après *Raphaël*.

La Chasteté de Joseph. p. p. en t. d'après le même.

David coupant la tête à Goliath. m. p. en t. *id.*

Le Massacre des Innocens. m. p. en t. *id.* & où l'on voit au-dessus des arbres de la droite une espèce de pointe qui ressemble à la sommité d'un if ou d'un pin; ce qui fait qu'on nomme cette pièce le massacre des Innocens au chicot, pour la distinguer d'un autre massacre des Innocens, que Marc-Antoine a gravé depuis de la même grandeur, & sans aucune différence, à la réserve de la pointe d'arbre qui ne s'y trouve pas. Les auteurs Italiens font de longs raisonnemens sur la cause de la différence de ces deux estampes; mais tout ce que nous avons à dire à cet égard, est que celle au chicot, a le double avantage d'être mieux gravée, & d'être beaucoup plus rare que l'autre; pour cette raison, les amateurs la recherchent par préférence,

Jésus-Christ prêchant sur les marches du temple. m. p. en t. *idem.*

La Madeleine chez le Pharisien. pendant de la pièce précédente. *id.*

La Cène. m. p. en t. & capitale. *id.*

Une Descente de croix. m. p. en h. *id.*

Jésus-Christ dans une gloire, entre la Vierge &

Saint Jean-Baptiste; au bas sont Saint Paul, Sainte Catherine, &c. m. p. en h. *id.* connue sous le nom des cinq Saints.

Une Vierge assise. m. p. en h. *id.* nommée la Vierge à la longue cuisse.

Deux Compositions différentes d'une Vierge de douleur, devant un Christ mort. m. p. en h. *idem.* Celle où il ne se trouve point de tronc d'arbre dans le paysage qui sert de fond, est la plus rare. On la connoît sous le nom de la Vierge au bras nud.

S. Paul prêchant à Athênes. m. p. en t. *idem.* Cette même composition a été exécutée, à quelque différence près, pour les actes des Apôtres.

La Sainte Cécile au collier. p. p. en h. *idem.* ainsi nommée parce qu'aux premières épreuves l'on remarque une ombre noire sous le menton de la Sainte, & qu'aux secondes cette ombre est beaucoup plus foible. D'ailleurs cette estampe, qui fut gravée sur le dessin de Raphaël, diffère de celle que Bonasone a gravée d'après un tableau du même maître, en ce que la Sainte a la tête un peu tournée de côté, les manches étroites, & que le S. Paul qui s'y voit, a la main posée sur son épée, au lieu que dans celle de Bonasone, la tête de la Sainte est presque de face; ses manches sont plus larges, & le Saint Paul y porte la main à sa barbe.

Le Martyre de Sainte Félicité. m. p. en t. *id.* où l'on voit cette Sainte dans une chaudière d'huile bouillante. Il y en a deux planches différentes, à

l'une desquelles l'oreille de la Sainte ne paroît point.

Le Parnasse. g. p. en t. gravée sur un dessin de *Raphaël*, fort différente du même sujet, qui a été gravé par Matham, d'après le tableau du même maître.

Le *Quos Ego*. m. p. en h. *id*. & très-difficile à trouver belle épreuve ; aux secondes, les muscles de l'estomac de Neptune ont été retouchés, ce qui la rend d'une dureté désagréable.

Galathée sur les eaux. m. p. en h. & capitale. *id*.

Vénus & l'Amour dans une niche. p. p. en h. *id*.

Une Danse d'Amours. p. p. en t. *id*.

Jupiter caressant Cupidon, dans un angle, en manière de pendantif. p. p. en h. *id*.

Mercure descendant du ciel, aussi dans un angle. p. p. en h. *id*.

Les Trois Graces, faisant pendant avec les deux précédens. p. p. en h. *id*.

La Cassolette. p. p. en h. *id*. représentant trois femmes à demi drapées, qui soutiennent une cassolette.

Le Jugement de Pâris. m. p. en t. *id*.

Lucrèce prête à s'enfoncer un poignard dans le sein. p. p. en h. *id*. Cette composition est gravée sur deux planches différentes, qui portent l'une & l'autre une inscription Grecque, & qui doivent être comptées, particulièrement la plus grande, parmi les meilleures pièces que Marc-Antoine ait gravées.

Alexandre faisant serrer l'Iliade d'Homère dans la cassette de Darius. m. p. en t. *id.*

Le Martyre de S. Laurent. g. p. en t. d'après *Baccio Bandinelli.* On rapporte que ce morceau plut tellement à Clément VII, qu'il contribua beaucoup au rétablissement de Marc-Antoine dans les bonnes graces de ce Pape.

La Carcasse ou le *Strigozzo*, ainsi que la nomment les Italiens. Grand sujet ent. où l'on voit une sorcière montée sur une carcasse, & conduite au sabat par le diable. Cette pièce, qui est une des plus rares de l'œuvre, se trouve avec la marque d'*Augustin Vénitien*, qui peut être y a eu part. L'on ne sçait si l'invention en est de *Raphaël*; il y a sur cela divers sentimens; le Lomazzo, entr'autres, en fait *Jules Romain* l'inventeur.

Plusieurs Portraits, dont celui de l'Arétin, &c.

Diverses Pièces d'après *Michel-Ange.*

MARCELLO, () de Florence, a gravé la statue de Giulia, qui se trouve dans la suite des statues de Vénise, &c.

MARCENAY DE GHUY, (Antoine) peintre & graveur moderne. On a de lui,

Tobie recouvrant la vue, & quelques autres p. ps. très-pittoresquement gravées, dans le genre & d'après *Rembrandt.*

Le Testament d'Eudamidas. m. p. en t. d'après *le Poussin.*

L'Amour fixé. m. p. en h. d'après *le Brun.*

Les Portraits d'Henri IV, du Duc de Sully, d[u] Maréchal de Saxe, du Roi de Pologne &c. p. ps. en [h.]

Divers autres Portraits d'hommes célèbres.

MARCHAND, (Gabriël) jeune artiste, élèv[e] de Voysard. On connoit de lui,

Le Départ & le retour du guerrier, d'après [le] Barbier, m. p. en h.

Mutius Scevola, qu'il a copié d'après l'estamp[e] de *Schmuzer*.

La Conviction & la défaite d'après *Schalles*, pein[-]tre Allemand. m. p. en h. &c.

MARCK, (L. Quirin) né à Vienne en 1737 a gravé,

Cléopatre montrant à Auguste le buste de César d'après *Battoni*. g. p. en t.

Hérodiade tenant la tête de S. Jean dans un bas[-]sin, d'après *van Thulden*, g. p. en t. &c. &c.

MARCUARD, (Robert-Samuel) élève de Bartolozzi, a gravé à Londres, à la manière Angloise pointillée, diverses pièces d'après *Hamilton* & autres.

MARELLI, (Michel-Ange) Siennois, [a] gravé la cêne. g. p. en h. La transfiguration. *id.*

MARIESCHI, (Michel) peintre né à Venise en 1696. Il entendoit très-bien l'architecture. il travailla beaucoup en Allemagne. De retour en sa patrie, il peignit les plus belles vues de cette ville, & les grava à l'eau-forte. Il mourut en 1743.

MARIETTE,

B. Corneille pinx. Tom. II. Page 27. T. Mariette Sculp.

MARIETTE, (Jean) dessinateur & graveur François, mort à Paris en 1742, âgé de 83 ans. Après avoir étudié sous J. B. Corneille, son beau-frère, dans la vue de se faire peintre, il embrassa la gravure par le conseil de Charles le Brun, & s'y fit un nom, qu'il soutint par une connoissance fort étendue des estampes. On a de lui,

S. Pierre délivré de prison. g. p. en t. d'après *le Dominiquin*.

Moyse trouvé sur le Nil. g. p. en t. d'après *le Poussin*.

Jesus-Christ dans le desert, servi par les Anges. g. p. en t. d'après *le Brun*.

Quantité de petites Pieces, dont la plus grande partie sont de son invention.

MARIETTE, (Pierre-Jean) mort à Paris en 1774, âgé de 80 ans. Il étoit fils du précédent; un penchant naturel pour les arts, dés son enfance, & une mémoire heureuse le rendirent un des plus grands connoisseurs de son siecle, & lui servirent beaucoup à former un nombreux cabinet de dessins & estampes des plus grands maîtres. Outre un traité des pierres gravées du cabinet du Roi, & un catalogue raisonné du cabinet de Crozat. Il a gravé à l'eau-forte quelques têtes d'après *le Carrache*, & *Perin del Vaga*, &c. Il étoit amateur honoraire de l'académie royale de peinture de France, & de celle de Florence.

MARILLIER, (Clément-Pierre) dessinateur & graveur. On connoît de lui une grande quantité de planches à l'eau-forte, pour le voyage de la Suisse, &c. &c.

MARIN, (Louis) dont il paroît diverses estampes en couleurs, d'après différens maîtres, c'est un faux nom. On peut mettre ces pièces dans l'œuvre du sieur Bonnet.

MARINUS, (Ignace) très-habile graveur Flamand, né en 1626. Il florissoit à Anvers dans le dernier siècle, & on a de lui plusieurs estampes estimées, entr'autres,

Une Fuite en Egypte. g. p. en t. d'après *Rubens*.

S. Ignace guérissant des possédés. g. p. en h. d'après le même.

S. François-Xavier ressuscitant un mort, pendant de la précédente. *id.*

Une Adoration des Bergers. g. p. en h. d'après *J. Jordaens*.

Jésus-Christ devant Caïphe. g. p. en h. d'après le même.

Le Martyre de Sainte Appolline. g. p. en h. *id.*

Des Enfans de village, formant un concert grotesque. m. p. en t. d'après *C. Sachleeven*.

Diverses autres Pièces d'après *le Caravage*, *van Dyck*, &c.

MARIOTTI, (Ignace) né à Rome vers l'an 1675, a gravé plusieurs morceaux, dont la décoration

de l'autel de S. Ignace, dans l'église de Jésus, à Rome.

MARLIÉ, (Renée-Elisabeth) veuve de B. Lépicié, graveur François, dont nous avons parlé en son lieu, a gravé,

Le Cuisinier Flamand. m. p. en h. d'après *Teniers.*
Divers Morceaux d'après *Chardin*, & autres maîtres.

MARNE (L. A. de) né en 1675, fut architecte & graveur du Roi; Il a dessiné & gravé avec soin 10 statues les plus belles de l'antiquité & 500 petites planches insérées dans 3 vol. *in-fol.*, sujets de l'ancien & nouveau testament, d'après différens maîtres, dédié à la Reine en 1729.

MAROT, (Jean) habile architecte François, du dernier siècle, né à Paris, en 1650, mort en 1701, a gravé avec son fils un grand nombre d'élévations & de vues d'Eglises, de Palais, &c. dont les recueils sont assez connus. Ces pièces sont en partie de sa composition, & en partie d'après d'autres célèbres architectes.

MARTENASIE, (Pierre) graveur, demeurant à Anvers, lieu de sa naissance, est élève de le Bas, & a gravé diverses Estampes; entr'autres,

L'Abreuvoir champêtre. m. p. en h. d'après *Berghem.*
Le Père de famille. g. p. en t. d'après *Greuze.*

B ij

L'Enlèvement des Sabines. g. p. en t. d'apr[ès] Rubens, &c.

MARTIN, (Schoen) peintre & graveu[r] Allemand du quatorzième siècle, doit être regar[dé] à juste titre comme le premier qui, peu de temp[s] après l'invention de la gravure, ait fait des ouvra[-]ges d'un certain mérite, & dignes d'attention. L[a] réputation qu'ils lui acquirent avoit engagé Alber[t] Durer à devenir son élève, & il l'auroit été [si] cet artiste ne fût pas mort en 1486, dans le mo[-]ment qu'Albert se mettoit en chemin pour l'alle[r] trouver. Les Italiens l'appellent *il buon Martin[o]* & le font natif d'Anvers, contre toute vérité: ca[r] il étoit de Colmar. On a de lui un assez gran[d] nombre d'estampes, les principales sont,

Le Portement de Croix. m. p. en t.

Une Bataille contre les Sarrasins, où assiste l'apô[-]tre S. Jacques. m. p. en t. C'est apparemment so[n] dernier morceau, car la planche n'est pas entière[-]ment achevée.

La Mort de la Sainte Vierge. m. p. en h.

S. Antoine battu par les Démons. m. p. en [h.] dont Michel-Ange fit, dit-on, son étude dans [sa] première jeunesse.

Une Suite de Sujets de la Passion. p. ps. en h. [&] plusieurs autres qui sont toutes de son invention.

MARTIN LAGEL, () ancien graveur Alle[mand]

mand, dont on voit différentes estampes, avec la date de 1500, &c. sçavoir:

Un Cavalier courant au galop avec une femme en croupe.

La Sainte Vierge assise avec l'enfant Jesus.

S. Christophe portant l'enfant Jesus sur ses épaules.

Des Militaires en marche, précédés d'un tambour & d'un fifre.

MARTIN, (M.) peintre de Louis XIV, a gravé à Paris, à l'eau-forte, plusieurs sujets de batailles de sa composition.

MARTIN, (Jean) peintre & graveur Anglois, né aux environs de Londres en 1736, a gravé en manière noire, le portrait de Roubillac, habile sculpteur, mort à Londres. m. p. en h. d'après *Carpentier*.

Celui de J. J. Rousseau, en costume Arménien, d'après *Ramsay*, m. p. en h.

Celui de Hume, de même grandeur, d'après le même peintre. &c. &c.

MARTIN, (Elias) a gravé à Londres plusieurs petits sujets & têtes à la manière du pointillé, d'après ses dessins.

MARTIN, (J. Fried) en a aussi gravé.

MARTINET, (François-Nicolas) graveur vivant. On a de lui diverses petites vignettes & animaux; la suite d'oiseaux pour le Buffon in-4°. &c. &c.

MARTINET, (Louise) sœur du précédent, élève de Nicolas Dupuis, née à Paris en 1731, a gravé, entr'autres choses, diverses vignettes, & de plus,

La Mort d'Adonis. g. p. en h. d'après *Bianchi*.

MARTINI, (Pierre-Antoine) né à Parme en 1739, artiste & amateur éclairé, il a gravé à Paris,

Lucius Albinus descendant de son char pour y placer les Vestales.

Les Romains surprenant les Véiens dans leur temple. Ces deux morceaux, composés par Pajou, sculpteur, font pendans. g. p. en l.

Un grand Morceau d'architecture ruinée, d'après *Robert*.

Plusieurs Paysages & marines d'après *Vernet*.

Nombre de Vignettes pour différens ouvrages, dont plusieurs de sa composition.

Diverses Pièces pour le voyage d'Italie de M. l'abbé de Saint Non, &c. &c.

MARVIE, (Marin) dessinateur & graveur né à Paris en 1723, a fait quelques eaux-fortes, entr'autres,

Une grande Fête en t. donnée à l'occasion de la naissance du Duc de Bourgogne, & terminée au burin par J. Ouvrier, &c.

MASQUELIER, (Louis-Joseph) graveur né près de Lille en Flandres, en 1731, élève de le Bas. On a de lui,

Un Vieillard à genoux près d'une tête de mort,

dans un désert. m. p. en h. d'après *Girard Dow*, intitulée *Diogene*.

Plusieurs Vignettes pour différens ouvrages.

Divers Paysages très-spirituellement gravés, d'après *Ruysdael*, *Dietricy*, &c.

Une des 16 grandes Batailles de la Chine.

Deux Vues de la ville d'Ostende, d'après *le May*.

Diverses Pièces qui entrent dans les suites de l'Italie & de la Suisse, &c. &c.

MASSARD, (Jean) né à Bellême dans le Perche. On a de lui,

Deux grands Sujets en t. d'après *Greuze*. La mère bien aimée & pendant.

La Famille de Charles I. d'après *V. Dyck*. g. p. en h.

La plus belle des Mères, d'après le même. m. p. en hauteur.

Il a aussi gravé diverses Vignettes, d'après *Cochin*, *Parizeau*, &c.

N. B. Il a une sœur qui grave la vignette.

MASSÉ, (Jean-Baptiste) conseiller de l'académie, mort à Paris en 1769, âgé de 80 ans. Il étoit excellent peintre en miniature, talent qu'il a préféré à la gravure, à laquelle il sembloit s'être destiné. Nous devons à ses soins les belles gravures des peintures de le Brun, de la galerie de Versailles; il en a fait une partie des desseins, a dirigé les gravures, & il a fallu toute sa constance pour faire parvenir

cette entreprise à son terme, & la porter à la perfection où nous la voyons. Il a gravé lui-même.

Le Portrait de Marie de Médicis, qui est à la tête du recueil d'estampes d'après les tableaux de *Rubens*, de la galerie du Luxembourg.

MASSON, (Antoine) né à Thoury près d'Orléans, & mort à Paris, âgé de 64 ans, très-habile graveur. On a de lui nombre d'estampes, ainsi que plusieurs portraits fort estimés pour la singularité du travail, qui imite chaque objet dans un tel degré de vérité, qu'il est impossible d'aller plus loin ; entre autres,

Jesus-Christ à table avec les pèlerins d'Emaüs. g. p. en t. d'après *le Titien*, laquelle se trouve dans le recueil du cabinet du Roi. Cette estampe est un chef-d'œuvre de gravure, & se connoît parmi les curieux sous le nom de *la Nappe*, parce que celle qui couvre la table y est rendue d'une façon inimitable.

Une Sainte Famille d'après *Nicolas Mignard*. m. p. en t.

Le Portrait du Comte d'Harcourt, connu sous le nom du *Cadet à la Perle*. C'est un chef-d'œuvre.

Celui du Brisacier, Sécrétaire des commandemens de la Reine. p. p. en h. *id.*

— de Pierre Dupuis, peintre de fleurs. p. p. en h. *idem.*

— d'Anne d'Autriche, Reine de France, grosse tête dans un oval, d'après *P. Mignard*.

Celui du Vicomte de Turenne, aussi dans un oval. g. p. en h. id.

— de Charrier, Lieutenant Criminel de Lyon. m. p. en h. d'après *Thomas Blanchet*.

Divers autres Morceaux d'après *Rubens*, *le Brun*, & autres.

MASSON, (James) graveur moderne, demeurant à Londres. On a de lui,

Divers Paysages d'après *Van der Neer*, *Pillement*, & autres maîtres.

MATHAM, (Jacques) habile graveur au burin, né à Harlem en 1571, fut élève de son beau-père, Henri Goltzius, sur les traces duquel il chercha à marcher, & grava, tant en Hollande qu'en Italie, un grand nombre d'estampes estimées; entr'autres,

Une Femme qui tient un vase, & sur l'épaule de laquelle un Amour s'appuye, & plusieurs autres figures qui ont fait donner à cette estampe le nom de l'Alliance de Vénus, de Cérès & de Bacchus. m. p. en t. d'après *le Titien*.

Le Parnasse. g. p. en t. d'après le tableau de *Raphaël*, qui se voit au Vatican. Cette estampe diffère beaucoup dans la composition, de celle que Marc-Antoine a gravée sur un dessin du même maître.

La Visitation de la Vierge. g. p. en t. d'après *François Salviati*.

Les Noces de Cana. très-g. p. en t. d'après le même.

Une Nativité. g. p. en h. d'après *Thadée Zuccaro*.

Les Noces de Cana. m. p. en t. d'après le même.

Une Assomption de la Vierge. g. p. en h. *id.*

La Résurrection du fils de la veuve de Naïm. g. p. en h. & cintrée, d'après *Frédéric Zuccaro*.

Le Calvaire. g. p. en h. d'après *Albert Durer*.

Quatre Sujets des amours des dieux. m. ps. en h. *id.*

La première représente Jupiter & Europe; la seconde Phébus & Leucothoë; la troisième Mars & Vénus, la quatrième Hercule & Déjanire.

Le Tableau de Cebès, ou le type de la vie humaine. très-grande p. en t. & en 3 feuilles.

Persée & Andromède. m. p. en t. *id.*

Un Clair-de-Lune, sur le devant duquel est un amant qui tient une guittare auprès de sa maîtresse. m. p. en t. *id.*

Vénus endormie, surprise par des Satyres. p. p. en h. d'après *Rottenhamer*.

Agar répudiée. m. p. en h. d'après *Abraham Bloëmaert*, dont le pendant est Elie & la veuve de Sarepta, gravé par Saenredam, d'après le même maître.

L'Amour & Psyché. m. p. en h. d'après le même.

Samson dormant sur les genoux de Dalila. m. p. en t. d'après *Rubens*.

Le Portrait d'Abraham Bloëmaert. m. p. en h. d'après *Paul Morelse*.

Diverses autres Pièces, d'après *Mickel-Ange Paul Véronese, Spranger* & autres maîtres.

MATHAM, (Théodore) fils du précédent, voyagea en Italie, où il travailla avec Corneille Bloëmaert, Natalis, Persyn & autres maîtres Flamands. Il ne s'est pas moins distingué que son père dans la gravure. On a de sa main,

Une Vierge, l'Enfant-Jesus & S. Jean. m. p. en h. d'après *le Bassan*, faisant partie du cabinet de Rheinst.

La Sainte Famille. m. p. en t. d'après *Joachim Sandrart*.

Le Portrait de Michel le Blond, agent de la Couronne de Suède. p. p. en h. & rare, d'après *van Dyck*.

Celui d'Etienne Vacht, Doyen de Sarten. m. p. en h. d'après *J. Spilberge*, & quantité d'autres, tous excellens & très-recherchés, d'après *J. Grebber, J. Mytens, J. Ravestein*, & autres peintres en portraits des Pays-Bas.

MATHAM, (Adrien) graveur, de la même famille & du même tems que les précédens, a gravé

L'Age d'Or. m. p. en t. d'après *Goltzius*.

Un Vieillard en bonnet fourré, lequel embrasse une femme en lui présentant une bourse. g. p. en h. d'après le même, où les têtes sont grosses comme demie-nature.

Deux Gueux représentant un vieillard & une vieille; le premier, avec une jambe de bois, joue de la vielle, tandis que la seconde chante sur un

papier. m. p. en hauteur, d'après *A. van der Venne*

MATHIEU, (Jean) né à Paris en 1749, élève de Longueil, a gravé avec succès divers paysages ornés de figures, d'après différens maîtres, parmi lesquels on distingue;

Le Serment d'amour, d'après *Fragonard*. g. p. en hauteur.

L'Esclave heureux, d'après *Hilaire*. m. p. en h.

Diverses Pièces dans les voyages d'Italie & de Grèce, du Comte de Choiseul & de l'Abbé de S. Non.

MATTIOLI, (Louis) graveur & dessinateur, né à Bologne en 1662, apprit les élémens du dessin de Carlo Cignani, & se perfectionna ensuite de lui-même. On a de sa main quelques eaux-fortes de sa composition, & d'autres, d'après *Louis Carrache*, *Joseph Crespi*, dit l'*Espagnolet de Bologne*, avec lequel il étoit lié d'une étroite amitié, &c. Il a aussi gravé la mort de S. Joseph, d'après *Franceschini*.

MAUCOURT, () peintre François, a gravé à Londres plusieurs pièces à la manière noire sur ses propres dessins.

MAUPAIN, (Paul) natif d'Abbeville, a gravé dans le dernier siècle plusieurs planches en bois. Il ne faut pas le confondre avec un autre Maupain son parent, qui a aussi gravé en bois.

MAUPERCHÉ, (Henri) peintre François, mort à Paris en 1686, âgé de 84 ans. Il a gravé

quelques payfages de fa compofition, & d'autres d'après *Herman Swaneveldt*, &c.

MAZELL, (Pierre) graveur Anglois, dont on connoît diverfes marines & combats de la dernière guerre en 1782, &c.

MAZZUOLI, (François) dit *le Parmefan*, excellent peintre, né en 1503 & mort en 1540; il avoit reçu de la nature les plus grandes difpofitions pour fon art. Son génie vif & fécond, toujours tourné du côté de l'agréable, avoit un grand rapport avec celui de Raphaël, dont il ne pouvoit fe laffer d'admirer & d'étudier les ouvrages. Il eft peut-être le premier d'entre les peintres Italiens, qui fe foit fervi de la pointe & de l'eau-forte pour mettre au jour quelques-uns de fes deffins, & le peu de morceaux qu'il a exécutés de cette manière, laiffe à regreter qu'il ne s'en foit pas occupé plus fouvent; car on ne connoît rien de fi fpirituel ni de fi piquant. On a auffi plufieurs excellentes pièces de fon invention, qui, gravées en bois, & imprimées dans la manière appellée *clair-obfcur*, imitent l'effet du deffin; mais il n'a fait que préfider à ces gravures, qui ont été exécutées par d'autres. Ces fortes d'eftampes ne font pas cependant moins précieufes que celles à l'eau-forte, & dont voici une partie:

Plufieurs des Apôtres. p. p. en h. de fa compofition.
Une Adoration des bergers. p. p. en t. *id.*
Un Chrift au tombeau. m. p. en hauteur. *idem.*

Le Guide a copié cette estampe à peu près de la même grandeur.

La Résurrection du Sauveur. p. p. en h. *idem.*

Une Vierge en extase. p. p. en h. *id.*

Un Berger appuyé sur sa houlette. p. p. en h. *id.*

Un Homme assis & vu par le dos, ayant près de lui une femme. p. p. en h. *id.*

La Guérison du boiteux. m. p. en t. d'après *Raphaël*, & imitant, par le moyen d'une seconde planche, l'effet du dessin.

MECHAU, (J.) a gravé à l'eau-forte en 1773; une suite de 12 petits paysages pittoresques de sa composition.

MECHEL, (Christian de) graveur moderne, natif de Bâle, a gravé à Paris,

Un Philosophe qui taille une plume. m. p. en h. d'après *Metzu.*

L'Amour qui décoche une flèche. m. p. en h. d'après *Carle Vanloo.*

Quatre petites Vues du Rhin, d'après *Weirotter.*

Une partie des planches qui composent le vol. de la galerie de Dusseldorf, dont il est l'éditeur, &c.

MECHENICH, (Israël von) graveur Allemand, du quinzième siècle, & du nombre des vieux maîtres. Tous les auteurs qui parlent de lui, soit qu'ils ayent mal lu son nom, ou qu'ils se soient copiés les uns les autres, le nomment fort mal-à-propos, *Israel vou Menz* ou *Moguntinus*, *Israel van Mechelen* ou *van Mech* ou *Mechliniensis*, &c.

MECLKENEN, (Israël van) Allemand, a gravé, conjointement avec Martin Schoen, une suite d'estampes assez considérable.

MEDICI, (Jean) disciple de Wagner, a gravé en 1747, l'Enfant-Jesus apparoissant à S. François, d'après *Amiconi*. g. p. en h.

MEDICIS, (Marie de) femme de Henry IV, née en 1574, morte en 1642, a gravé en bois la tête d'une jeune dame en profil, que l'on croit être son portrait à l'âge de 18 ans. Il s'en trouve une épreuve dans le vol. des amateurs au cabinet du Roi.

MEDLAND, (Th.) a gravé à Londres en 1786, &c. divers paysages d'après différens peintres Anglois.

MEER, (Jean van der) habile peintre de paysages & de marines, né à Harlem, ou selon quelques-uns à Schoonove, en 1628, apprit les élémens de son art de Jean Broers & de Berghem, & alla ensuite en Italie, où il se perfectionna. Il mourut à Harlem en 1691, à 63 ans. On a de sa main quelques estampes de sa composition, entr'autres,

Quatre petits Paysages avec des moutons, qui sont très-rares.

MEHEUX, () graveur né à Douvres en 1644. On a de lui quelques pièces en manière noire, entr'autres,

La Copie du Marchand de mort-aux-rats, d'après *C. Visscher*.

MEIL, (Jean-Guillaume) né à Altenbourg en

1730, & établi à Berlin, a gravé un grand nombre de vignettes pour les différens ouvrages de littérature de Gesner, & autres.

MELAR, (Adrien) graveur assez médiocre. On a de sa main quelques estampes d'après des maîtres Flamands, dont,

S. Michel foudroyant le diable. m. p. en h. d'après *Rubens*.

MELDOLLA, (André) duquel on trouve plusieurs estampes d'après *Raphaël*; il en a même gravé une en 1547, dont il se dit l'inventeur; elle représente l'enlèvement d'Hélène. Il a beaucoup cherché la manière du Parmesan; plusieurs de ses estampes passent à Venise pour être d'André Schiavone, & diverses conjectures font croire en Italie, que ces deux noms sont les mêmes. *Voyez* SCHIAVON.

MELEUN, (le Comte de) amateur moderne. On a de lui divers petits sujets d'après *Berghem*, *Callot* & autres.

MELINI, (Charles-Dominique) graveur né à Turin, demeurant actuellement à Paris, a gravé

Le Portrait du Roi de Sardaigne. m. p. en h.

La belle Source. m. p. en h. d'après *Nattier*.

Les Enfans du Prince de Turenne. m. p. en t. d'après *Drouais*, faisant pendant avec les enfans du Comte de Béthune, gravés par Beauvarlet, d'après le même maître.

L'Education de l'Amour, d'après *Lagrenée*. m. p. en hauteur.

MELLAN

Tom. II. Pag. 33.

Henri IV. et Gabriele d'Estrées dans les jardins d'Anet s'abandonnent à tous leurs transports.

la Vérité s'efforce de sortir d'un nuage épais dont elle est envelopée.

MELLAN, (Claude) habile deffinateur & graveur au burin, naquit à Abbeville en 1601. Il vint dans fa jeuneffe à Paris, où il apprit les premiers élémens de fon art. Delà il paffa en Italie, & y ayant trouvé Vouet, il fe perfectionna dans fon école, & grava d'excellens morceaux. Etant de retour en France, le Roi lui accorda un logement au Louvre, où il continua fes ouvrages. Il imagina une manière légère & facile, qui d'un feul trait, tantôt plus délié, tantôt plus enflé, fait produire à fes gravures autant d'effet que s'il y avoit employé plufieurs tailles. Il mourut à Paris en 1688. Son œuvre, qui eft nombreux, contient entr'autres chofes,

La Sainte Face, formée d'un feul trait circulaire. m. p. en h. de fa compofition.

S. Pierre Nolafque, porté par deux Anges. m. p. en h. *idem*. C'eft la plus belle & la plus rare de toutes les eftampes de ce maître.

S. François en prière. m. p. en h. *id*.

S. Bruno retiré dans le défert. m. p. en h. *idem*.

Plufieurs autres Pièces de la même grandeur. *id*.

Grand nombre de Portraits eftimés, entr'autres, ceux du Pape Urbain VIII, du Cardinal Bentivoglio, des Maréchaux de Créqui, de Toiras, du maître des Requêtes, Montmort, & de fa femme, de M. de Peirefc, de Gaffendi, & une infinité d'autres d'après fes propres deffins.

Plufieurs Statues antiques de la galerie Juftinienne, ouvrage en deux volumes, qui, pour être complet,

doit être composé de 322 pièces, y compris les 2 frontispices, & les portraits qui se trouvent au commencement; 153 pour le premier volume, & 169 pour le second, qui ne contient que des bustes & des bas-reliefs.

Les Statues & bustes antiques des maisons royales, dont Etienne Baudet a gravé la suite, formant en tout 61 ps.

Divers autres Morceaux d'après *le Tintoret, Simon Vouet, le Bernin, le Poussin, Stella,* &c.

MELONI, (François) natif de Bologne, en 1670, avoit dessein d'embrasser la peinture, & se mit à cet effet sous la direction du Franceschini; mais se trouvant peu de disposition pour cet art, il se mit à graver d'après les tableaux de son maître, ainsi que d'après ceux de divers autres peintres Bolognois. Il mourut à Vienne, en 1713, où il étoit allé trouver le Bibiena. Parmi les estampes que l'on a de sa main, l'on distingue,

Une Adoration des Bergers. m. p. en h. d'après *Carle Cignani.*

L'Aurore. m. p. en h. d'après le même.

MENAGEOT, () peintre François, qui a passé à Londres, où il a gravé plusieurs sujets à la manière pointillée, d'après différens maîtres Anglois, &c.

MENZ. (Israël van) *Voyez* MECHENICH.

MERCADIER, (Marc) né en 1735, a gravé

divers sujets & vignettes agréables de sa composition.

MERCATI, (Jean-Baptiste) dessinateur & graveur né à Sienne en 1600. On a de sa main quelques pièces d'après *P. de Cortone*, &c.

MERIAN, (Mathieu) graveur très-fecond, né à Basle, en 1593, & mort à Schwalbach, ou, selon quelques-uns à Francfort, en 1651, apprit le dessin, de Théodore Mezer, & la gravure, de Théodore de Bry, dont il épousa la fille; Si les ouvrages de cet artiste lui ont acquis une espèce de célébrité, Marie Sybille Merian, sa petite fille, ne lui en a pas moins procuré. Tous les connoisseurs sçavent avec quel art, quelle intelligence, quelle propreté elle dessinoit les insectes, & personne n'ignore quels sont les voyages qu'elle a faits, & les peines qu'elle s'est donnée pour former le recueil en ce genre, que l'on a gravé d'après ses desseins. Mathieu Merian traitoit l'eau-forte avec beaucoup de propreté, & ce qu'il a fait de plus considérable, sont les vues des principales villes de l'Europe, & sur-tout de l'Allemagne, qu'il a données au public avec des descriptions en langue Allemande, ce qui forme un corps de plusieurs volumes *in-fol.*, & nous n'avons rien de plus complet en fait de topographie. Il a outre cela gravé une suite de sujets tirés de l'histoire Sainte, & nombre de paysages d'après *Paul Bril* & autres maîtres.

MESNIL, (Elie) graveur né à Troyes en

Champagne en 1726. Il fut élève de Feſſard. On a de lui quelques pièces d'après *Mieris*, *Karel de Moore*, &c. &c.

MEURS, (C. Hubert. van) a gravé à Amſterdam une ſuite de pièces d'après *Mieris*, *Vander Werff*, &c.

MEYER, *ou* MAIJR, (Dieterich) peintre né à Zurich en 1571, réuſſit dans l'hiſtoire & le portrait, & mourut en 1658, à 87 ans. On a de ſa main pluſieurs eſtampes, entr'autres,

Une Suite de portraits d'hommes illuſtres de ſa patrie.

MEYER, (Rodolphe) fils du précédent, né en 1605, grava avec ſuccès pluſieurs eſtampes, dont une grande partie ſont des portraits, des emblêmes, &c. Il mourut en 1638, à 33 ans.

MEYER, (Conrad) frère du précédent, né en 1618, peignit ainſi que ſon père, & grava de même quelques eſtampes de ſa compoſition.

MEYER, (Felix) né à Winthertur en 1657, fut élève de Fr. Ermels, pour la peinture. Il faiſoit ſes figures dans la manière de Bout. Il a gravé à l'eau-forte pluſieurs payſages mêlés de ruines. Il eſt mort au château de Weïden en Suiſſe en 1713.

MEYER, (Jean) a fait en 1695, une partie de ſuite des fontaines de Rome & de ſes environs, imprimé à Nuremberg, aux frais de Sandrart.

MEYERINGH, (Antoine) né en Allemagne vers l'an 1656, a gravé à l'eau-forte plusieurs paysages où l'on remarque plus de patience que de talent.

MEYRING, (Albert) peintre paysagiste né à Amsterdam en 1645, a gravé à l'eau-forte quelques morceaux de sa composition.

MEYSSENS, (Jean) graveur & marchand d'estampes, qui florissoit à Anvers dans le dernier siècle, a gravé entr'autres choses,

Méléagre qui présente à Atalante la hure du sanglier de Calidonie. p. p. en h. d'après *Rubens*.

Nombre de Portraits d'après *van Dyck*, & autres maîtres.

MEYSSENS, (Corneille) fils ou neveu du précédent, a gravé diverses pièces, entr'autres,

Un recueil de Portraits des souverains de l'Europe, qui parut à Anvers en 1662, *in-4°*.

MEYSSONIER, (Juste-Aurèle) peintre, sculpteur, architecte & orfèvre, né à Turin en 1695, se distingua dans tous ces genres, obtint le brevet d'orfèvre du Roi, & la place de premier dessinateur de son cabinet. Il a gravé quelques eaux-fortes, & a laissé à sa mort, arrivée à Paris en 1750, un grand nombre de desseins concernant l'architecture & l'orfèvrerie, dont Huquier a gravé & publié une grande partie, & dont aujourd'hui le goût est totalement passé.

MICHAULT, (G.) né à Abbeville en 1752, élève d'Aliamet, a gravé plusieurs vues des jardins de Mouceaux, d'après *Carmontelle*.

Acis & Galathée, d'après *la Fosse*. m. p. en h.

MICHEL, (Jean-Baptiste) graveur François, moderne, a gravé plusieurs pièces d'après divers maîtres, entr'autres,

Deux Sujets de Vénus, en h. d'après *Boucher*.

Trois Pièces d'après *Challes*; la mort de Cléopâtre, Didon & Hercule. Depuis plusieurs années il exerce avec succès son talent à Londres, où il a gravé en 1782, un sujet d'Alfred, d'après *West*. g. p. en t &c.

MICHEL, (Marin-Ovide) né à Paris en 1753, élève d'Aliamet. On connoît de lui divers petits paysages d'après différens maîtres.

MICHEL-ANGE DES BATAILLES. *Voyez* CERQUOZZI.

MICHEL-ANGELO. On connoît de lui la tentation de N. S. portant ces mots: *Michel-Angelo fecit*. Elle est gravée dans la manière du Titien.

MIDDIMAN, (S.) a gravé avec beaucoup de soin, en 1784, &c. une suite de petites vues de la Grande-Bretagne, peintes ou dessinées d'après nature par Barret & autres artistes Anglois.

MIEL, (Jean) habile peintre Flamand né en 1599, fut élève de Gerard Seghers, demeura en Ita-

lie long-tems, & mourut à Turin en 1664, âgé de 65 ans. Il excella dans les pastorales, les chasses, & les bambochades, & grava à l'eau-forte quelques pièces de sa composition; entr'autres,

Une Assomption de la Sainte Vierge. m. p. en h. de son invention.

Quatre Sujets champêtres. p. ps. en t. qui sont d'une pointe charmante.

Quelques Siéges & batailles. m. ps. en t. pour l'histoire des guerres de Flandres de Strada.

MIGER, (Simon-Charles) graveur du Roi, élève de Cochin fils, a gravé quelques pièces d'après *Vien*, & autres maîtres, dont

Apollon faisant écorcher Marsyas, d'après le tableau de C. Vanloo, fait pour sa réception à l'académie.

Hercule filant auprès d'Omphale, d'après le tableau de réception de Dumont le Romain.

L'Enlèvement d'Europe, *idem* d'après *Hallé*.

Plusieurs Portraits d'après *Cochin* & autres.

MIGNARD, (Nicolas) habile peintre François, naquit à Troyes en Champagne, l'an 1615. Après avoir appris en cette ville les élémens de la peinture, il alla se perfectionner en Italie. Étant retourné en France, il travailla beaucoup pour le Roi, ainsi qu'il se peut voir par ce qui reste de lui au palais des Tuileries. Il mourut à Paris en 1695, âgé d'environ 80 ans. On a de sa main,

Les Peintures dont *Auguſtin* & *Annibal Carrache* ont enrichi le plafond d'un cabinet dans le palais Farnèſe, à Rome. m. ps. en t.

MIGNARD, (Pierre) frère du précédent, & habile peintre François, ſurnommé Mignard le Romain, à cauſe du long ſéjour qu'il fit à Rome, naquit à Troyes-en-Champagne en 1610. Son génie, quoique moins étendu que celui de le Brun, étoit plus vaſte & plus élevé que celui de ſon frère; d'ailleurs, ſon pinceau eſt facile & moëlleux, & ſes carnations ſont très-fraîches. Il mourut en 1695, à 85 ans. Nous ne connoiſſons qu'une eſtampe de ſa main, qui repréſente,

Une Sainte Scholaſtique aux pieds de la Vierge. p. p. en h. de ſa compoſition.

MIGNARD, (Paul) fils de Nicolas, naquit à Avignon en 1639; il fut peintre de portraits; on connoît de lui quelques têtes gravées à l'eau-forte, qu'il fit dans l'intention d'avoir part à la célébrité de ſes ayeux; il fut reçu à l'académie royale, à leur conſidération, & mourut à Lyon en 1671, âgé de 52 ans.

MILANI, (Aureliano) a gravé à Rome, à l'eau-forte, en 1725, un grand ſujet de ſa compoſition, repréſentant un portement de croix.

MILLER, (Jean-Sébaſtien) *Voyez* MULLER.

MIRE. *Voyez* LE MIRE.

MIREVELDT, (Leopold) graveur Flamand

a gravé les portraits de l'Archiduc Albert, & de l'Infante Isabelle, en 1597.

MITELLI, (Augustin) peintre né à Bologne en 1607, fut élève du Dentone, & réussit sur-tout à peindre à fresque l'architecture & les ornemens. Philippe IV l'ayant appellé en Espagne avec le Colonna, il peignit un grand nombre de pièces pour ce monarque, & mourut à Madrid en 1660, à 51 ans. On a de sa main plusieurs gravures à l'eau-forte, que les jeunes artistes qui se consacrent à l'ornement, peuvent étudier avec fruit ; entr'autres,

Un Recueil de 48 frises.

Vingt-quatre cartouches & autres ornemens, outre plusieurs compositions du même genre, qui ont été gravées d'après ses ouvrages par François Curti & par Joseph-Marie Mitelli, son fils, dont nous allons parler.

MITELLI, (Joseph-Marie) fils du précédent, naquit à Bologne en 1634, & se distingua dans le dessin & la gravure. Il mourut en 1718, à 84 ans. On a de sa main un grand nombre d'estampes, tant de sa composition, que d'après d'autres maîtres, entr'autres,

Une Suite de 12 m. morceaux en h. d'après quelques-uns des principaux tableaux qui se trouvent dans les églises de Bologne.

Une Adoration des bergers. m. p. en h. d'après l'original du *Corrège*, qui a encore été gravé à Rome

en 1591, & qui l'a aussi été depuis par Louis Surugue, pour le recueil de la galerie de Dresde.

L'Histoire d'Énée, autrement dit, de la fondation de Rome, en dix-sept pièces, y compris le titre, d'après les tableaux qu'*Annibal Carrache* a peints dans une des salles du palais Fava à Bologne.

Le Martyre de S. Erasme. m. p. en h. d'après *le Poussin*, & le même sujet qu'a gravé Jean Couvay sous le nom du martyre de Saint-Barthelemi.

Les Cris de Bologne, en 41 p. ps. en h. dont on attribue l'invention au Carrache.

Et quantité de sujets, la plûpart emblêmatiques, de sa composition.

MIXELLE, (Jean-Marie) a corrigé & gravé les desseins de costumes, faits dans la Calabre par M. de Saint Sauveur, qui y étoit alors consul en 1780.

Il continue à graver dans la manière du lavis, & en couleurs.

MOGALI, (Côme) élève de Jean-Baptiste Foggini, sculpteur Florentin, a gravé dans le dix-septième siècle plusieurs pièces qui se trouvent dans le recueil d'estampes d'après les tableaux du Grand-Duc. Il eut un fils & une fille qui ont aussi gravé.

MOITTE, (Pierre-Étienne) graveur du Roi, né à Paris en 1722; où il est mort en 1780. On a de lui,

Les Chevaux à l'abreuvoir, & le repos des voyageurs. m. ps. en t. faisant pendans, d'après *Wouvermans*, du vol. du Comte de Bruhl.

Une Marchande de poissons, d'après *G. Dow.* m.
p. en h. *ibid.*

La figure pédestre de Louis XV, d'après le monument exécuté en bronze par *Pigalle*, & érigé dans la ville de Rheims. g. p. en h.

Le Triomphe de Vénus. g. p. en t. d'après *Boucher*.

Le Geste Napolitain. m. p. en t. d'après *Creuze*, & son pendant, les œufs cassés.

La Paresseuse, & le donneur de Sérénade. m. ps. en h. d'après le même.

Divers Portraits d'après *Cochin*, & autres.

Il a laissé quatre fils & deux filles exerçant différens arts, peinture, sculpture, gravure & architecture.

MOITTE, (F. A.) fils du précédent, & son élève, a gravé la récréation de la table. m. p. en t. d'après *J. Jordans*.

Angelique, fille aînée, grave assez bien le paysage.

Elisabeth-Mélanie, la jeune, grave à la manière du crayon, & dans le genre pointillé Anglois.

MOLA, (Pierre-François) dit *le Molc*, né à Coldre dans le Milanois, en 1621, étudia d'abord sous Josepin, ensuite chez l'Albane, qu'il quitta pour se mettre sous la direction du Guerchin. Cet artiste avoit le génie fertile & plein de feu; il dessinoit bien, colorioit de même, & peignoit avec une grande facilité. On estime généralement ses ouvrages; & principalement ses paysages. Il mourut en 1666, à 45

ans. On a de sa main diverses eaux-fortes, entre autres.

Joseph reconnoissant ses frères. m. p. en t. de sa composition. Quelques-uns la soupçonnent cependant gravée par Carle Maratte.

Une Vierge qui allaite l'Enfant-Jésus. très-p. p. en h. *id.*

Une Sainte Famille où deux anges à genoux présentent des fleurs à l'Enfant-Jésus. m. p. en h. d'après *l'Albane.*

MOLES, () né en Espagne où il fait sa résidence; il est venu à Paris pour se perfectionner dans son art, chez Dupuis, célèbre graveur. Il y a exécuté une Vierge & l'Enfant-Jésus, d'après *van Dyck.* m. p. en hauteur.

Une grande Chasse au crocodile, d'après *Boucher.* p. en h. &c.

Il fut reçu à l'académie en 1776.

MOLLA, (Jean-Baptiste) peintre, disciple de l'Albane, né en 1600 dans le Milanois; il mourut à Bologne en 1670. Il a aussi gravé un petit nombre de pièces à l'eau-forte, entr'autres,

L'Amour dans un char que traînent deux autres petits amours. p. p. en t. d'après *l'Albane.*

MOMPER, (Josse de) bon paysagiste Flamand, né vers l'an 1580, & dont Breughel de Velours & Teniers ornoient souvent les tableaux, de petites fi-

gures agréables. On a de sa main quelques eaux-fortes de sa composition.

MONACO, (Pierre) graveur Vénitien, moderne. On a de lui une suite considérable d'estampes, qu'il a gravées d'après des sujets de l'histoire sainte, peints par les peintres les plus célèbres, & qui se trouvent dans les principaux cabinets de Venise.

MONCHY, (Martin de) né à Paris en 1746, élève de Saint Aubin, a gravé l'histoire de Télémaque d'après *Monet*, & *Cochin*, en seize p. ps. en t.

Divers petits Paysages d'après *Taunay*, *Hackert* & autres.

MONCORNET, (Balthasar) graveur François, assez médiocre, né à Rouen en 1658; & marchand d'estampes à Paris. Ce qu'il a fait de plus considérable, est,

La Bataille de Constantin contre Maxence, & la défaite de ce dernier. g. ps. en t. faisant pendans, d'après *Rubens*.

Trophée à la gloire de Constantin. m. p. en h. *id*. Ce sujet & les deux précédens, se trouvent encore gravés par Nicolas Tardieu, dans la suite de l'histoire de Constantin, que cet artiste a exécutée d'après les tableaux qui appartiennent au Duc d'Orléans.

Il y a aussi de lui diverses suites de portraits de personnes illustres, &c.

MONDET, (E. J. Glairon) élève de Beauvarlet, a gravé en 1786 la surprise de l'amour, d'après *Dietricy*. m. p. en h. &c.

MONGEROUX, (M. de) amateur moderne. On a de lui quelques eaux-fortes, entr'autres,

Un p. Paysage en h. avec figures & animaux, d'après *Casanove*.

MONNOYER, (Jean-Baptiste) habile peintre de fleurs et de fruits, connu sous le nom de Baptiste, naquit à Lille en 1635, & vint à Paris, où, après s'être perfectionné, il fut reçu de l'académie de peinture en 1665. Ses tableaux sont d'une grande vérité, & d'une fraîcheur admirable. Il mourut en 1699, à Londres, où il travailloit depuis plusieurs années. Il y a plusieurs compositions de vases & bouquets qu'il a gravées sur ses propres dessins, qui sont d'une grande beauté, & qui forment un vol.

MONSEIGNEUR, fils de Louis XIV, mort en 1711, a gravé à l'eau-forte deux vues du château de Saint-Germain-en-Laye, datées de 1677. On en trouve des épreuves dans le recueil des amateurs, qui est au cabinet du Roi.

MONTAGNA, (Benedette) vieux peintre de Vicence, né en 1516. Il travailloit dans la manière du Bellin. Il a gravé diverses pièces de sa composition, entr'autres,

Une Sainte Famille au bord d'une rivière. m. p.

en t. dans le fond de laquelle se voit une ville, & le nom de Montagna dans le haut.

Vénus qui fouette l'Amour, et l'enlèvement d'Europe. p. ps. en h.

MONTAGNE, (Mathieu) peintre Flamand, qui vint s'établir à Paris vers le commencement du dernier siècle, & qui, perdant alors son nom Flamand de *Van Platenberg*, se fit appeller de *Plattemontagne*, & ensuite *Montagne* tout court. Il excelloit à peindre des marines & il en a gravé quelques-unes à l'eau-forte, ainsi que quelques paysages qui sont dans le goût de Fouquier.

MONTAGNE, (Nicolas) fils du précédent, & peintre comme lui, a gravé à l'eau-forte, dans la manière de Jean Morin, quelques pièces d'après *Ph. Champagne*, son parent & son maître, ainsi que d'après ses propres tableaux; mais ce qu'il a fait de plus considérable sont des portraits sur lesquels on trouve presque toujours son nom écrit ainsi, *Nicolas de Plattemontagne*.

MONTAIGU, () graveur Italien, vivant à Rome en 1767; on connoît de lui plusieurs grandes vues d'églises & de palais de Rome & de Naples.

MONTENAUT, (de) amateur & éditeur des fables de la Fontaine, en 4 vol *in-fol.* d'après les dessins d'Oudry, a gravé à l'eau-forte quelques petites

fables qui se trouvent dans le recueil des amateurs, qui est au cabinet du roi.

MONTIGNY, (de) a gravé à Paris, en 1787, diverses pièces copiées d'après différentes estampes gravées à la manière pointillée Angloise, par Smith & autres.

MONTMIRAIL, (Le Marquis de) amateur François, a gravé en 1733,

Divers Paysages de sa composition, & d'après *Albert*.

MONTULÈ, (de) amateur honoraire de l'académie royale de peinture, & mort en 1787, a gravé à l'eau-forte quelques fables de la Fontaine, d'après *Boucher*.

MOOJAERT, (Nicolas) peintre du dernier siècle, natif d'Amsterdam, a peint dans le goût & la manière de Rembrandt, & a gravé quelques sujets de sa composition.

MOOR, (Charles de) né à Leyde en 1656, fut élève, pour la peinture des G. Dow. Mieris & Scalcken,; il a gravé son portrait & plusieurs autres estampes en manière noire. Il mourut à la Haye en 1738.

MOREAU, (Louis) graveur au burin, de ce siècle. On a de lui très peu d'estampes où se trouve son nom, ayant long-tems gravé des thèses. On connoît de lui une belle pièce qui représente,

Notre

Tom. II.ᵉ Pag. 19.

le pardon obtenu

DES GRAVEURS.

Notre Seigneur reſſuſcitant la fille de Jaïre. g. p. en h. d'après *la Foſſe*.

MOREAU, (Jean-Michel) le jeune, deſſinateur du cabinet du Roi, né en 1741, reçu à l'académie royale en 1781, artiſte d'un génie fécond, a compoſé beaucoup de ſujets François, dans le coſtume nouveau. Il a gravé

Betzabée au bain, d'après *Rembrandt*. g. p. en t.

Le Sacre de Louis XVI, à Rheims, très-grande p. en sa compoſition.

Les Fêtes de la ville de Paris, faites en 1782, à l'occaſion de la naiſſance du Dauphin, en 4 g. ps.

Quantité de jolies Vignettes à l'eau-forte, &c.

Vingt-cinq petits Sujets de format in-8°. pour le premier vol. des chanſons de la Borde.

Pluſieurs autres Vignettes pour les œuvres de Molière, Regnard, Voltaire, &c.

MOREL, (Fr.) a gravé à Rome pluſieurs ſtatues de la galerie Clémentine.

MOREL, (J. B.) a gravé à Paris, en 1759, le payſan mécontent, d'après *Borel*.

MORGEN, (Jean-Elie) deſſinateur moderne, a gravé pluſieurs des 91 planches qu'a fait exécuter à Florence le Marquis de Gerini, d'après les peintures de S. Jean du Volateran, & autres maîtres Florentins, qui ornent les palais du Grand-Duc. Cette ſuite eſt fort intéreſſante.

Tome II. D

MORGHEN, (Filipo) gendre & éléve de Volpato, a gravé les antiquités de Pouzzol, publiée à Naples en 1769.

La Jurisprudence & la Théologie, d'après *Raphaël* &c. &c.

MORIN, (Jean) peintre & graveur François, né à Paris en 1639, fut élève de Philippe de Champagne. Il a gravé à l'eau-forte nombre de sujets & de portraits. Quelques-uns de ces derniers sont d'une touche si fine & si expressive, que Van Dyck s'en feroit fait honneur. Voici les principaux morceaux que l'on a de sa main:

Une Vierge ayant sur ses genoux l'Enfant-Jesus, qui tient un bouquet de fleurs devant le sein de sa mère. m. p. en h. d'après *Raphaël*.

Une Vierge qui adore l'Enfant-Jesus couché sur de la paille. m. p. en h. d'après *le Titien*. Cette estampe est si artistement touchée, que l'on croit voir le tableau.

Plusieurs Paysages, entr'autres, un hyver. m. ps. en h. & d'autres en t. d'après *Fouquier*.

Quatre p. ps. en t. d'après C. *Poëlembourg*.

Le Portrait du Cardinal Bentivoglio, d'après *Van Dyck*.

Vingt-quatre Portraits des personnes les plus illustres de son tems, d'après Ph. *Champagne*, &c.

MORIS, (de Saint) amateur. *Voyez* DE SAINT MORIS.

MORO, (Jean-Baptiste d'Angelo del) peintre Véronnois, qui florissoit vers le milieu du seizième siècle, fut disciple de François Torbido, surnommé le Moro, & grava à l'eau-forte;

Une Sainte Famille, où S. Joseph se voit à une fenêtre. p. p. en t. d'après *Raphaël*.

Autre Sainte famille. p. p. en t. d'après le même.

Quelques Paysages d'après *le Titien*.

Le Martyre de Sainte Catherine. g. p. en h. d'après *Bern. Campi de Cremone*, &c.

MORRISON, (C.) a gravé en 1788, à Londres, deux grandes vues de mer, où l'on voit différens grands bâtimens connus au port de Douvres, &c. d'après *Dood*.

MOSIN, (Michel) a gravé dans le dernier siècle diverses pièces d'après *Benedette Castiglione*, *Charles Errard*, *Louis Testelin*, &c.

MOUCHERON, (Isaac) peintre Hollandois. On a de lui une suite de dix-neuf feuilles, représentant les vues de Heemstede, dans la province d'Utrecht, qu'il a gravée sur ses propres dessins.

Un Paysage pittoresque, où l'on voit au milieu un gros moucheron; cette pièce est rare.

MOYARD, (Cl.) peintre Hollandois, a gravé à l'eau-forte une petite suite de 6 animaux divers, chameau, bœufs, boucs, &c. dans la manière de Swaneveldt.

MOYREAU, (Jean) graveur François, mort en 1762. Ses principales estampes forment une suite

de 89 pièces, qu'il a gravées d'après les meilleurs tableaux de *P. Wouvermans*, qui se trouvent à Paris &c. & parmi lesquelles on peut faire un choix. On a encore de sa main,

Une Chasse aux lions & aux tigres. m. p. en t. d'après *Rubens*. Suyderhoef avoit déjà gravé le même sujet.

Deux m. Sujets de chasse en t. & faisant pendans d'après *Van Falens*, qu'il a gravés pour sa réception à l'académie.

Quelques autres pièces d'après *Claude le Lorrain, Bon de Boullongne, Raoux, Watteau*, &c.

MOYSE. (Le petit) *Voyez* UYTENBROECK.

MUCHETTI, (Aless.) a gravé à Rome plusieurs statues de la galerie Clémentine.

MULLER, (Herman) graveur au burin, de l'école de Goltzius, florissoit vers le commencement du dix-septième siècle. On a de sa main diverses pièces d'après *Heemskerke, Spranger*, &c.

MULLER, (Jean) habile dessinateur & graveur Hollandois, de la même famille que le précédent, fut aussi disciple de Goltzius. Il gravoit vigoureusement au burin, & avec une grande facilité, mais sa manière est outrée; ce qui n'empêche pas que ses estampes ne soient recherchées des amateurs. Les principales sont,

Le Festin de Balthazar. m. p. en t. faisant pendant avec une adoration des Rois, l'une & l'autre de sa composition.

Loth & ses filles. m. p. en t. d'après *Spranger*.

Bacchus & Cérès. g. p. en h. d'après le même.

Vénus servie par les Graces. p. p. en h. *id*.

Un Satyre qui ôte une épine du pied à un Faune, pendant de la précédente. *id*.

Persée armé par Minerve & par Mercure, pour aller délivrer Andromède. g. p. en h. *id*. C'est le chef-d'œuvre de Muller.

L'Apothéose des arts. g. p. en h. & en deux feuilles. *idem*.

La Fortune distribuant ses dons. g. p. en t. & en 2 feuilles. *id*.

Le Martyre de S. Sébastien. m. p. en h. d'après *Jean van Aken*.

La Création, ou l'œuvre des six jours, en 7 m. ps. en rond, d'après *Goltzius*.

La Résurrection du Lazare. g. p. en t. d'après *A. Bloëmaert*.

Les Portraits du Prince Maurice de Nassau, d'Ambroise Spinola, & de Jean Neyen. m. ps. en h. d'après *Mireveldt*.

Ceux de l'Archiduc Albert & de l'Infante Isabelle. m. ps. en h. faisant pendans d'après *Rubens*.

Celui du Roi de Dannemarck. m. p. en h. d'après *Pierre Isachs*.

Quelques Morceaux d'après *Adrien de Vries*, &c.

MULLER, (G. A.) graveur moderne demeurant à Vienne en Autriche, a gravé diverses estampes, entr'autres,

Quelques sujets de la suite de l'histoire de Décius d'après les tableaux de *Rubens*, qui se voient chez l[e] prince de Lichtenstein, à Vienne. Les frères André & Joseph Schmuzer ont gravé le reste de cette suite.

Les deux fils de *Rubens*, dans l'adolescence. m. [p.] en h. d'après ce peintre. Ce sont les mêmes qui [se] trouvent aussi gravés par Daullé & par Danzel.

MULLER, (Jean-Sebastien) graveur né en 1720[,] demeurant à Londres. On a de lui,

Quelques Paysages d'après *van der Neer.*
Un g. Paysage en t. d'après *Claude le Lorrain.*
Diverses Ruines d'après *J. P. Panini.*

MULLER, (J. G.) graveur Allemand, né [à] Stouttgarde, pensionnaire du prince regnant, a pas[sé] plusieurs années à Paris, pour se perfectionner dan[s] son art, & a été reçu à l'académie en 1779 ; il a grav[é] pour sa réception, les portraits de Galloche & d[e] Laremberg, &c.

Le Portrait de Madame le Brun, d'après le tablea[u] de cette artiste célèbre.

Le Portrait en pieds de Louis XVI, d'après *Du[-] plessis*, qu'il est maintenant à graver.

MUNCLAIR, () artiste moderne, a gra[-]vé dans la manière du crayon, les scènes de la piéc[e] de Figaro, en 1786, dans l'enthousiasme de cett[e] pièce si vantée à faux titre. p. p. de forme ronde.

MUNICHUYSEN, (Jean) né dans la Fris[e] en 1661, a gravé en Flandres, dans le dernier siècle[,]

diverses jolies choses au burin, entr'autres,

L'Automne & l'Hyver sous la figure de deux enfans, dont l'un tient une grappe de raisin, & l'autre une branche de houx, avec laquelle il fouette son compagnon. m. p. en h. d'après *Gerard Lairesse*; elle a pour pendant un autre morceau, où sont représentés de la même manière, le printemps & l'été, gravé par Barry, d'après *Van Dyck*.

Plusieurs Portraits, dans le nombre desquels on distingue celui du Bourguemestre Jost Spiegel, d'après *Limbourg*, &c.

MURPHY, (John) né à Londres en 1758, a gravé en manière noire, le songe de Pharaon, expliqué par Joseph. g. p. en t. d'après *le Guerchin*.

Plusieurs autres morceaux, d'après différens maîtres Italiens.

MUSCULUS (F. W.) a gravé plusieurs petits paysages d'après *Wynantz*, *Ostade*, &c.

MUSIS, (Lorenzo & Jules) neveux & élèves d'Aug. Vénitien, ont gravé plusieurs estampes, dans le goût de leur oncle, mais inférieures, entr'autres,

Le Portrait de Barberousse.

Une grande Pièce en h. sous le titre *antiqua species urbium*, &c.

N.

NAIWINCX, (Henri) peintre Hollandois, a gravé dans le dernier siècle

Seize Paysages. p. ps. presque quarrées, dont les premières épreuves sont avant l'adresse de *Clément de Jongke*.

NANGIS, (Genevieve) femme Regnault, née à Paris en 1746, a gravé un grand nombre de planches de botanique, d'après ses dessins, faits d'après nature : cette suite intéressante est connue sous la dénomination de la Botanique à la portée de tout le monde, par Regnault.

NANTEUIL, (Robert) très-habile dessinateur & graveur François, né à Rheims en 1630, avoit reçu de la nature un penchant si décidé pour les arts qu'il cultiva dans la suite, que dès le tems qu'il fréquentoit les classes, & faisoit son cours d'études, il se trouva en état de graver lui-même la thèse qu'il soutint en philosophie. Etant venu à Paris, il se livra tout entier à la gravure des portraits, qu'il dessinoit le plus souvent lui-même au pastel, & il porta ce talent à un tel point de perfection, que Louis XIV ne crut pouvoir mieux l'en récompenser, qu'en créant en sa faveur une charge de graveur & de dessinateur de son cabinet, avec une pension de mille liv. qui y fut attachée. Il mourut à Paris en 1678, à l'âge de 48

ans. Il paroît étonnant qu'ayant vécu si peu d'années, il ait pu graver près de 250 portraits, indépendamment de tous ceux qu'il peignoit en pastel, & du tems que les agrémens de sa conversation lui firent perdre, si l'on ne sçavoit ce qu'un artiste est capable de faire, quand à l'amour du travail il joint une grande facilité d'opérer. Nous ne citerons de ses portraits que les plus recherchés.

Celui de Louis XIV dans ses différens âges, sur ses propres desseins, ou d'après *P. Mignard.*

— de Louis de Bourbon, prince de Condé. m. p. en h. aussi sur son dessin.

— du Vicomte de Turenne. m. p. en h. *id.*

— du premier Président de Lamoignon. *id.*

— de la Mothe-le-Vayer. p. p. en h. *id.*

— de Jean Chapelain, auteur du poëme de la pucelle. p. p. en h. *id.*

— de Jean Loret. *id.*

— du cardinal de Richelieu. p. p. en h. d'après *Ph. Champagne.*

— de Jean-Baptiste Colbert, d'après le même.

— d'Anne d'Autriche, Reine de France. m. p. en h. d'après *P. Mignard.*

— du premier Président, Pomponne de Bellièvre, d'après *le Brun.*

— de Jean-Baptiste Steenberghen, surnommé l'avocat d'Hollande, d'après *du Chatel.*

NAPOLITAIN. (Le) *Voyez* ANGELI.

NASINI, (Joseph-Nicolas) peintre Italien, natif de Sienne, fut élève de Ciro-Ferri, & plut tellement par ses talens à l'Empereur Leopold, qu'on dit que ce Prince lui accorda, ainsi qu'à ses descendans un diplôme de 400 ans de noblesse, avec le privilège de posséder en Allemagne toutes sortes de dignités ecclésiastiques. Il essaya de graver à l'eau-forte, & on a de lui,

La Vierge, l'Enfant Jesus & S. Jean. p. p. en h. de sa composition.

NATALIS, (Michel) habile graveur, natif de Liège en 1606. Après avoir appris à Anvers les principes du dessin & de la gravure, il partit pour l'Italie, où il joignit Corneille Bloemaert, Théodore Matham & Regnier Persyn, avec lesquels il a gravé les statues & les bustes de la galerie Justiniene, en 150 pièces. Il grava en outre dans ce pays-là plusieurs morceaux d'après les grands maîtres. Etant retourné en sa patrie, il fut appelé en France, où il travailla assez long-tems. Ses estampes, quoiqu'exécutées d'un burin un peu froid & trop égal, ne sont pas sans mérite; & les amateurs rechercheront toujours celles qui suivent,

Le Portrait du Marquis del Guast, & celui de sa maîtresse, représentée sous la figure de Vénus tenant une boule de verre. m. p. en h. d'après *le Titien*.

La Magdeleine chez le Pharisien. g. p. en t. d'après *Rubens*.

Une Cène. m. p. en h. d'après *Diepenbeck*.

S. Bruno en prière dans une église. g. p. en haut. d'après *Bertholet Flemael*.

Et l'assemblée des illustres chartreux. g. p. de 4 feuilles en t. d'après le même.

Les Portraits de l'Électeur de Cologne, d'Eugène d'Alamond, Évêque de Gand, de Frédéric, comte de Merode, &c. *id.*

Une Sainte Famille. g. p. en t. d'après *le Poussin*. Les premières épreuves se trouvent avant que la nudité de l'Enfant Jésus soit couverte d'un linge.

Une Sainte Famille, où il y a plusieurs anges qui répandent des fleurs sur la tête de l'Enfant Jésus. g. p. en t. d'après *Séb. Bourdon*.

Une Vierge tenant l'Enfant Jésus qui dort, & ayant S. Jean à côté d'elle. m. p. en h. d'après le même, & dont les premières épreuves sont avant que l'on eût couvert le sein de la Vierge.

Le Mariage de Sainte Catherine. g. p. en t. *id.* dans laquelle se voyent deux grands anges derrière S. Joseph.

NATOIRE, (Charles) peintre du Roi, né à Nismes en 1700, mort à Rome en 1778, directeur de l'académie de peinture. On a de lui quelques pièces gravées à l'eau-forte, sujets d'enfans & autres.

NÉE, (Denis) graveur François, élève de le Bas, a gravé,

Divers Paysages d'après *Ad. van den Velde* & autres.

Quelques Vignettes pour l'édition des métamo[r]phoses d'Ovide.

Beaucoup des vues de la Suisse, &c. &c.

NEEF, (Jacques) graveur, né à Anvers e[n] 1639. On a de lui,

La Chûte des anges rébelles. m. p. en h. d'apr[ès] *Rubens*.

Melchisedech & Abraham. très-g. p. en t. d'apr[ès] le même.

Jesus-Christ sur la croix, ayant à ses pieds S. Jea[n] & la Vierge. g. p. en h. *id*.

Le Martyre de S. Thomas. g. p. en h. *id*.

Le Jugement de Pâris, & le triomphe de Galathée[,] autrement dit, l'aiguière de Charles I, Roi d'Angle[-]terre. g. p. en t. *id*.

Le Portrait du Cardinal Infant d'Espagne, qui [se] trouve à la tête de la description de l'entrée de c[e] Prince en la ville d'Anvers. m. p. en h. *id*.

Jesus-Christ & les six pénitens. m. p. en t. & en de[mi-]mie-figure, d'après *Gerard Seghers*.

Le Martyre de S. Lievins, & quelques autres pièce[s] d'après le même.

Jesus-Christ devant Pilate. m. p. en h. d'après *Jordaens*, dont les premières épreuves sont ave[c] l'adresse de Van den Enden.

Le Satyre quittant la compagnie du paysan, qu[i] lui avoit donné l'hospitalité, & auquel il voit souf[-]

fler le froid & le chaud. m. p. en t. d'après le même, dont les premières épreuves sont avant l'adresse de Blotelingh.

Les Portraits de la Marquise de Barlemont, Comtesse d'Egmont, d'Antoine de Taffis, de Josse de Hertoghe, de Martin Richard, de François Snyders, &c d'après *Van Dyck*.

Quelques Sujets d'après *Annibal Carrache*, *Erasme Quellinus*. &c.

NEUFORGES, (Jean-François) sculpteur, architecte & graveur, né dans le diocèse de Liège en 1714, a donné 6 vol. *in-fol.* de différens projets d'architecture & décorations intérieures, de sa composition, qu'il a lui-même gravés.

NEUILLY, (Antoine de) graveur moderne, a fait quelques sujets d'après *Casanove* & autres.

NEWTON, (J.) a gravé à Londres en 1778, Armide, petit oval à la manière pointillée, d'après *Reinagle*.

NEVE, (François de) peintre Flamand, né vers l'an 1660, a beaucoup travaillé en Italie. On a de lui plusieurs paysages à l'eau-forte, de sa composition, dont on admire avec raison le beau feuiller.

NICOLAS DE MODENE, dit *Nicoletto da Modena*, ancien maître, qui a manié le burin dans le tems que la gravure ne faisoit que de naître en Ita-

lie, & dont les ouvrages extrêmement informes, n'ont point d'autre mérite que celui de l'ancienneté.

NICOLET, (Bernard-Antoine) né à Paris en 1754, a gravé diverses vignettes d'après *Cochin*, ainsi que plusieurs portraits en médaillons, d'après le même.

Le Désastre de la mer, d'après *Vernet*, m. p. en t.

Et divers autres morceaux d'après différens maîtres.

NIERT, (Alexandre de) amateur, a gravé quelques sujets des fables de la Fontaine, de sa composition.

NIEULANT, (Guillaume) habile peintre de paysages, né à Anvers en 1584. Après avoir été quelque tems chez Roland Savery, il partit pour Rome, où il demeura pendant 3 ans chez Paul Bril. Il mourut à Amsterdam en 1635, à 51 ans. On a de sa main,

Une Suite de paysages à l'eau-forte, de sa composition, ou d'après *Paul Bril*.

NOBLESSE, (Charles) né à Cahors en 1652, montroit à dessiner à la plume, & mourut dans un âge fort avancé vers l'année 1730. Il s'étoit formé sur les ouvrages de Callot, & il a gravé à l'eau-forte quelques petits paysages dans la manière de ce dernier.

NOCHER, (Jean-Edme) né à Paris en 1736, fut élève de Fessard, sous la conduite duquel il a gravé quelques planches.

NOLLIN, (Jean) graveur né à Paris en 1657, élève de N. de Poilly. Il avoit un assez beau burin;

il a gravé, étant en Italie, quelques planches d'après le *Carrache*, le *Pouſſin*, &c.

NOLPE, (Pieter) peintre & habile graveur, né à la Haye en 1601. On a de lui divers ſujets hiſtoriques, vues, payſages, &c. exécutées à l'eau-forte & au burin avec la plus grande intelligence, entr'autres,

Judas & Thamar, dans un grand payſage en t. de ſa compoſition. Ces deux figures ont été copiées depuis, dans un payſage différent, & beaucoup plus petit.

La Digue rompue, morceau très-rare à trouver belle épreuve, & qui peut paſſer pour un chef-d'œuvre. g. p. en t. *id.*

Huit des mois de l'année. g. ps. en t. *id.* Il ſe trouve parmi une tempête qui égale tout ce qui a été fait de mieux en ce genre. Je n'ai vu que ces 8, & ne connois pas les quatre autres.

Trois Sujets hiſtoriques en h. nommés les pont-levis de la Hollande. *id.*

S. Paul Hermite, nourri par un aigle dans le déſert. g. p. en t. d'après *Pieter Potter*.

Cavalcade faite en 1638, par les bourgeois d'Amſterdam, pour la réception de la Reine de France, Marie de Médicis, en leur ville. g. p. en t. d'après *C. Molyn* le jeune.

NORBLIN, () peintre, élève de Caſanove a gravé à Paris, d'après *Dietricy* & dans la manière de Rembrandt.

Alexandre faisant peindre sa maîtresse, m. p. en
Plus de 50 petits Sujets & têtes dans la même ma-
nière, où il règne beaucoup de feu & d'imagination.
Il a resté plusieurs années à Varsovie.

NORSINO. (Leonard) *Voyez* PARASOLE.

NOTHNAGEL, (Jean-André-Benjamin) fa-
briquant à Francfort-sur-le-Mein, & amateur. On
connoît de lui plus de 50 petits sujets & têtes de
composition, gravés avec assez de goût, dans la ma-
nière de Rembrandt & d'Ostade, exécutés en 1770,
&c. &c.

NUTLER, (W.) élève de Ryland, a gravé à
Londres, en 1787, le moraliste. m. p. en h. d'après
J. R. Smith.

L'Eté, en petit oval, d'après *Hamilton*, &c.

O.

ODDI, (Nicolas) peintre né à Rome, a gravé
divers portraits & différens sujets.

ŒSER, (Adam-Frédéric) né à Presbourg, en
1717, a travaillé à Vienne & à Dresde, & dirige au-
jourd'hui l'académie de Leipsick. Il a gravé nombre
de vignettes pour différens ouvrages de littérature.

ŒSTERREICH, (Mathieu) graveur Alle-
mand, résidant à Berlin, né en 1744, a gravé à l'eau-
forte, en 1766.

Divers

Diverses Carricatures d'après *Pierre-Leon Ghezzi*, & *Jean-Baptiste Internari*, ainsi que plusieurs pièces d'après des dessins de *Camille Procaccini*, du *Pesarese*, de *Laurent de la Hire*, de *Boitard*, &c. dont on a formé un recueil *in-fol*.

OGBORN, (Jean) a gravé à Londres à la manière pointillée, divers sujets historiques, de forme ronde, & d'après différens peintres célèbres de l'Angleterre.

ORISONTE. *Voyez* VAN BLOEMEN.

ORLEY, (Richard van) peintre & graveur Flamand, né vers l'an 1656, a gravé,

La Chûte des réprouvés. g. p. en h. d'après *Rubens*.

Bacchus yvre, soutenu par des Satyres, &c. m. p. en h. d'après le même.

Douze Sujets tirés de la pastorale Italienne, intitulée Il *Pastor fido*.

Une Suite de 28 sujets tirés de l'histoire du nouveau testament. m. p. en t. d'après *Jean van Orley*, qui en a gravé lui-même quelques-uns.

ORSOLINI, (Charles) graveur & marchand d'estampes, né à Venise vers l'an 1724, a gravé,

La Vierge sur un nuage, distillant le lait de son sein sur les lèvres de S. Bernard, qui est à genoux à ses pieds, avec Saint Philippe Benizi. m. p. en h. & cintrée, d'après *Pietro Ricchi ou Righi*, autrement dit, *Pietro Luchèse*.

Tome II. E

Divers autres Morceaux d'après *Ant. Baleſtra*, & autres maîtres.

OSSENBECK, () peintre payſagiſte, à Rotterdam en 1640, a travaillé dans le goût de Bamboche, & a gravé,

— Deux Payſages aſſez rares, d'après *Salvator Roſa*.

— Diverſes Pièces d'après *le Tintoret, le Baſſan, Feti, Polydore de Veniſe*, &c. pour le cabinet de Teniers.

OSTADE, (Adrien van) habile peintre né à Lubeck en 1610, vint en Hollande dans ſa jeuneſſe, où il ſe fit d'abord d'excellens principes du coloris, & y adopta la manière des maîtres du pays ; mais il prit enſuite la nature pour guide, & s'attacha à la rechercher uniquement dans les tabagies & autres lieux ſemblables, où il rencontroit des ſcènes qui, quoique baſſes & triviales, n'en exigent pas moins d'intelligence pour les repréſenter dans toute leur vérité. C'eſt en quoi notre artiſte a excellé. Si on lui reproche que ſes figures ſont un peu courtes, & par conſéquent ſon deſſin un peu lourd ; on trouve d'ailleurs dans ſes tableaux une touche fine, mais vigoureuſe, une fonte de couleurs admirable, un coloris parfait, un clair obſcur qui ſéduit, & une adreſſe ſingulière à tirer la lumière dans l'intérieur des maiſons, & de la diſtribuer de ſorte que les effets qu'elle produit ne ſont pas moins vrais que merveilleux. Il mourut en 1685, âgé de 75 ans. On a de ſa main une ſuite de 52 eſ-

Page 66.

tampes à l'eau-forte, entre lesquelles on distingue les suivantes.

L'intérieur d'un Cabaret. m. p. en t. où plusieurs paysans & paysannes boivent & dansent, & sur le devant de laquelle il y a une escabelle renversée.

Un Homme à une fenêtre, tenant un pot d'une main, & sa pipe de l'autre. p. p. en h.

Le Peintre. p. p. en h. dont les premières épreuves sont avec le bonnet élevé, les secondes sont avec le bonnet presque sur les yeux.

Une Fête de Village. p. p. en t. où se voit un cochon sur la droite.

L'Intérieur d'une maison. p. p. en t. où se voit toute une famille, dont la mère donne à tetter à un de ses enfans.

Le Chaircuitier. p. p. en rond.

Des Paysans qui veulent se battre à coups de couteau. p. p. en t.

Un p. Paysage en t. où se voit sur la droite, & à la porte d'une maison, un homme debout, une femme qui file, & un petit garçon assis, &c.

OTTAVIANI, (Jean) graveur né à Rome en 1735. On a de lui,

Quelques Eaux-fortes d'après *le Guerchin*.

La Noce Aldobrandine, d'après une peinture antique.

Divers Arabesques du Vatican, d'après *Raphaël*.

OTTENS, (Fr.) On connoît de lui diverses

petites pièces dans le genre de B. Picart, qui se trouvent insérées dans différens ouvrages imprimés en Hollande, l'an 1724.

OUDENAERDE, (Robert van) né à Gand en 1663, mort dans la même ville en 1743. Il fut élève de C. Maratte; il passa 37 ans en Italie, où il grava nombre de tableaux de son maître & avec succès.

OUDRY, (Jean-Baptiste) habile peintre de chasses & d'animaux, né à Paris en 1685, & mort en la même ville en 1755, a gravé à l'eau-forte plusieurs sujets de sa composition, entr'autres,

Le Roman comique, en vingt-six pièces.

Un sujet où se voient plusieurs pêcheurs au bord de la mer.

Plusieurs autres Sujets d'animaux.

OUVRIER, (Jean) graveur né à Paris où il est mort en 1784, âgé de 63 ans. On a de lui,

Les Villageois de l'Appenin, & son pendant. p. ps. en t. d'après *Pierre*.

La Vue des Alpes, & le pendant. m. ps. en h. d'après *Vernet*.

Le Génie du dessin. p. p. en t. représentant un groupe d'enfans d'après *Cochin*.

Plusieurs Sujets d'après *Schenau*, *Eisen père*, &c.

OVERBEKE, (Bonaventure van) Hollandois. On a de lui un recueil de ruines de l'ancienne Rome,

qu'il a deſſinées & gravées ſur les lieux. Ce recueil a paru à Amſterdam en 1707, en 3 vol. *in-fol.* que ſouvent on fait relier en un ſeul.

OZANNE, (N.) deſſinateur & graveur François moderne, qui connoît très-parfaitement la partie de la marine. On a de lui,

Deux Vues du port de Breſt. m. ps. en t. ſur ſes propres deſſins.

Diverſes autres Pièces concernant la marine, telles que des vaiſſeaux de différentes eſpèces, &c. *id.*

OZANNE, (Meſdemoiſelles) ſœurs du précédent, élèves d'Aliamet.

Jeanne-Françoiſe, ſœur aînée, a gravé la vue du port de Dieppe, d'après *Hackert.*

Pluſieurs autres Payſages d'après différens maîtres; elle eſt maintenant occupée à graver les vues des Colonies Françoiſes.

Marie-Jeanne, ſœur cadette & épouſe de le Gouaz, graveur ci-devant nommé, a gravé,

Les Relais Flamands, & la ferme Flamande. m. ps. en t. d'après *Ph. Wouvermans.*

Pluſieurs Payſages d'après *Vernet* & autres; elle eſt morte à Paris en 1786 âgée de 52 ans.

P.

PALCH, (Jean) graveur Anglois, a fait en 1770, 26 groſſes têtes d'après les peintures de *Maſaccio*, qui ſe trouvoient dans un monaſtère à Florence, & que le feu conſuma en 1771.

PALCKO, (X. junior) étoit de l'académie de Vienne; il est mort à Dresde en 1766; il a gravé à l'eau-forte divers sujets de sa composition.

PALME, (Jacques) dit *le jeune*, neveu de Palme le vieux, naquit à Venise en 1544. Après avoir appris les élémens de la peinture en cette ville, il alla à Rome pour se perfectionner. Il retourna ensuite en sa patrie, où il mourut en 1628. Il a gravé à l'eau-forte quelques sujets de sa composition, entr'autres,

Une Nativité, au bas de laquelle est un bœuf couché sous une espèce d'arcade. p. p. en h.

La Décolation de S. Jean-Baptiste. p. p. en h.

Un Livre de principes à l'usage du dessin.

PALMERIUS, (C.) a gravé, étant à Paris, où il a passé plusieurs années, divers sujets champêtres de sa composition, qu'il a exécutés à l'eau-forte & à la manière du lavis; il réside actuellement à Parme sa patrie.

PANDEREN, (Egbert van) né à Anvers vers l'an 1619, a gravé au burin, dans la même ville, & vers le milieu du dernier siècle, plusieurs pièces d'après divers maîtres, entr'autres,

La Sainte Vierge à genoux sur un nuage, & découvrant son sein à J. C. auprès duquel elle intercède pour le salut du genre humain. m. p. en h. d'après *Rubens*.

Les 4 Pères de l'église. m. p. en h. d'après *P. de Jode*.

PANNEELS, (Guillaume) natif d'Anvers, vers l'an 1600, fut disciple de Rubens, & grava à l'eau-forte un grand nombre de petites planches d'après ce maître, entr'autres,

Esther devant Assuerus. p. en t. Richard Colins a aussi gravé ce même morceau, en grand.

Une Nativité. en h. *ibid.*

Une Adoration des Rois, en h. C'est la même que S. à Bolswert a gravée.

La Madeleine chez le Pharisien, en t. C'est la même qui a été gravée par Natalis, en grand.

L'Assomption de la Vierge, en h. & cintrée.

Une Sainte Famille, où S. Jean est monté sur un agneau, en t.

Autre Sainte Famille, où l'Enfant-Jésus & Saint Jean jouent avec un agneau. La même a été gravée par S. à Bolswert.

Jupiter & Junon, en h. dans un oval.

Jupiter & Antiope, en h.

Méléagre qui présente à Atalante la hure du sanglier, en t.

Bacchus yvre, soutenu par un Faune & par un Satyre, en t.

Bacchus yvre soutenu par des Satyres & par des Bacchantes, en h.

Le Portrait de Rubens, dans une bordure octogone.

PANSERON, (Pierre) né près Provins en Brie, architecte & maître à dessiner dans cette partie,

élève de Blondel, a gravé une grande quantité de planches pour les jardins Anglois & autres de sa composition, dont on forme plusieurs volumes.

PANTHER, (W.) a gravé à Londres divers sujets en manière noire.

PANVINUS, () natif d'Anvers, a publié une suite de 27 portraits d'hommes illustres en tout genre, parmi lesquels se trouve celui de Rubens, &c.

PAPAVOINE, (Julie) née à Paris en 1759; Elle a gravé en 1784 une pièce d'après *Dietricy*, intitulée *le prendra-t-elle ?*

Un Cahier de figures de différens costumes, & plusieurs autres pièces d'après différens maîtres.

PAPILLON, (Jean) né à Saint-Quentin en 1661, mort à Paris en 1723; il étoit fils de Jean Papillon, aussi graveur en bois; il fut le premier qui ait fait les tailles en bois au bout de la pointe, sans être dessinées à la plume; on lui doit aussi l'invention des papiers pour tapisseries, qu'il commença à mettre en vogue vers l'an 1688; il a gravé une grande quantité de vignettes pour la bible; la messe, en 36 morceaux, qu'il a copiés d'après *le Clerc*; il eut un fils à Paris en 1699, nommé Jean-Baptiste, qui surpassa son père dans la gravure en bois, & par la quantité de différens morceaux connus de lui. Il a donné un traité de cet art, dans lequel il en développe sçavamment la théorie & la pratique. Il mourut à Paris vers l'an 1776.

PARASOLE, (Léonard) *ou* Léonard Corsino, graveur en bois du seizième siècle. Il a beaucoup travaillé pour Tempeste, & a gravé, par ordre de Sixte V, l'Herbier de Castor Durante, médecin de ce Pape. Isabelle Parasole, épouse de cet artiste, étoit au rapport de *Baglioni*, une femme fort adroite dans divers ouvrages, qui grava aussi en bois des dessins de dentelles, ainsi que nombre de plantes pour le Prince Cesi.

PARASOLE, (Jeronime) autre femme de la même famille que le précédent, a aussi gravé en bois, entr'autres choses.

La Bataille des Centaures. g. p. en t. d'après *Tempeste*.

PARCK, (Thom.) jeune artiste Anglois. On connoît de lui divers grands sujets à la manière noire, d'après différens peintres Anglois, dont une scène de Romeo & Julliette, &c.

PARIA. (François) C'est ainsi que se faisoit nommer François Perrier, lorsqu'il étoit en Italie. *Voyez* PERRIER.

PARIS, (Jérôme) né à Versailles en 1744. Il est élève de Longueil, & a gravé divers paysages d'après différens maîtres.

PARIZEAU, (Philippe) peintre François moderne, a gravé à l'eau-forte, d'après ses dessin, plus. cahiers de petites yg. iconologiques, & autres.

Deux Corps-de-Gardes. m. ps. en h. d'après *Salvator Rosa*.

Le Martyre de S. André, & celui de S. Barthelemi. g. p. en h. d'après *Deshays*.

PARIZET, () de Lyon, a copié à Paris diverses pièces à la manière Angloise, d'après *Ang. Kauffman*, &c.

Son père a aussi gravé à Lyon un livre à dessiner, de 40 feuilles, &c.

PARKER, (J.) a gravé à Londres, à la manière pointillée divers sujets d'après différens maîtres Anglois, de formes rondes, &c.

PARMESAN. (Le) *Voyez* MAZZUOLI.

PAROY,) Le Comte de) a gravé en 1786, en couleurs, d'après *France de Liège*, une caverne servant de retraite à des voleurs. m. p. en t. &c.

PARR, (Remy) né à Rochester en 1723. Il a étudié l'architecture chez le sieur Servandoni, & a gravé plusieurs vues de l'église de S. Paul de Londres.

PARROCEL, (Joseph) peintre François, né à Brignol en 1648, apprit à Paris les élémens de la peinture, & passa ensuite en Italie, où un séjour de huit années, & l'amitié du Bourguignon, contribuèrent beaucoup à le rendre un aussi bon peintre de batailles, qu'il le devint par la suite. Il mourut à Paris en 1704, à 56 ans. On remarque dans ses tableaux

beaucoup d'esprit & de feu, & des effets de lumière étonnans. Il a gravé à l'eau-forte, sur ses propres dessins,

Une Suite de 48 Sujets tirés de la vie de Jésus-Christ. p. ps. en t.

Quatre Batailles, & les quatre heures du jour, toutes p. ps. en t.

PARROCEL, (Charles) fils & élève du précédent, naquit à Paris en 1688. Après avoir perdu son père, il continua l'étude de son art chez Charles de la Fosse, & passa ensuite en Italie, où il demeura plusieurs années. Son genre principal étoit, ainsi que celui de son père, de peindre les batailles, & il n'y a pas réussi moins bien. Il mourut à Paris en 1752, âgé de 64 ans. Il a gravé au trait, & avec beaucoup d'esprit,

Une Suite de Cavaliers & de fantassins. p. ps. en h. de sa composition.

PARROCEL, (Etienne) peintre moderne, & petit neveu du précédent, a aussi gravé quelques planches à l'eau-forte entr'autres,

Le Triomphe de Mardochée. g. p. en t. d'après *J. F. de Troy.*

Le Triomphe de Bacchus & d'Ariadne. g. p. en t. d'après *Subleyras.*

PARSIN, (Joachim) né à Utrecht vers l'an 1501, a gravé en 1528 les portraits des frères Crabert.

PASCALINI, (Jean-Baptiste) graveur Italien, du dernier siècle, natif de Cento, vers l'an 1661. On a de sa main diverses estampes; entr'autres,

L'Aurore devançant le char du soleil, en une g. p. en t. de 2 fe. d'après *le Guide*. C'est la même composit. qui a aussi été gravée par Auden-Aerde & par Frey.

La Résurrection du Lazare. m. p. presque quarrée, d'après *le Guerchin*.

Jesus-Christ établissant S. Pierre chef de l'église. m. p. en h. d'après le même.

La Prise de J. C. dans le Jardin des Olives. m. p. en t. *idem*.

L'Intelligence, la Mémoire & la Volonté, représentées sous des figures allégoriques, en 3 m. ps. en t. *idem*.

Divers Morceaux d'après *Louis Carrache* & autres maîtres.

PASINELLI, (Laurent) peintre Italien, né à Bologne en 1614, a gravé,

La Prédication de S. Jean dans le désert. g. p. en t. gravée à l'eau-forte avec esprit, sur sa propre composition, ainsi que plusieurs autres grands morceaux du même genre.

PASQUIER, (Jean-Jacques) graveur moderne élève de Cars, mort à Paris en 1784, a gravé, entr'autres choses,

Arion transporté par un dauphin en l'isle de Tenare m. p. en t. d'après *Boucher*.

Les Trois Grâces, d'après *Vanloo*. g. p. en h.

Diverses Vignettes, dont plusieurs de sa composition.

PASSARI, (Bernardin) peintre & graveur, né en 1654, a gravé à l'eau-forte plusieurs morceaux de son invention, tels que,

Une Sainte Famille. m. p. en h.

Une Vie de S. Benoît, en plusieurs m. ps. en h. &c. &c.

PASSARINI, (Philippe) né à Gaetta en 1639. Il exerça quelque tems la peinture, qu'il quitta pour se livrer à la gravure. On a de lui 30 pièces de décorations & d'ornemens pour les églises, qu'il publia en 1698.

PASSAROTTI, (Bartholomée) peintre Bolonois, né en 1540, dont la réputation subsiste encore. Il a gravé à l'eau-forte quelques sujets de sa composition, ainsi que d'après *F. Salviati*, &c.

PASSE, *ou* DE PAS, (Crispin van) dessinateur & graveur au burin, né à Cologne en 1629. Il florissoit avant le milieu du dernier siècle. Comme il étoit fort laborieux, il a gravé un grand nombre de planches, tant sur ses propres dessins, que d'après d'autres maîtres, entr'autres,

Adam & Eve. p. p. en h. de sa composition, sur le devant de laquelle se voit un chien qui se gratte l'oreille avec une de ses pattes de derrière.

Une Suite de dix-sept pièces, *id.* lesquelles portent pour titre; *Academia, sive speculum vitæ scholasticæ.*

Toutes les Planches du livre intitulé: *le Manège royal*, par *Pluvinel*. C'est son meilleur ouvrage; & il le grava à Paris.

Le Bain de Diane. p. p. en h. d'après *George Behm.*

Quantité de Portraits, presque tous de petite forme, parmi lesquels il y en a qui sont très-finement gravés.

Un grand nombre d'autres Morceaux, d'après *le Bassan, Rottenhamer, A. Bloëmaert, Martin de Vos, Breughel de Velours, Freminet,* &c.

PASSE, *ou* DE PAS, (Madeleine & Barbe van) filles du précédent, & graveuses comme lui. La première avoit beaucoup de talent, & gravoit au burin, aussi proprement que son père. On a d'elle,

Divers p. Sujets tirés des métamorphoses, &c. d'après *Elsheimer, Pinas* & autres maîtres.

Les Quatre Saisons. p. ps. en h. d'après *Crispin de Pas.*

PASSE, *ou* DE PAS, (Guillaume van) graveur, de la même famille que les précédens. On a de lui quelques estampes au burin, entr'autres,

Les Cinq Sens. p. ps. en h. d'après *Crispin de Pas.*

PASSE *ou* DE PAS, (Simon van) de la même famille que les précédens, s'étoit établi en Dannemarck, où il a gravé plusieurs Portraits, &c.

Il y eut aussi un Crispin de Pas le jeune; mais il

fut beaucoup moins habile que Crispin de Pas le vieux.

PASTORINI, (B.) a gravé à Londres, en 1770, une grande vue de cette ville, & en 1784, à la manière pointillée, deux sujets de Grifelda, &c. de forme ovale, d'après *Rigaud*, &c.

PATAS, (J. B.) graveur né à Paris en 1744. On a de lui quelques petites estampes, entr'autres,

Plusieurs Pièces historiques qui entrent dans le vol. in-4°. du sacre de Louis XVI.

Le Jugement de Pâris. p. p. en oval, d'après *Queverdo*.

Deux Sujets de la vie d'Henri IV. m. ps. en largeur, &c. &c.

PATAVINUS. *Voyez* AVIBUS.

PATOUR, (J. Augustin) graveur François, moderne, né à Paris. On a de lui,

Le petit Menteur. p. en h. d'après *Albert Durer*.

Le Pauvre dans son réduit, d'après *Hallé*, en hauteur.

PATRINI, (Joseph) né à Parme. Il passa à Venise, où il grava, conjointement avec Faldoni, sous la direction de Zanetti, nombre de statues qui font partie des 2 vol. *in-fol* connus sous la dénomination de statues antiques de Venise. Il retourna dans sa ville natale en 1750, où il mourut en 1786.

PATTE, () architecte François, auteur

du vol. des ftatues équeftres & pédeftres, élevées à la gloire de Louis XV. Il a gravé plufieurs morceaux d'architecture, &c.

PAUL VERONESE. *Voyez* CALLIARI.

PAUL, (S.) graveur à la manière noire. On connoît de lui plufieurs fujets & portraits.

PAUL, ou DE PAULIS, (André) graveur Flamand, né vers l'an 1657. On a de lui,

Le Reniement de S. Pierre. p. p. en h. d'après *Gerard Seghers*.

L'Arracheur de dents. m. p. en t. d'après *Théodore Roelants*.

PAUQUET, (Jean-Louis-Charles) né à Paris en 1759, élève de Gaucher. Ce jeune artifte a gravé avec fuccès diverfes vignettes d'après *Moreau, Barbier & Marillier*.

PAUTRE, *Voyez* LE PAUTRE.

PAZZI, (Antoine) graveur Florentin, né vers l'an 1730. On a de lui un grand nombre de portraits d'artiftes qui fe trouvent dans les vol. qui font fuite au *Muf. Florentinum.*, & autres pièces exécutées au burin, entr'autres,

La Sainte Vierge confidérant l'Enfant-Jefus endormi. m. p. en h. d'après *Antoine van Dyck*.

Le Portrait en pieds du Prince Lichtenftein, d'après *Rigaud*. g. p. en h.

Divers Morceaux de la galerie de Florence.

PEACK,

PEACK, (James) graveur né à Londres en 1729. On a de lui quelques estampes d'après *Pillement* & autres maîtres.

PEDRIGNANI, (N.) On connoît de lui une pièce représentant la mort d'Abel, de forme ovale.

PEIROLERI, (Pierre) graveur né à Turin, en 1741. On a de lui,

Bacchus assis sur un tonneau, ayant le pied posé sur un tigre. m. p. en h. d'après *Rubens*.

Plusieurs autres Pièces, d'après *Amiconi* & autres maîtres.

PELISSIER, () jeune artiste, élève de le Bas, grave supérieurement bien la vignette.

PELLETIER, () graveur François moderne, a gravé,

Le Marché au poisson, & le marché aux légumes. p. ps. en h. d'après *Pierre*.

Et plusieurs autres Pièces d'après différens maîtres.

PELLI, (Marcus) né à Venise en 1696, a gravé d'après *Jean Angeli*, une jeune fille vue à mi-corps.

PENNA. (Jean) Il y a une suite de paysages merveilleusement bien gravés, d'après *le Guerchin*, lesquels portent ce nom, que les éditeurs Italiens de ces estampes se sont plu de donner à Jean Pesne, qui les a gravées.

PENNI, (Lucas) frère de Jean-François, dit

le Fattore, fut disciple de Raphaël & de Perrin del Vaga, & travailla en Italie, en France & en Angleterre; mais il fut moins habile peintre que son frère. On a plusieurs estampes à l'eau-forte, qu'il a exécutées sur ses propres dessins.

PENTZ, *ou* PENS, (George) peintre & graveur, natif de Nuremberg en 1500, fut élève d'Albert Durer, & alla en Italie; où il étudia les ouvrages de Raphaël, & grava avec Marc-Antoine diverses pièces de ce grand maître. On a aussi un nombre assez considérable de petites estampes, qu'il a gravées sur ses dessins, & qui sont de vrais chef-d'œuvres. Il est mis au rang des petits maîtres. *Voyez* M. Huber, page 86 de sa notice.

PERAC, (Etienne du) peintre & architecte François, né à Bordeaux en 1560. Il alla en Italie, où ayant dessiné les principales antiquités de Rome, il les grava dans la manière de celle de Tempeste. De retour en France, il fut fait architecte de Sa Majesté, & il peignit quelques tableaux dans la salle des bains à Fontainebleau. Il a encore gravé quelques paysages d'après *le Titien*.

PERCENET, () né à Paris en 1736, architecte & décorateur; il a gravé en 1766, une suite de vases de sa composition.

PERELLE, (Gabriel) né à Paris en 1648, a gravé à l'eau-forte, ainsi que ses deux fils, Adam

& Nicolas, un grand nombre de vues & paysages, tant de sa composition, que d'après *Paul Bril, C. Poëlembourg, le Poussin, Asselin, Fouquier, Callot* & autres, le tout formant différentes suites qui sont estimées & trop connues pour qu'il soit nécessaire de les citer ici. Perelle le père étoit beaucoup plus habile que ses fils; ils florissoient à Paris dans le dernier siècle.

PERINI, (Joseph) a gravé à Rome plusieurs statues de la galerie Clémentine.

PERISSIN, (Jean) a gravé en bois en 1570, les massacres, guerres & troubles arrivés en France, vers ce tems-là, en 41 planches in-fol. curieuses & rares à trouver belles épreuves.

PERRET, (Pierre) artiste Flamand, né à Oudenarde en 1569, a gravé plusieurs planches, entr'autres,

La Chasteté de Joseph. m. p. en h. d'après *Hans Speckaert.*

La Peinture, d'après le même.

PERRIER, (François) peintre & graveur François, naquit à Mâcon en 1590. On ignore de qui il apprit les premiers élémens de la peinture; tout ce que l'on sçait, c'est qu'étant allé à Rome, il y subsista d'abord avec peine, & fit ensuite connoissance avec Lanfranc, de qui il tira d'excellens principes pour son art. Étant repassé en France, il peignit le

F ij

petit cloître des chartreux de Lyon. Quelque tems après, il se rendit à Paris, où Vouet l'employa & le mit en réputation. Après avoir fait un second voyage en Italie, il se fixa à Paris, & fut fait professeur de l'académie de peinture. Il mourut en cette ville en 1660. Ce qu'il a gravé à l'eau-forte est nombreux & fort estimé. Nous citerons par préférence.

La Suite des Statues Antiques, composée de 100 planches qu'il a publiées à Rome, & dont la meilleure édition est celle qui porte le nom de cette ville.

Une autre Suite de 50 planches représentant des bas-reliefs. *id.*

Une Fuite en Egypte. m. p. en h. de sa composition.

Un Christ. m. p. en h. *id.* où la Vierge est évanouie au pied de la croix.

S. Roch guérissant les pestiférés. *id.*

Les Noces de Psiché, du petit Farnèse, en 2 p. ps. en t. d'après *Raphaël*, ainsi que tous les angles qui ornent le même appartement.

Il a aussi gravé quelques sujets en clair-obscur, dont le principal est celui qui représente le Temps qui rogne les ailes de l'Amour.

PERRONEAU, (Jean-Baptiste) né à Paris en 1731, élève de Cars. On a de lui,

L'Air & la Terre. m. ps. en t. d'après *Natoire*, & dont les pendans sont le Feu & l'Eau, gravés par Aveline, d'après le même maître.

PERROT, (L.) a gravé en 1787, à Paris, un paysage avec fig. d'après *Sablet*. m. p. en t.

PERSYN, (Regnier de) graveur natif d'Amsterdam en 1639. Il y fit un voyage à Rome, où il grava conjointement avec C. Bloëmaert, Th. Matham, Natalis & autres, les statues du palais Justiniani, &c. On a outre cela de sa main,

Le Portrait de l'Arioste, d'après *le Titien*.

Celui de Balthazar, Comte de Castillion, d'après *Raphaël*.

La Mort de Léandre, amant de Hero. g. p. en t. d'après *Sandrart*.

Quelques-uns des douze mois du même maître, dont Suyderhoëf & Falck ont gravé le reste.

PERUGIN. (Louis) *Voyez* SCARAMUCCIA.

PESARESE. (Le) *Voyez* CANTARINI.

PESNE, (Jean) habile graveur, né à Paris en 1641, s'est principalement consacré à graver les ouvrages *du Poussin*, & peu de graveurs ont sçu mieux que lui conserver le goût & la manière de ce grand maître. Parmi les sujets qu'il a gravés d'après ce peintre, l'on distingue,

Esther devant Assuérus. g. p. en t.

Une Adoration des bergers. g. p. en t.

Les Sept Sacremens, en autant de g. ps. en t. de deux feuilles, chacune d'après les tableaux du Palais Royal, & d'une composition différente de ceux que

Jean Dughet a gravés d'après le même maître.

Le Testament d'Eudamidas. g. p. en t.

Le Triomphe de Galathée. g. p. en t. &c.

Une Suite de paysages d'après *le Guerchin*, qui est très-estimée.

Cet artiste a aussi gravé quelques planches d'après *Raphaël*, *Van Dyck* & autres maîtres.

PETERS (de) peintre d'histoire, & en miniature, né à Cologne, a gravé à l'eau-forte, à Paris, une Vierge & l'Enfant-Jesus. très-p. p. en h.

PETHER, () graveur Anglois, né à Carlile en 1731. On a de lui plusieurs estampes en manière noire, entr'autres,

Un vieux Rabbin. g. p. en h. d'après *Rembrandt*.

Un Homme de guerre coeffé d'un chapeau orné d'une plume, & tenant un sabre en sa main. g. p. en h. *id.*

Le Maître payant ses laboureurs. g. p. en h. *id.*

PETIT, (Gilles-Edme) graveur né à Paris en 1696, où il est mort en 1760; il étoit élève de J. Chereau. On a de lui divers sujets & portraits d'après *Rigaud*, *J. B. Vanloo*, *Watteau*, &c.

Quantité de portraits des grands hommes, de format in-8°.

Il eut un fils nommé Gilles-Jacques, qui est mort en 1770, âgé de 29 ans; il a peu gravé, & a laissé un fils nommé Jacques-Louis, né en 1760, élève de Ponce. On a de lui divers morceaux d'après *Van-*

loo, &c. ainſi que diverſes vignettes d'après divers artiſtes, &c.

PETIT RADEL, (Louis-François) né à Paris en 1740. Il a réuſſi dans l'architecture, qu'il deſſine avec goût; il en a gravé à l'eau-forte quelques morceaux.

PETIT, (Jean-Robert) né à Rheims en 1743, a gravé à la manière du crayon diverſes pièces d'après *Boucher* & autres.

PETRI, (Pierre de) peintre né à Rome en 1671, fut diſciple de Carle Maratte, qui l'employa à deſſiner quelques-uns des principaux tableaux de Raphaël, ainſi que ceux d'autres grands maîtres. On voit à Rome pluſieurs de ſes ouvrages, entre leſquels on eſtime les peintures à freſque qu'il a faites en l'égliſe de S. Clément. Il mourut en cette ville en 1716, à 45 ans. On a de ſa main quelques eſtampes, entr'autres,

S. Laurent Juſtinien, à qui la ſageſſe divine ſe communique. p. p. en h. de ſa compoſition.

L'Aſſomption de la Sainte Vierge. m. p. en h. *id.*

PFEFFEL, (Jean-André) graveur & marchand d'eſtampes, demeurant à Vienne. On a de lui quelques pièces, d'après différens maîtres.

PFEFFEL, (Jean-André) graveur & marchand d'eſtampes à Auſbourg. On connoît de lui quelques payſages d'après *Aberli*.

PFEMMINGER, (Mat.) né à Baſle en Suiſſe

en 1724, a gravé d'après *Fuesli*, plusieurs vues de la Suisse, glacières, &c.

Plusieurs Sujets & paysages d'après *Loutherbourg*.

PHILIPPE, Duc d'Orléans, régent du royaume en 1715. Ses grandes occupations lui ont empêché de cultiver suivant son goût tous les beaux arts. On sait qu'il a formé une superbe collection de tableaux des plus grands maîtres; il a lui-même manié le pinceau, & a, dit-on, gravé plusieurs des vignettes pour l'édition qu'il a fait faire du roman de Daphnis & Chloé.

PHILIPS, (Charles) graveur Anglois moderne. On a de lui quelques estampes à la manière noire, entr'autres,

Un jeune Homme qui tient un pigeon. m. p. en h. d'après *Mola*, &c. &c.

PICART, (Etienne) habile graveur François, né à Paris en 1631, & mort à Amsterdam en 1721, à 90 ans, est connu sous le nom de Picart le Romain, dénomination qu'il prit pour n'être point confondu avec un mauvais graveur, de son nom, qui vivoit alors. Il a gravé un grand nombre d'estampes, entr'autres,

Le Mariage de Sainte Catherine. m. p. en h. d'après *le Correge*, & deux sujets allégoriques d'après le même peintre, pour le recueil d'estampes du cabinet du Roi.

Une Sainte famille. g. p. en t. d'après *le vieux Palme*, ibidem.

LE ROSSIGNOL.

Picart Sc.

Sainte Cécile. m. p. en h. d'après *le Dominiquin*, ibidem.

Un Concert. g. p. en t. d'après le même. *ibidem.*

Une Sainte Famille connue fous le nom du filence. g. p. en t. d'après *le Carrache*. ibid. C'eft le même fujet qui a été gravé par Michel Lafne & par Heinzelman.

La Séparation de S. Pierre & de S. Paul. g. p. en t. d'après *Jean Lanfranc*. ibid.

S. Antoine de Padoue adorant l'Enfant-Jéfus. m. p. en h. d'après *Van Dyck*. ibid.

Saint Paul faifant brûler les livres des Ephéfiens. g. p. en h. d'après *le Sueur.*

Le Martyre de S. Gervais & de S. Protais. g. p. en t. d'après le même.

La Pefte des Philiftins. g. p. en t. d'après *le Pouffin*, pour le recueil d'eftampes du cabinet du Roi.

Une Adoration des Bergers. g. p. en h. d'après le même.

Le Martyre de Saint André. g. p. en h. d'après *le Brun.*

Divers autres Morceaux, d'après *le Dominiquin*, *le Guide*, *l'Albane*, *F. Romanelle*, *Guillaume Courtois*, *Noël Coypel*, &c.

PICART, (Bernard) deffinateur, graveur, & fils du précédent, naquit à Paris en 1673. Après avoir travaillé en France jufqu'en 1710, il prit le parti de paffer en Hollande, où il eft mort le 8 Mai

1733. Il joignit à la propreté de l'exécution, une façon de composer ses sujets, qui, sans être dans le grand style, étoit faite pour plaire. Aussi, peu d'artistes ont-ils joui pendant leur vie d'une réputation aussi complette que la sienne. Il étoit outre cela laborieux, & quoiqu'il employât la plus grande partie de son tems à faire des desseins très-terminés, il en trouvoit encore pour graver, & l'on est étonné du nombre de pièces qui sont sorties de ses mains. Nous ne citerons que les suivantes :

Le Massacre des innocens, dont il se trouve des épreuves où Hérode est sans couronne, & d'autres où il porte une couronne. p. p. en t. de sa composition, & l'une des plus capitales de l'œuvre.

Les Épithalames, morceaux gracieux & fort recherchés. La suite ordinaire est de 12 pièces, dont 8 p. ps. en t. & 4 m. en h. Il s'en trouve encore quelques-autres que l'on peut y joindre. *id.*

Divers grands Morceaux qu'il a exécutés pour les *annales de la république de Hollande* ; entr'autres, le titre de cet ouvrage, le Prince d'Orange submergé, le massacre des de Wit, le synode de Dordrecht, &c. *idem.*

Le titre des cérémonies religieuses, ouvrage dans lequel il se trouve un très-grand nombre d'estampes, dont il a fourni les desseins, & à la gravure desquelles il a présidé.

Celui de la Bible de van der Marck. *id.*

—— des antiquités Romaines. *id.*

Celui des Métamorphoses d'Ovide, de la traduction de Banier. *id.*

— de l'Atlas historique, avec les vers François. *id.*

— du Dictionnaire historique, avec le singe *id.*

— des Annales de la Monarchie Françoise. *id.*

— de l'Histoire d'Angleterre. *id.*

— du recueil des traités de paix. *id.*

La Minerve, ou l'adresse d'un commerçant Hollandois, avec les vers François. *id.*

Le Triomphe de la Peinture *id.*

Vénus découverte par un Satyre *id.*

Le Portrait du Prince Eugène. g. p. en h. d'après *Van Schuppen.*

Le Gouvernement de la Reine, & la félicité de la Régence. Ces deux pièces se trouvent dans le recueil d'estampes d'après les tableaux de *Rubens*, qui se voyent dans la galerie du Luxembourg.

Le *Quos Ego*, ou le Neptune appaisant la tempête, sujet de la galerie du Palais-Royal. g. p. en t. d'après *Ant. Coypel.*

L'on a encore de lui une suite de pièces qu'il a gravées d'après des desseins de divers peintres illustres, & parmi lesquelles il y en a plusieurs où il a cherché en imitant la manière de ces maîtres, à en imposer & à les faire passer pour des gravures que ces derniers avoient eux-mêmes exécutées. Il y en a en effet quelques-unes d'après *Rembrandt*, qui trompèrent dans le tems quelques curieux; & c'est à cette occasion qu'il donna à son ouvrage le titre d'*impostures in-*

nocentes. Il ne fut publié qu'après la mort de l'auteur, en 1738, en un vol. *in-fol.* composé de 78 planches.

Divers autres Sujets d'après *le Cangiage, Annibal Carrache, Carle Maratte, Kneller, le Sueur, Claude le Febvre, C. de la Fosse, J. B. Santerre, N. Bertin*, &c.

PICAU, (Robert) né à Tours en 1610, a gravé quelques sujets de sa composition, & d'autres d'après *le Bassan*, &c.

PICAULT, (Pierre) graveur, né à Paris en 1680, mort en 1711, dans le tems qu'il commençoit à se faire connoître. Il a gravé au burin,

Les Batailles d'Alexandre. m. ps. en t. de *le Brun.*

La Visitation de Sainte Elisabeth. p. p. en hauteur, d'après *Carle Maratte.*

Et quelques Portraits.

PICCHIANTI, (Jean-Dominique) graveur né à Florence sur la fin du dernier siècle, fut élève de B. Foggini, sculpteur, & a gravé entr'autres choses,

Quelques-uns des Tableaux de la galerie du Grand Duc, dont Lorenzini, Ver-Cruys & Mogali ont gravé le reste.

PICCINI, ou PICINI, (Jacques) graveur, vivoit à Venise dans le dernier siècle, & y a gravé nombre de planches, entr'autres,

Tom. II. Page 93.

Une Judith ayant sous ses pieds la tête d'Holopherne. m. p. en t. d'après *le Titien*.

Une Sainte Famille. m. p. en h. d'après *le Cavalier Liberi*.

Les Portraits des principaux peintres Vénitiens, dont *Carle Ridolphi* a accompagné les vies de ces artistes, qu'il a écrites & qui ont été imprimées à Venise en 1648.

PICCIONI, (Mathieu) peintre Romain, né en 1637; il florissoit vers le milieu du dernier siècle, & a gravé quelques planches à l'eau-forte, entr'autres,

Une Adoration des Bergers. m. p. en h. d'après *Paul Veronese*.

PICOT, (Victor-Marie) né à Abbeville en 1744; il s'est établi à Londres, où il a gravé Diane au bain, grande composition en t. d'après *Amiconi*, &c. &c.

PICOU, (Robert) peintre François, natif de Tours, florissoit au commencement du dernier siècle, & a gravé quelques sujets de sa composition, d'autres d'après *le Bassan*, &c.

PICQUENOT, (Michel) né à Rouen en 1747, a commencé à exercer la gravure dans un âge un peu avancé. On connoît de lui divers paysages d'après *Lantara*, *Carpentier* & autres.

PIERRE, (Jean-Bapt. Marie) premier peintre du

Roi, né à Paris en 1720, & où il est mort en 1780. Il fut nommé Chevalier de Saint-Michel en 1762. On a de lui plusieurs eaux-fortes, entr'autres,

Une Fête de Village. m. p. en t. de sa composition.

Diverses grosses Têtes & autres études qu'il a faites en Italie.

Quelques Sujets tirés des contes de La Fontaine, d'après *Subleyras*, &c.

PIERRON, (J. A.) jeune artiste a gravé en 1787, plusieurs sujets de costumes modernes, d'après *Lavreince*, *Trinquesse*, &c.

Ainsi que divers petits Portraits.

PIETRE NOLPE. *Voyez* NOLPE.

PIETRE SANTE, *Voyez* BARTOLI.

PIETRE TESTE. *Voyez* TESTE.

PIGNATARI, (G.) a gravé à Naples en 1766 plusieurs planches du cabinet d'Hamilton.

PIGNÉ, (Nicolas) graveur né à Châlons en 1700. On a de lui,

Une Vierge & l'Enfant-Jesus qui dort dans un berceau. m. p. en h. d'après *le Trevisani*, dans le recueil de Crozat.

PILSEN, (François), natif de Gand, en 1676 s'appliqua pendant quelques tems à la peinture & à la gravure, dont il apprit les élémens de Robert van Auden Aerd, & il a gravé entr'autres choses,

La Conversion de S. Bavon. g. p. en h. & cintrée, d'après *Rubens*.

Le Martyre de S. Blaise. m. p. en h. d'après *Gaspard de Crayer*.

PINAULT, élève de Macret, a gravé en 1785, deux sujets d'Henry IV, & de la belle Gabrielle, d'après *Chevaux*. p. p. en h. Il est mort dans la même année, à Paris.

PINE, (Jean) graveur. Il a donné en 1725 une description des cérémonies, noms & armes des Chevaliers du Bain, tels qu'ils sont placés à Londres dans la chapelle de Henry VII, à Westminster, & en 1732 il a pareillement publié les œuvres d'Horace en Latin, avec beaucoup de vignettes, dont il a, dit-on, gravé une partie.

PINSSIO, (Sebastien) né à Paris en 1721, élève de Cars; il négligea son talent pour jouer la comédie, aussi ne connoît-on de lui que quelques portraits qu'il a gravés pour la suite d'Odièvre; il a passé à La Haye, où depuis long-tems il joue la comédie.

PINTZ, (P. G.) a gravé en 1776 la façade de la galerie de Dusseldorff.

PIRANESE, (Jean-Baptiste) architecte Italien, dont les gravures à l'eau-forte sont à l'infini. Son œuvre consiste en seize grands vol. qui ont pour objet principal de nous représenter, tels que l'auteur les a imaginé, & qu'il a cru les retrouver dans les

vestiges qui en subsistent, tout ce que l'ancienne Rome avoit d'édifices remarquables, & qui ont rendu cette ville la plus magnifique de l'univers dont elle étoit la capitale. Outre ce travail, le fruit d'une recherche profonde, Piranese nous a donné des compositions d'architecture de son invention, où il ne montre pas moins de génie, qu'il fait paroître d'érudition dans ses autres productions. Il est mort à Rome en 1778, âgé de 70 ans.

PIRANESE, (François) fils du précédent, suit la même carrière que son père.

PITAU, (Nicolas) habile graveur né à Anvers en 1664, s'établit en France où il est mort en 1724. Il a gravé,

Une Sainte Famille, où, sur la gauche, se voit S. Joseph qui sort d'une porte m. p. en h. d'après *Raphaël*, & la même composition dont on a une estampe gravée par Vallet.

Un Christ au tombeau, accompagné de plusieurs anges. g. p. en h. d'après *Louis Carrache*.

La Vierge tenant l'Enfant-Jesus entre ses bras, & lisant dans un livre. m. p. en h. & en ovale, d'après *le Guerchin*.

Un Christ mort, pleuré par les Anges. m. p. en t. d'après le même.

La Vierge tenant sur ses genoux l'Enfant-Jesus emmaillotté. m. p. en h. d'après *Ph. Champagne*.

Jesus-Christ, la Sainte Vierge, & S. Jean sur un nuage,

nuage, & plusieurs chartreux à genoux au bas. g. p. en h. d'après le même.

La Madeleine au desert. m. p. en h. *id.*
Saint Jérôme écrivant. p. p. en *id.*
S. Sulpice ou le concile. m. p. en t. *id.*
Plusieurs Portraits. *id.*
Une grande Thèse d'après *le Bourdon.*
Une Sainte Famille, où un ange présente à l'Enfant-Jesus une corbeille de fleurs. g. p. en h. d'après *Villequin.*
Diverses Pièces d'après *le Poussin, le Brun, C. le Febvre,* &c.

PITAU, (Nicolas) fils du précédent, a gravé quelques portraits, & auroit pu se distinguer dans son art, s'il s'en fût occupé davantage.

PITTERI, (Marc) graveur né à Venise, & mort dans la même ville, âgé de 64 ans en 1767, a gravé,

S. Pierre délivré de prison par le ministère d'un ange. m. p. en t. d'après *l'Espagnolet,* pour le recueil de la galerie de Dresde.
Le Martyre de S. Barthélemi. m. p. en t. *id.*
Un grand Christ en h. d'après *Piazetta.*
Deux Suites de sujets tirés de l'histoire sacrée & profane, d'après le même.
Une trentaine de grosses têtes d'Apôtres, & de fantaisie. *id.*
Les Sept Sacremens, en autant de g. ps. en hauteur, d'après *Longhi.*

Tome II. G

PLAITER, (G. G.) a gravé à Londres, en 1786, Rosalie & Orlando. m. p. ovale. en t. d'après *Shelley*.

PLATE-MONTAGNE. *Voyez* MONTAGNE.

PLOOS, (Van Amstel) amateur Hollandois, né à Amsterdam en 1731, a gravé dans la manière du lavis, presque à tromper, 18 morceaux, d'après des desseins de plusieurs célèbres maîtres Hollandois, tels qu'Ostade, Metzu, Rembrandt, Berghem, V. Velde, Netscher & autres, ce qui forme une suite de pièces fort intéressantes.

PO. *Voyez* DELPO.

PODESTA, (Jean-André) peintre Génois, né vers l'an 1628, fut disciple de J. A. Ferrari. Il a gravé à l'eau-forte,

Une Suite de 3 m. ps. en t. d'après *le Titien*, représentant des Bacchanales.

POELEMBURG, (Corneille) né à Utrecht, en 1586; il a gravé plusieurs de ses compositions à l'eau-forte; elles sont assez rares à rencontrer. Il mourut âgé de 74 ans.

POER, () peintre Milanois, a gravé le développement du dôme de Milan, en 4 pièces.

Plusieurs Vues & monumens des environs de cette ville. m. ps. en t.

POILLY, (François de) excellent graveur né

Abbeville en 1623, fut élève de Pierre Daret, qui
[lui] apprit à manier le burin. En ayant acquis la pra‑
[ti]que, il partit pour l'Italie, où un séjour de sept an‑
[né]es lui facilita les moyens d'étudier les meilleurs ou‑
[vr]ages des grands maîtres de ce pays-là, & de se
[re]ndre aussi habile dessinateur qu'il étoit bon graveur.
[Il] mourut à Paris e 1693, à 70 ans. On a de sa
[m]ain un grand nombre d'estampes que les amateurs
[re]cherchent, tant pour la douceur & la beauté du
[b]urin, que parce qu'il a sçu y conserver toutes les
[g]races, la noblesse & la précision du dessin des ori‑
[g]inaux, qu'il imitoit. Nous nous bornerons aux pièces
[su]ivantes :

Une Sainte Famille. m. p. en h. d'après *Raphaël*,
[su]r le devant de laquelle se voit l'Enfant-Jésus monté
[su]r un berceau.

La Sainte Vierge levant un voile, pour laisser voir
S. Jean l'Enfant-Jésus qui dort. m. p. en h. d'après
[le] même, connue sous le nom de la Vierge au linge.
[A]ux premières épreuves il n'y a point de contretailles
[su]r le voile.

Une Nativité. g. p. dans une bordure octogone,
[d]'après *le Guide*. Les premières épreuves sont avant
[l]es deux anges qui se trouvent ordinairement dans
[l]e haut.

Une Fuite en Egypte. m. p. en h. d'après le même,
[o]ù la Sainte Vierge lève un voile pour donner de
[l]'air à l'Enfant-Jésus, & où se voit un ange qui par‑
[s]ème de fleurs le chemin que la Sainte Famille doit
[t]enir. L. Lolli avoit déjà gravé ce sujet, & Samuel

Bernard le regrava ensuite sans l'ange ; mais l'estampe que nous annonçons est préférable à celle-là, & à celle que Nicolas Billi a aussi gravée.

Le Mariage de Sainte Catherine. g. p. en hauteur d'après *Mignard*.

Une Sainte Famille. m. p. en h. d'après *le Poussin*.

Une autre Sainte Famille, où l'Enfant-Jesus donne sa main à baiser à un ange. g. p. en t. d'après *Seb. Bourdon*.

Une autre Sainte Famille, où l'Enfant-Jesus est assis sur un chapiteau de colonne. m. p. en t. d'après le même.

Saint Charles Borromée donnant la communion. g. p. en h. d'après *P. Mignard*.

Un grand Christ d'après *le Brun*.

Saint Jean en l'isle de Pathmos. m. p. en h. d'après le même.

Une grande These, dont le sujet est la dispute de Minerve & de Neptune, à qui donneroit son nom à la ville d'Athènes. *id.*

Diverses autres Theses & portraits. *id.*

Plusieurs autres Pieces d'après *Romanelli*, *le Dominiquin*, *Blanchard*, *Stella*, *Alphonse du Fresnoy*, &c. &c.

POILLY, (Nicolas de) frere & élève du précédent, naquit à Abbeville en 1626, & excella aussi dans la gravure, mais il n'égala point tout-à-fait son aîné. Il mourut à Paris en 1696, à 70 ans. On a de sa main,

Une Sainte Famille. m. p. en t. d'après *le Bourdon*, sur la gauche de laquelle se voient deux anges qui soutiennent une corbeille de fleurs.

Autre Sainte Famille, où l'Enfant-Jesus présente un anneau à Sainte Catherine. m. p. en t. d'après le même.

Saint Augustin. m. p. en h. d'après *Ph. Champagne*.

Une Sainte Famille, où la Sainte Vierge tient sur ses genoux l'Enfant-Jesus qui dort. g. p. en h. d'après *le Brun*, connue sous le nom du Silence. C'est un excellent morceau.

Divers beaux Portraits, entr'autres, celui de Marie-Thérèse d'Espagne, Reine de France, en buste, & presque grand comme nature, d'après *Bobrun*.

POILLY, (Jean-Baptiste de) fils du précédent, a réussi, ainsi que son père, dans la gravure. Il fut de l'académie royale de peinture, & mourut en 1728. On a de sa main,

Le Martyre de Sainte Cécile. g. p. en h. d'après *le Dominiquin*, faisant pendant avec l'aumône de cette Sainte, que François de Poilly, son frère, a gravé d'après le même maître.

La Verge de Moyse dévorant celle de Pharaon. g. p. en t. d'après *le Poussin*, & la même composition qui a été gravée par Gantrel.

L'Adoration du Veau d'or. g. p. en t. d'après le même.

La Madeleine chez le Pharisien. g. p. en h. d'après *le Brun*,

Sufanne accufée par les vieillards. g. p. en t. d'a- près *Ant. Coypel*.

POILLY, (François de) second fils de Nicolas, fut élève de son père, & mourut en 1723. Étant à Rome, avec son frère aîné, Jean-Baptiste, dont il vient d'être fait mention, il grava d'après *le Dominiquin*, le tableau de Sainte Cécile distribuant son bien aux pauvres ; mais de retour à Paris, il ne s'occupa plus qu'à graver des ouvrages de peu d'importance.

POILLY, (N. B.) fils de Jean-Baptiste, fut destiné par son père à la gravure ; mais il s'en est peu occupé. On ne connoît de lui que très-peu d'ouvrages.

POINSSART, (J.) On a de lui une pièce historique qui représente l'entrée de Charles VII dans la ville de Rheims, accompagné de la pucelle d'Orléans ; il l'a gravée en 1729. m. p. en t.

POLANSANI, (François) né à Véronne. Il exerce son art à Rome, & y a gravé divers traits de la vie de la Sainte Vierge, en 22 p. ps en h. d'après des dessins qu'on dit être *du Poussin*, mais qui portent le caractère de *Jacques Stella*, & qui, suivant toutes les apparences, sont de ce dernier.

POLETNICH, () graveur moderne, duquel on a quelques estampes d'après *Van Dyck*, *Boucher*, *la Grenée*, & autres.

POLLAIOLI, (Antoine) orfèvre, ciseleur

& fondeur, né à Florence en 1426, & mort en 1498, a gravé,

Une grande Pièce en t. où se voient dix hommes nuds qui combattent à coups de sabre. Le fond est une forêt.

POLLARD, (Robert) né en 1748, a gravé à Londres, en 1784, diverses marines d'après *Serres*, &c.

POMAREDE, (Silvestre) a gravé à Rome en 1750, quatre sujets d'après *le Titien*, représentant les triomphes de J. C. de la mort, &c. &c.

POMMARD, (le Chevalier de) amateur, a gravé en 1764, quelques paysages & fleurs, d'après *Oudry*, &c.

POMPADOUR, (La Marquise de) a gravé un grand nombre de p. sujets d'après des pierres gravées par *Guay*, qui forment un vol. composé de 63 ps. non-compris le frontispice, & divers autres petits morceaux, d'après *Boucher*, *Eisen*, &c. Elle est morte en 1764.

PONCE, (Nicolas) né à Paris en 1746, élève de Delaunay l'aîné, a gravé d'après *Baudouin*,

L'Enlèvement nocturne. m. p. en h.

Les Cerises & pendant. *id.*

Divers événemens de la guerre de l'Amérique, en 1780, jusqu'en 1782.

Les Vignettes pour l'Arioste, d'après *Cochin*.

Diverses autres Vignettes d'après *le Barbier*, pour les œuvres de Gesner; &c. &c.

Les Portraits des illustres François. m. p. en h.

POND, (Arthur) peintre & graveur Anglois, né vers l'an 1710, s'étoit associé avec Knapton, & ils ont gravé ensemble, dans le goût du lavis & du crayon, une suite de planches d'après des dessins des plus grands maîtres d'Italie: on y retrouve tout le goût, l'esprit & l'intelligence qui règnent dans les originaux. Il a aussi gravé dans la manière de Rembrandt son propre portrait, & celui du docteur Mead. p. ps. en h.

PONTIUS, (Paul) né à Anvers, est un des plus célèbres graveurs qu'ait produit le dernier siècle. Cet artiste joignoit à la précision du dessin, du caractère & de l'expression des figures, un burin facile & agréable, & possédoit l'art de faire passer dans ses gravures, la magie du clair-obscur, & toute l'harmonie qui régnoit dans les tableaux qu'il entreprenoit de copier. Rubens avoit pour cet excellent homme une prédilection singulière. C'est pourquoi il lui fit graver sous ses yeux une grande partie de ces belles planches, dont on ne peut se lasser d'admirer les estampes. Et c'est sans doute aussi à ce soin que Rubens a eu de diriger le burin de Pontius, que nous devons tant de beautés qui se trouvent réunies dans la plûpart des morceaux qu'il a exécutés d'après d'autres maîtres Flamands. Voici les

principales estampes qui sont sorties de sa main :

Le Massacre des Innocens. très-g. p. en t. de 2 feuilles d'après *Rubens*.

Le Portement de Croix. g. p. en h. *id*.

Un Christ appellé communément le Christ au coup de poing, parce que l'un des anges qui terrassent la mort & le péché, a le poing fermé. g. p. en h. *id*.

Jesus-Christ dans le sépulchre, étendu sur les genoux de la Vierge. g. p. en h. *id*.

La Descente du Saint-Esprit. g. p. en h. *id*.

La Vierge assise sous un berceau avec l'Enfant-Jésus, & ayant devant elle plusieurs figures, parmi lesquelles se voit Rubens sous l'accoutrement d'un homme de guerre qui tient un drapeau. g. p. en h. *idem*.

L'Assomption de la Vierge. g. p. en h. *id*.

Saint-Roch auquel J. C. apparoît. Au-dessous sont plusieurs pestiférés qui réclament l'intercession de ce Saint. m. p. en h. *id*. C'est un des chef-d'œuvres de Pontius.

Thomiris faisant plonger la tête de Cirus dans un bassin rempli de sang humain. m. p. en h. *id*. Cette belle estampe ne cède en rien à la précédente.

Le Portrait de Ladislas Sigismond, Prince de Pologne & de Suède; ceux de Philippe IV, Roi d'Espagne, & de la Reine son épouse; de l'Infante Isabelle; du Cardinal Infant; des deux Marquis de Castel Rodrigue, & de leur mère; de Gaspard Gevaerts; du Duc d'Olivarès; de Nicolas Rockox. *id*.

Une Fuite en Egypte. g. p. en t. d'après *Jacques Jordaens*. Il faut avoir cette estampe avant l'adresse de Bloetelingh.

Le Roi-boit. g. p. en t. d'après le même.

Une Adoration des Rois. g. p. en h. d'après *Gerard Seghers*.

Un Saint Sébastien, auquel un ange arrache une flèche du corps. m. p. en h. id. & faisant pendant avec le Christ attaché à une colonne, gravé par Worsterman, d'après le même maître.

Jesus-Christ mort sur les genoux de la Vierge. m. p. en h. d'après *Van Dyck*.

Sainte Rosalie recevant une couronne des mains de l'Enfant-Jesus, qui est sur les genoux de sa Sainte mère. m. p. en h. d'après le même.

Plusieurs beaux Portraits. id.

Diverses autres Pièces d'après *le Titien, Diego Velasquez, Gonzales Coques, Crayer, Jean van Hoeck, Erasme Quillinus, Jean Lievens*, &c.

POOL, (Matthieu) graveur né à Amsterdam en 1697. Il fit en France ses premières études, & de retour dans sa patrie, il grava nombre de planches, entr'autres,

Les Planches qui composent le cabinet de sculpture de van Bossuet, faites en 1727.

L'Amour pris dans un filet par le Temps. Sujet de quatre fig. dans un petit oval. en t. d'après *le Guerchin*.

Une Bacchanale. p. p. en t. d'après *le Pouſſin*.

Trois grandes Repréſentations burleſques des cérémonies qui ſe pratiquoient autrefois à Rome par les peintres Flamands, lorſqu'ils ſe faiſoient recevoir dans leur ſociété, & qu'on les y baptiſoit, d'après *D. W. Aeſcanius*, qui eſt le nom, ou ſobriquet qu'avoit reçu dans une de ces cérémonies Bachiques, *Barent Graat*, beau-père de *Pool*.

Une Suite de 12 p. ps. d'après des deſſins de *Rembrandt*.

POOST, (François) peintre de payſages, né à Harlem, & mort en 1680, apprit de lui-même les principes de ſon art, & grava à l'eau-forte pluſieurs planches, entr'autres,

Une Suite de Vues du Bréſil, qu'il avoit deſſinées dans un voyage qu'il fit en Amérique, à la ſuite de Maurice, Comte de Naſſau.

POPELS, (Jean) peintre & graveur Flamand, né à Tournay en 1659, a gravé quelques planches à l'eau-forte, entr'autres,

Le Triomphe de Bacchus. m. p. en t. d'après *Rubens*, & autres pièces d'après le même.

Quelques Morceaux d'après *Jean Bellin* & *le Titien*, pour le cabinet de l'Archiduc, &c.

PORPORATI, () né à Turin en 1740, a travaillé à Paris chez Beauvarlet, a été reçu à l'académie en 1773; il y a gravé pluſieurs morceaux qui lui font honneur, ſçavoir:

Le Devoir naturel, d'après *C. Cignani.* p. p. en h.

Susanne au bain d'après *Santerre*, dont le tableau est dans les salles de l'académie royale de peinture. g. p. en h.

Agar renvoyée, d'après *le petit Van Dyck.*

Il a retourné dans sa patrie, où il fixe son séjour; il y est pensionné de son Roi, & y a gravé 2 sujets de l'histoire de Clorinde, d'après les tableaux de *C. Vanloo.*

La Mort d'Abel, de même grandeur, d'après *le Chevalier Vander Werff.*

Le Coucher représenté par une femme nue, vue par le dos, prête à se mettre au lit, d'après *Vanloo père.*

Vénus caressant l'Amour, d'après *Pompée Battoni.* g. p. en h.

Pâris & Œnone, d'après *le Chevalier Vander Werff*, gravé à la manière noire. g. p. en h.

La Prêtresse compatissante, d'après *Gibelin* m. p. en hauteur.

POTHOVE, (Hubert) graveur Irlandois. On a de lui quelques portraits en manière noire.

POTRE, (Jean le) *Voyez* LE PAUTRE.

POTT, () graveur Anglois. On connoît de lui diverses estampes.

POTTER, (Paul) excellent peintre de paysages & d'animaux, né à Enkhuisen en 1625. Il apprit de

son père les élémens de son art, & se perfectionna ensuite par l'étude qu'il fit de la nature. Les tableaux de son bon tems sont très-estimés, & d'un grand prix; les animaux y sont rendus dans une si exacte vérité, qu'on ne peut se lasser de les admirer. Il mourut à Amsterdam en 1654 ; à 29 ans. On a de sa main quelques eaux-fortes pleines d'esprit & de feu, entr'autres,

Une Suite de cinq pièces représentant des chevaux.

Une autre de huit, représentant des bœufs & des vaches, avec un taureau sur le titre.

Quelques-autres suites *id.* dont la plûpart ont été gravées par Marc de Bye.

POULLEAU, () graveur né à Paris en 1749. On a de lui quelques ruines & autres pièces d'architecture assez bien rendues, d'après *de Machy*, & autres.

POUNCEY, () a gravé à Londres en 1777, 2 paysages d'après *Zuccarelli* & *Swaneveldt*. m. p. en t.

POUNCY, (B. J.) jeune graveur Anglois, élève de Woollett. On connoît de lui divers paysages qu'il a exécutés conjointement avec Byrne, & d'après différens maîtres, en 1788.

POZZI, (Fr.) a gravé à Rome plusieurs statues de la gal. Clémentine.

PRATTENT, () graveur & marchand

d'estampes à Londres, a gravé en 1787 plusieurs ps. dans la manière pointillée.

PREAUDEAU, (L.) amateur, a composé & gravé en 1765 la mort de Duguesclin.

PREISLER, (Jean-Martin) graveur, né à Nuremberg en 1722; il est venu à Paris, où il a séjourné quelque tems, & ayant été appelé en Dannemarck, il s'y est établi, & demeure à Copenhague. On a de sa main,

Loth & ses filles. m. p. en t. d'après un tableau qu'on dit être de *Raphaël*.

Un Portement de Croix. g. p. en t. d'après *Paul Véronèse*, pour le recueil de la galerie de Dresde.

Sémiramis mettant sur sa tête la couronne de Ninus. g. p. en h. d'après *le Guide. ibid.*

Nombre de Portraits, entr'autres celui du Cardinal de Bouillon. p. p. en h. d'après *Rigaud*.

Un Ganimède. p. p. en t. d'après *Pierre*.

Une Bacchanale. g. p. en t. d'après le même.

PREISLER, (Jean-Juste) frère du précédent, peintre & graveur demeurant à Nuremberg, a gravé entr'autres,

Une Suite des plus belles statues antiques qui sont à Rome en 50 p. ps. en h. d'après les dessins de *Bouchardon*.

Une Partie des sujets qui composoient les plafonds que *Rubens* avoit peints en l'église des Jésuites d'An-

vers en 20 p. ps. en t. y compris le frontifpice, où font les portraits de Rubens & de Van Dyck.

PREISLER, (George-Martin) frère des précédens, & graveur comme eux, demeurant auffi à Nuremberg, a gravé,

Une Suite des plus belles ftatues antiques ou modernes, qui fe voient à Rome & à Florence, en 21 m. ps. en h. d'après les deffins que fon frère Jean-Jufte en avoit faits en Italie.

Nombre de Portraits, entr'autres celui de *Rubens*. p. p. en h. d'après le tableau de ce peintre, qui eft dans la galerie de Florence.

PREISLER, () neveu des précédens, & fils de Jean-Martin, dont il eft élève, a paffé à Paris plufieurs années pour fe perfectionner, chez Wille. Il a été reçu membre de l'académie royale de France, en 1787, fur une eftampe d'après *Vien*, repréfentant Icare. m. p. en h.

PRENNER, (Antoine-Jofeph) graveur né à Strasbourg en 1731, mort à Rome en 1761. Il a gravé,

Les Peintures du château de Caprarole, d'après *Frédéric Zuccharo*, en un vol. *in-fol.*

Nombre de Pièces d'après les plus grands peintres Italiens & Flamands, dont les tableaux fe trouvent dans la galerie de l'Empereur, &c.

PRESTEL, (Jean-Théophile) peintre né en

1739 a gravé dans la manière du lavis, & au simple trait, une suite de desseins de grands maîtres Italiens & autres.

PRESTEL, (Marie-Cath.) a gravé à Londres, en 1789, un grand paysage en t. d'après *Hobema*.

PREVOST, () graveur né à Paris, élève d'Ouvrier. On a de lui plusieurs jolies vignettes d'après *Cochin*, dont il a saisi parfaitement le goût & la manière.

Le beau Frontispice de l'Encyclopédie, d'après le même.

Deux grandes Batailles de la Chine.

Divers Portraits en médaillons, d'après *Cochin*, &c.

PRIMATICE, (François) nommé quelquefois Saint-Martin de Bologne, né dans cette ville en 1490. On a de lui les travaux d'Ulisse, qu'il a peints dans la galerie de Fontainebleau. Il a gravé à l'eau-forte, un sujet de 5 enfants mangeant des raisins. Il mourut âgé de 90 ans.

PRINCE. *Voyez* LE PRINCE.

PROBST, (Jean-Balthasar) graveur Allemand, né à Vienne vers l'an 1709. On a de lui divers sujets d'après *Luca Jordano*, *Bernardin Poccetti* & autres maîtres.

PROCACCINI, (Camille) habile peintre d'histoire, né à Bologne en 1546, se rendit redoutable

Ne Change point de Soc.

table aux Carraches par le grand goût de son dessin & la sublimité de ses pensées. Il fut cependant obligé de leur céder la place. S'étant retiré à Milan, qu'il remplit de ses beaux ouvrages, il y mourut en 1626, à l'âge de 80 ans. On a de sa main quelques eaux-fortes de sa composition, entr'autres,

Un Repos en Egypte, où S. Joseph est assis par terre, ayant le bras appuyé sur le bât de son âne. p. p. en t.

Un autre, où S. Joseph présente une orange à l'Enfant-Jesus. p. p. en h.

Un autre encore, où la Sainte Vierge allaite l'Enfant-Jesus. p. p. en t.

La Transfiguration du Sauveur. g. p. en h.

S. François recevant les stigmates. g. p. en h. portant la date de 1592. Juste Sadeler a aussi gravé cette même composition.

PROCACCINI, (Jules César) frère du précédent, né en 1548, & mort en 1626, réussit également à peindre l'histoire. Nous ne connoissons qu'une seule gravure qui soit sortie de sa main; c'est,

Une petite Vierge avec l'Enfant-Jesus. p. p. en h.

PROCACCINI, (André) natif de Rome, & mort à Madrid en 1739, fut disciple de Carle Maratte, & grava quelques sujets d'après ce maître, entr'autres,

La Naissance de Bacchus. m. p. en t.

Diane à la chasse. m. p. en t.

Tome II. H

Diogène se défaisant de sa tasse, comme d'un meuble inutile, à la vue d'un enfant qui boit dans le creux de sa main. m. p. en h.

PRONCK, (Claude) graveur Hollandois de ce siècle. On a de lui plusieurs vues, &c.

PRONTI, (D.) a gravé une jolie vignette à la tête du vol. des statues de la galerie Clémentine, à Rome.

PROU, (Jacques) peintre, & disciple *du Bourdon*, né à Troyes en 1621, a gravé une suite de 5 p. paysages en t. d'après les tableaux de ce maître.

PRUNEAU, (Noël) élève de Saint-Aubin, né à Paris en 1751, a gravé plusieurs portraits en médaillons, dont Haller, Van Swite, Rosalie le Vasseur, &c.

PUJOL DE MONTRY, amateur, a gravé en 1764 plusieurs sujets d'après *Watteau*.

PUNT, (Jean) graveur né en Hollande vers l'an 1700. On a de lui,

L'Ascension du Sauveur. m. p. en h. d'après *Sébastien Ricci*, dans le recueil de la galerie de Dresde.

Une Suite de 36 pièces gravées sur les dessins de Jacob de Wit, d'après les plafonds que *Rubens* avoit peints dans l'église des Jésuites, à Anvers.

PURCELL, (Robert) graveur Anglois, moderne, a gravé en manière noire divers sujets & portraits d'après *Reynolds* & autres.

PYE, () a gravé à Londres, en 1784, Sapho, en oval, d'après *An. Kauffman.* &c.

PYE, (Jean) a gravé à Londres, en 1784 plusieurs paysages d'après *Cl. le Lorrain. Herman d'Italie*, &c.

Q.

QUEBOOREN, (Crispin) graveur Flamand, qui vivoit dans le dernier siècle, a gravé divers portraits, entr'autres,

Celui de Guillaume I, Prince d'Orange, d'après *Corneille Visscher*, peintre de portraits du seizième siècle, & différent de Corneille Visscher, le graveur. C'est donc par erreur que l'on a attribué cette pièce à ce dernier, & qu'on l'a rangée dans le catalogue de ses estampes, qui se trouve à la suite de celui de Rubens.

Celui du Cardinal Infant, très-bien copié, de la même grandeur, & trait pour trait sur l'estampe que Pontius en avoit gravée d'après *Van Dyck*.

QUELLINUS, *ou* QUILLINUS, (Erasme.) habile peintre, né à Anvers en 1607, fut élève de Rubens, & réussit à représenter l'histoire. On remarque dans ses tableaux une composition savante, une exécution mâle & vigoureuse, & des fonds admirables. Il mourut en 1698, à 71 ans. On a de sa main quelques eaux-fortes, entr'autres,

Samson qui tue un lion. p. p. en t. d'après *Rubens*.

QUELLINUS, (Hubert) de la même famille que le précédent, a gravé à l'eau-forte, en 1655, toutes les sculptures qu'a exécuté en marbre, dans la maison de ville d'Amsterdam, Artus Quellinus, son frère. On doute qu'il ait gravé autre chose.

QUEVERDO, (François-Marie-Isidor) né en Bretagne en 1740, dessinateur & graveur à Paris, a gravé divers petits sujets à l'eau-forte, de sa composition, dont l'histoire d'Henry IV, de forme *in-fol.* & autres d'après *Cochin*, *Eisen*, *Gravelot*, *Marillier*, &c. &c.

QUILLART, (Antoine) peintre né à Paris en 1711, mort à Lisbonne dans la fleur de son âge, a gravé sur son dessin, la pompe funèbre du Duc Dom Nuno Olivarès Pereira, & toutes les planches qui se trouvent dans le livre qui en donne la description, lequel a paru à Lisbonne, *in-fol.*

R.

RABEL, (Jean) peintre né à Paris en 1550. On a de lui quelques gravures assez médiocres, représentant les 12 Sybilles. Il mourut en 1603.

RABEL. (Daniel) fils du précédent, & peintre médiocre. Il a gravé à l'eau-forte plusieurs pièces de sa composition, dont la plûpart sont des paysages,

RACINE, () jeune artiste, élève d'Aliamet, a gravé diverses vignettes d'après *Cochin* & autres.

RADEL. *Voyez* PETIT.

RADEMAKER, (Abraham) habile peintre paysagiste, né en Hollande en 1702, & mort depuis quelques années, a dessiné & gravé un recueil fort curieux des vues des monumens antiques des Provinces-Unies, qui a paru à Amsterdam en 1731, en un vol. in-4°.

RADIGUES, (François) graveur né à Rheims, en 1719. Il a voyagé en Angleterre, en Hollande, & de-là il a passé en Russie. On a de sa main plusieurs estampes, entr'autres,

Angélique & Medor. m. p. en t. d'après *Alexandre Tiarini*, pour le recueil de la galerie de Dresde.

RAGOT, (François) graveur né à Bagnolet, en 1641. On a de lui une quarantaine d'assez bonnes copies des meilleures estampes qui ont été gravées d'après *Rubens*, ainsi que d'autres d'après *Van Dyck*, *Vouet*, &c.

RAIMONDI. *Voyez* MARC-ANTOINE.

RANDON, (Claude) graveur né à Pontoise en 1674, a gravé, étant à Rome,

Quelques-unes des Statues antiques & modernes, dont le recueil fut publié en 1704, par Rossi, en un grand vol. *in-fol.*

Hiij

Une suite de 13 Vaisseaux, d'après *Passebon*.
Plusieurs Portraits d'hommes illustres.

RANSONNETTE, (N.) a gravé en 1782 divers sujets de la fable, d'après *G. de Saint-Aubin*, &c.
Le Palais de justice, nouvellement rebâti.
La Vue du nouveau Palais Royal.

RASPE, (C. G.) travaillant à Leipsick & à Dresde. On connoît de lui quelques portraits, dont celui du Comte de Sacken, &c. d'après *Schmidt*, &c.

RAVENET, (Simon-François) graveur né à Paris en 1721, établi à Londres où il est mort depuis quelques années. On a de sa main un assez grand nombre d'estampes, entr'autres.

L'Emblême de la vie humaine. m. p. en t. d'après *le Titien*, pour le recueil de Crozat.

Une Adoration des Bergers. m. p. en h. d'après *le Féti*. ibid.

Sophonisbe. m. p. en t. d'après *Luca Jordano*, pour le recueil de Boydell.

La Charité. m. p. en t. d'après *Carlo Cignani*. ibid.

Les Bergers d'Arcadie. m. p. en h. d'après *le Poussin*. ibid.

Lucrece déplorant son sort. m. p. en h. d'après *Casali*.

La Princesse Gunhilda, faisant le pendant. ibid.
Ce peintre avoit déjà gravé ces deux sujets à l'eau-forte.

Le Portrait en pied de Lord Camden. m. p. en h. d'après *Reynolds*.

Divers autres Morceaux d'après *Rigaud*, *Tremollière*, &c.

RAVENET, () fils du précédent, né en 1749, demeurant à Parme, où il s'est marié, & où il vient de mettre au jour quelques estampes, entr'autres,

Jupiter & Antiope. m. p. en t. d'après un tableau de *Rubens* qui se voit chez le Marquis Felino.

Diverses Pièces d'après *le Corrège*. &c.

RAVENNAS, *ou* RAVIGNANO. *Voyez* SYLVESTRE DE RAVENNE.

RAVENNE, (Marc de) né en 1500; quelques Italiens le désignent aussi sous le nom de Ravignano; il fut un des élèves de Marc-Antoine, & aida ce célèbre graveur dans plusieurs de ses planches. Il a aussi gravé divers sujets qui sont entièrement de sa main, entr'autres,

Le Massacre des Innocens. g. p. en t. d'après *Baccio Bandinelli*, dont nombre de personnes attribuent mal-à-propos la gravure à Marc-Antoine & à Sylvestre de Ravenne.

La Statue antique de Laocoon. g. p. en h.

Plusieurs autres Sujets d'après *Raphaël*, *Jules Romain*, & autres peintres de cette excellente école.

RAYMOND, () graveur François de ce siècle. On a de lui,

Une Sainte Famille en rond, d'après *Raphaël*, dans le recueil de Crozat.

Un Christ au tombeau. m. p. en h. d'après *Th. Zuccaro*. ibid.

La Mane dans le désert. g. p. en t. d'après *Romanelli*. ibid.

READ, (R.) a gravé à Londres, en 1782, Palémon & Lavinia. p. sujet oval, en h. d'après *Bigg*, &c. &c.

READING, (B.) a gravé à Londres, en 1784, &c. divers sujets, à la manière pointillée, d'après *Bigg* & autres maîtres Anglois.

REATINUS. (Ant. Cher.) On a de lui une suite de cinq sujets du martyre de Sainte Justine, gravée à l'eau-forte, dans la manière d'Aquila.

REBOUL, (M. J.) femme de M. Vien, peintre du Roi; elle fut reçue à l'académie en 1757, sur des tableaux de fleurs & oiseaux, genre où elle a réussi; elle a gravé une suite de 13 vases, de forme antique, partie de son invention, & partie de celle de son mari.

Divers Poissons & coquilles.

RECLAM, (François) peintre Allemand, a gravé à l'eau-forte divers petits paysages de sa composition, & d'après *Moucheron*.

REGNARD, (Valérien) assez médiocre graveur, qui vivoit à Rome au commencement du der-

nier, siècle a donné au public quelques morceaux d'après *J. Ant. Lelli*, *Ant. Pomerance*, *Aug. Ciampelli*, &c.

REGNAULT, (Nic. François) peintre né à Paris en 1749, élève de lui-même, a gravé dans la manière pointillée Angloise,

Un g. Sujet en h. d'après *Hon. Fragonard*, qui a pour titre: la fontaine d'Amour.

Deux autres Pièces, de sa composition, intitulées: Dors, Dors, &, Ah! s'il s'éveilloit. m. p. en h.

REGNAULT, (Madame) *Voyez* NANGIS.

REGNESSON, (Nicolas) graveur du dernier siècle, & beau-frère de Nanteuil, a gravé,

La Pentecôte. m. p. en t. d'après le tableau de *J. Blanchard*, qui se voit dans l'église cathédrale de Notre Dame de Paris.

Divers Portraits & autres pièces d'après *Vouet*, *le Brun*, &c.

REHN, (J. E.) Suédois, élève de le Bas, chez lequel il a passé plusieurs années, où il a travaillé dans diverses planches de cet artiste célèbre. Il a gravé l'eau-forte d'une chasse au sanglier, d'après *Hondius*, qui porte son nom; depuis son retour en sa patrie, on n'a rien vu de lui passer en France.

REINSPERGER, (J. C.) peintre & graveur Allemand, moderne. Il a gravé,

Le Portrait de l'Empereur régnant, & celui de l'Archiduc Leopold, aujourd'hui Grand Duc de

Toscane. m. ps. en h. faisant pendant, de sa composition.

Le Joueur de Luth. p. p. en h. d'après le *Prete Genovese*, autrement dit, *Bernard Strozzi*.

REMBRANDT-VAN-RHIN, très-habile peintre Hollandois, né dans un village près de Leyde en 1606, apprit de Pierre Lastman les premiers principes de son art; mais prenant ensuite un effort digne de lui, il se fraya une route nouvelle, & se fit une manière aussi particulière, que digne d'admiration. En effet, excepté la correction du dessein, & la noblesse des compositions, dont il paroît qu'il ne se soucioit pas beaucoup, l'on trouve dans ses ouvrages une touche libre, facile, pleine d'esprit & de feu, une fonte de couleur, une intelligence du clair-obscur, & une harmonie admirable. Il mourut en 1668, à 62 ans. Cet excellent artiste a porté le même art dans les planches qu'il a gravées. Sa pointe libre & vagabonde, ainsi que son pinceau, ne traça aucun trait qui ne portât coup; & le désordre pittoresque qu'il a affecté d'y répandre, est la principale cause de la chaleur, de l'accord & de l'effet séduisant qui régnent dans ses estampes. Nous nous bornerons à citer quelques-unes des principales; n'y ayant aucun amateur qui ne puisse satisfaire sa curiosité sur cet objet, en parcourant le catalogue de l'œuvre de ce grand maître, que Gersaint a publié, ainsi que le supplément que Pierre Yver d'Amsterdam y a ajouté.

Joseph expliquant ses songes. p. p. en h. dont les premières épreuves se trouvent avant les ombres ajoutées sur la tête du fond qui porte un turban, ainsi qu'avec d'autres différences que l'on peut voir dans le catalogue que nous venons de citer.

Mardochée conduit en triomphe par Aman. m. p. en t.

L'Apparition de l'ange aux bergers. m. p. en h.

La Présentation de N. S. au temple. m. p. en t.

La Samaritaine. p. p. en h.

La Guérison des malades. g. p. en t. connue sous le nom de la pièce de cent florins.

Le Denier de César. p. p. en t. & très-rare à trouver sans avoir été retouchée.

La Résurrection du Lazare. m. p. en h. & cintrée par le haut. Aux premières épreuves, qui sont de la dernière rareté, la figure qui est à la partie droite de l'estampe, & qui paroît saisie d'effroi, a la tête nue; aux secondes, qui sont souvent également bonnes, cette même figure a la tête couverte.

Le bon Samaritain. m. p. en h. dont les premières épreuves se trouvent avec la queue du cheval, blanche, & les secondes avec cette queue plus chargée de gravure.

Les Vendeurs chassés du temple. p. p. en t.

Le grand *Ecce homo*. g. p. en h.

La grande Descente de croix. Cette estampe & la précédente font pendans, & sont les deux plus grands morceaux de gravure que Rembrandt ait exécutés.

Les trois Croix. p. p. en oval.

Les Pélerins d'Emaüs. très-p. p. en h. où l'un des disciples tient un gigot par le manche.

La Mort de la Vierge. g. p. en h.

Le Vendeur de mort-aux-rats. p. p. en h.

Des Mendians recevant l'aumône à la porte d'une maison. p. p. en h.

Divers Portraits admirables, entr'autres, celui du Bourguemeftre Six, qui eft le plus rare de tous, & dont les premiéres épreuves font avant le nom de Rembrandt; ceux de Sylvius, d'Utenbogaerd, du docteur Fauftus, nommé par erreur Fauftrius; de Lutma; de Clément de Jonghe; du Juif à la rampe, &c. &c.

Le Payfage aux trois arbres. m. p. en t.

Deux Payfages en t. & faifant pendant, au milieu de l'un defquels on voit une ferme, & dans l'autre un groupe d'arbre fur la gauche; & plufieurs autres payfages d'un effet & d'une touche admirable.

REMOLDUS. *Voyez* EYNHOUEDTS.

REMSHART, (Charles) né à Cologne en 1696, a gravé avec précifion diverfes vues, coupes & décorations de palais de Princes d'Allemagne, d'après *Math. Dixel.*

RENOV, (Louife) née à Paris en 1754, a gravé d'après *Col. de Vermont*, la maladie d'Alexandre.

RETOR, (Mademoifelle) née à Paris. On con-

noit d'elle divers petits ouvrages, dont plusieurs vignettes d'après *Marillier*.

REY, (Elizabeth) élève de Daullé, a gravé en 1761, plusieurs Amours, d'après *Boucher*, &c.

RHENI. (Guido) *Voyez* LE GUIDE.

RIBERA, (Joseph) dit *l'Espagnolet*, naquit à Xativa en Espagne, l'an 1589. Il étudia particulièrement la manière de Michel-Ange de Caravage, & marcha de près sur ses traces. Il se plaisoit à représenter des sujets tristes, ou pleins d'horreur, & donnoit à ses têtes beaucoup d'expression. Il mourut à Naples en 1656. On a de sa main diverses eaux-fortes de sa composition, entr'autres,

Jesus descendu de la Croix, & étendu sur un linceuil. m. p. en t.

Le Martyre de Saint Barthelemi. m. p. en h. rare à trouver belle épreuve.

S. Jerôme pénitent a p. p. en h. de composition différente.

Autre Saint Jerôme p. p. en t.

S. Pierre pleurant ses péchés m. p. en h.

Bacchus enyvré par des Satyres. m. p. en t. où l'on voit la tête d'un âne qui brait. Elle porte la date de 1628.

Le Portrait de Dom Juan d'Autriche. m. p. en hauteur.

RICCI, (Marc) habile peintre de paysages, né

à Belluno, en 1696, fut élève de son oncle Sébastien Ricci, & travailla long-tems en Angleterre. Il mourut à Venise, à la fleur de son âge, en 1729. Il a gravé à l'eau-forte,

Une Suite de paysages de sa composition, que Charles Orsolini a publiés.

RICHER, (Antoine) peintre & disciple de Lanfranc, né à Naples, en 1600, a gravé à l'eau-forte un petit nombre de pièces d'après ce maître.

RIDINGER, (Jean-Elie) graveur, né à Ausbourg en 1719, a dessiné & gravé un grand nombre de sujets de chasse, des animaux, &c. entr'autres,

Une Chasse aux lions. m. p. en t. d'après *Rubens*, pour le recueil de la galerie de Dresde.

RIDINGER, (Jean-Jacques) graveur en manière noire, demeurant à Ausbourg, où il est né en 1719, a gravé un grand nombre de planches, dont la plûpart sont des copies des meilleures estampes qui ont paru en France & en Angleterre, depuis quelques années.

RIEDEL, (A.) a gravé à l'eau-forte une Vierge & l'Enfant-Jésus, qu'elle fait boire dans une tasse. p. p. en h.

Diverses Têtes dans le genre de Rembrandt.

RIGAUD, (Jacques) dessinateur & graveur. On connoît de lui plus de 100 vues des châteaux de Versailles, Marly, Saint-Cloud, Fontainebleau, &c.

qu'il a exécutées d'après ses desseins; il est mort à Paris en 1754.

RIGAUD, () neveu du précédent, a continué cette suite de vues, mais avec beaucoup moins de succès que son oncle.

RIOLET, (C.) née à Paris, troisième femme de Beauvarlet, en 1787, a gravé avec esprit divers paysages d'après différens maîtres.

Le Mauvais Riche, d'après *Teniers*. g. p. en t.

Elle est morte en 1788.

RIVALZ, (Antoine) peintre né à Toulouse en 1667, mort dans la même ville, en 1735, étudia à Paris & en Italie, & parvint à se former un caractère de peinture vigoureux, & un assez bon goût de Dessin. On a de sa main,

Un Sujet allégorique à la gloire du Poussin, dédié à M. le Brun, & quatre petits sujets aussi allégoriques pour un traité de peinture imprimé à Toulouse.

RIVALZ, (Barthelemi) neveu & élève du précédent, né à Toulouse en 1724, a gravé à l'eau-forte,

La Chûte des Anges rébelles. m. p. en h. d'après son oncle.

La Communion de la Madeleine. p. p. en h. d'après *Benoît Lutti*.

RIVALZ, (Jean-Pierre) né en 1625, & mort à Toulouse en 1706. Il étoit peintre & architecte;

il eut pour élève le fameux la Fage, &c. &c. Il a gravé à l'eau-forte quelques-unes de ſes compoſitions.

ROBERT, (Nicolas) né à Langres, vers 1610, peignit en miniature dans le dernier ſiècle, pour Gaſton d'Orléans, la belle ſuite de plantes & d'oiſeaux, que l'on voit à la bibliothèque du Roi, & grava un recueil de fleurs & d'oiſeaux, ainſi que les animaux les plus rares de la ménagerie de Sa Majeſté.

ROBERT, Prince Palatin, apprit la gravure en manière noire, du Colonel de Siegen, & porta cette invention en Angleterre, vers l'an 1660 : on connoît de lui pluſieurs morceaux.

ROBERT, () peintre. On voit de lui pluſieurs grands tableaux dans l'égliſe des Capucins du Marais.. Il a gravé pluſieurs ſujets de dévotion, de ſa compoſition.

ROBERT, (Antoine) élève de le Blond, & habile graveur en couleur, duquel on a pluſieurs pièces en ce genre.

ROBERT, (Hubert) peintre né à Paris, en 1741. Il excelle dans les ruines ainſi que dans le payſage, qu'il orne de figures analogues, & grouppées avec art. Il a gravé avec eſprit, à l'eau-forte, divers petits ſujets de ſa compoſition ; il fut reçu a l'académie royale en 1767.

ROBERTS,

ROBERTS, (James) graveur Anglois né à Devonshire en 1725. On a de lui,

Divers Paysages d'après *Wilson* & autres.

ROBILLARD, () a gravé à l'eau-forte l'incrédulité de Saint-Thomas, d'après M. *An. Caravage*. p. p. en t. en demies-fig.

ROCHEFORT, () graveur François mort en Portugal, où il avoit été appellé, a gravé quelques pièces d'après *Jean-Baptiste Santerre* & autres maîtres.

RODE, (Christian-Bernard) né à Berlin en 1725, a gravé à l'eau-forte quantité de sujets historiques & de fantaisie, de sa composition.

ROETTIERS, (François) né à Paris en 1702, étoit d'une famille nombreuse & célèbre ; presque tous ses parens ont occupé avec honneur & succès, la place de graveur des monnoies & médailles, tant en France, que dans différens pays étrangers. Celui-ci a gravé dans sa jeunesse, à l'eau-forte, deux grands sujets, d'après *Largilliere*, représentant J. C. portant sa croix, & J. C. sur le Calvaire. g. p. en t.

ROGER, () a gravé quelques planches de papillons d'Europe, d'après *Ernst*.

ROGMAN, (Roland) peintre paysagiste, né à Amsterdam en 1597, a gravé à l'eau-forte,

Quelques Paysages de sa composition.

ROLI, (Joseph) peintre & graveur né à Bologne en 1654, fut disciple du Canuti, & a gravé à l'eau-forte plusieurs morceaux, tant d'après *le Guide*, que d'après divers autres peintres de l'école de Bologne, tels que

La Charité, représentée par une femme accompagnée de trois enfans. p. p. en h. d'après *Louis Carrache*.

Une Sybille en demi-figure. p. p. en h. d'après *Laurent Pasinelli*.

ROMANELLI, (J. Fr.) élève de Pietre de Cortone. On a de lui diverses eaux-fortes de sa composition. Il étoit né en 1617; il mourut en 1662.

ROMANET, (Antoine) graveur né à Paris en 1758, a gravé,

Le Marchand d'estampes de village, & le chanteur de la Foire. p. ps. en h. faisant pendant, d'après *J. Sekaz*, peintre Allemand, moderne.

Plusieurs Pièces de la suite de la galerie du palais royal, & du cabinet de le Brun, &c. &c.

ROMYN DE HOOGHE. *Voyez* HOOGHE.

RONSERAY, (Marguerite-Louise-Amélie de Lorme du) née à Paris en 1730, a gravé à l'eau-forte, avec beaucoup de goût, plusieurs études d'après *Bouchardon* & autres maîtres, entr'autres, celle d'une tête plus forte que nature, d'après le carton fait par *Pierre*, pour la chapelle de S. Roch.

ROOKER, (M. A.) graveur Anglois, dont on connoît diverses vues de Londres, & paysages.

ROOS, (Jean-Henri) né à Otterberg en 1631, & mort à Francfort en 1685, fut disciple de Jules Jardin, & d'Adrien de Bie, & réussit à peindre le paysage & les animaux. On a de sa main plusieurs belles eaux-fortes, d'après ses dessins, &c. entr'autres,

Une Suite de 12 feuilles d'animaux. m. ps. en h.
Une autre de huit, en t.

ROSA, (Salvator) né dans les environs de Naples, en 1615, travailla d'abord sous son beau-frère, le Francazano, passa ensuite à l'école de l'Espagnolet, puis chez le Falcone, & devint un des plus grands peintres de paysages & de marines qu'ait produit l'Italie. Il mourut à Rome en 1673, âgé de 58 ans. On a de sa main un grand nombre d'eaux-fortes, de sa composition, qui sont touchées avec esprit, entre autres,

La Chûte des Géans. g. p. en h.

Œdipe exposé dans une forêt, par celui qui étoit chargé de le faire périr. g. p. en h.

Les Supplices de Polycrate & de Regulus. g. ps. en travers.

Une Suite de 12 m. ps. en h. dont Alexandre chez Apelles, & le même Prince visitant Diogène; Platon discourant avec ses disciples; Diogène se débarassant de sa tasse; Démocrite méditant, &c.

Une autre, d'une soixantaine de soldats, & autres figures.

ROSASPINA, (Fr.) a gravé à Bologne, en 1787, un Amour debout, tendant son arc. Sujet en h. dans un fond de paysage, d'après *Franceschini*, dont le travail est très-agréable, & donne espérance.

ROSETTI, (Dominique) peintre & graveur Italien. On trouve de lui plusieurs pièces dans le recueil d'estampes que Louisa a publié, d'après les meilleurs tableaux de Venise.

ROSMAESLER, () dessinateur & graveur, né à Leipsick, & élève de Chodovieschi, mourut en 1785, à la fleur de son âge, au moment qu'il commençoit à se distinguer dans son art, dans la partie de la vignette.

ROSSI, (Jérôme) peintre & graveur, né à Bologne en 1649, apprit le dessin de Simon Cantarini, & grava à l'eau-forte un petit nombre de planches, parmi lesquelles on compte,

Deux Amours jouant ensemble. p. p. en t. d'après *le Guerchin*, & quelques autres morceaux d'après *Louis Carrache* & autres maîtres de l'école de Bologne.

ROSSI, ou DE RUBEIS, (Jérôme) graveur au burin, travailloit à Rome, au commencement de ce siècle, & y a exécuté plusieurs morceaux d'après différens peintres, ses contemporains, entr'autres,

Le Martyre de S. Agapite. g. p. en t. d'après J. Oddazi.

Nombre de Portraits, &c.

ROSSI, (André) graveur Vénitien. On connoît de lui,

Le Portrait en pieds de l'Empereur & de son frère. g. p. en h. gravé en 1778, d'après le tableau peint à Rome, en 1769, par Pompée Battoni, &c.

ROTA, (Martin) habile graveur, né à Sebenigo en Dalmatie, en 1532, florissoit à Venise dans le quinzième siècle, & a gravé,

Le Jugement dernier. p. p. en h. d'après *Michel-Ange*, & portant la date de 1569, qui s'y lit sur une petite pierre. Cette estampe, qui est regardée comme un chef-d'œuvre de gravure, & qui est en même tems très-rare à trouver de bonne qualité d'impression, a été copiée avec assez d'exactitude par Michel Gaultier. Pour empêcher qu'on ne s'y méprenne, il suffira de faire observer que dans l'original, le portrait de Michel-Ange, qui est dans un oval en haut de la planche, a la face tournée sur la gauche (par rapport au spectateur) & que dans la copie, il l'a vers la droite.

Deux autres Jugemens derniers, de la même grandeur que le précédent, tous deux de l'invention de Martin Rota même, & différens pour l'ordonnance générale de la composition. L'un, entièrement gravé par cet artiste, est dédié à l'Empereur Rodolphe II;

la planche de l'autre demeura imparfaite à sa mort, & fut terminée par les soins d'Anselme de Boodt. On les distingue en ce que dans la dernière se voient deux figures de femmes, qui, placées vers le milieu de la composition, s'embrassent, & tiennent la place d'un ange vu par le dos, que l'on remarque dans la première; celle-ci est à tous égards préférable à l'autre.

La Madeleine pénitente, en demi-fig. p. p. en h. d'après *le Titien*.

Le Martyre de S. Pierre, de l'ordre des Dominiquains. p. p. en h. d'après le même.

Prométhée déchiré par un vautour. p. p. en h. *id.*

Divers autres morceaux, d'après *Raphaël*, *Frédéric Zuccharo*, *Luca Penni*, & autres maîtres, ainsi que plusieurs portraits très-estimés.

ROTARIO, (Pierre) peintre né à Veronne en 1708, disciple de *Balestra*, a gravé quelques petites pièces d'après les dessins de ce maître, &c.

ROUBILLAC, () né à Bayonne en 1739, a gravé nombre de morceaux à la manière du crayon, paysages, principes de dessin, &c.

ROUK, (Will.) jeune artiste Anglois, qui grave à la manière pointillée. Il est élève de Burke.

ROULLET, (Jean-Louis) habile graveur François, né à Arles en Provence, en 1645, apprit les élémens de son art chez Jean Lenfant, & passa

ensuite quelques années chez François de Poilly, duquel il approcha beaucoup dans ses gravures, tant pour la correction du dessin, que pour la pureté du burin. Il quitta cet habile maître, pour aller en Italie, où il demeura pendant dix ans; il y gagna l'estime & l'amitié de Ciro-Ferri, & des plus célèbres artistes qui étoient alors à Rome. Il mourut à Paris en 1699, âgé de 54 ans. On a de sa main un grand nombre d'estampes, entr'autres.

Un Christ mort. g. p. en t. d'après *Annibal Carrache*.

Les Saintes Femmes au tombeau du Sauveur. m. p. en t. d'après le même.

Deux des Angles du dôme de l'église des Jésuites de Naples, où sont représentés les évangelistes, peints par *Jean Lanfranc*; les deux autres étant gravés par Fr. Louvemont.

La Vierge tenant l'Enfant-Jesus, lequel embrasse sa Sainte mère. m. p. en h. *id*. & dont le fond est un paysage.

Plusieurs magnifiques Sujets de thèses, d'après *Ciro-Ferri*, dont une grande, dédiée à l'Empereur Léopold I.

Diverses Vignettes d'après le même, ainsi que d'après *Jean Parocel*, *Watele*. &c.

La Visitation de Sainte Elisabeth. g. p. en h. d'après *P. Mignard*.

La Vierge ayant sur ses bras l'Enfant-Jesus, qui tient une grappe de raisin. m. p. en h. d'après le même.

Divers Portraits, & nombre d'autres pièces d'après différens bons maîtres.

ROUSSEAU, (Jacques) habile peintre, né à Paris en 1630, parut d'abord avoir des dispositions marquées pour tous les genres de peintures, mais par la suite il s'adonna uniquement à celui de l'architecture & de la perspective, qu'il traita avec beaucoup d'intelligence. Il mourut à Londres, en 1693, à 63 ans. On a de sa main,

Six Paysages ornés d'architecture & de fort jolies figures.

Plusieurs Morceaux pour le recueil d'estampes du cabinet de Jabach.

ROUSSEAU, (Jean-François) graveur, dont on connoît plusieurs sujets & vignettes d'après *Gravelot* & autres, pour différens ouvrages.

Une Vierge & l'Enfant-Jésus, d'après *V. Werff*, qui se trouve dans le cabinet de Choiseul.

S. Jérôme, d'après *le Mole*. m. p. en h.

Diverses Vignettes, d'après *Cochin*, &c. &c.

ROUSSEL. (Jérôme) né à Paris en 1663, graveur de médailles; il a aussi gravé à l'eau-forte plusieurs pièces assez jolies.

ROUSSEL, (J. F.) fils du Fermier-Général, amateur, a gravé plusieurs paysages d'après Saint-Quentin.

Deux vues du château de la Selle, près Paris.

ROUSSELET, (Gilles) graveur né à Paris

Pendant qu'Henri IV. etoit à Fontainebleau, Gabriele d'Estrées à Paris ressentit une attaque d'apoplexie en écrivant à son auguste amant. La mort armée de sa faulx tranche ses jours, ses enfans sont à ses pieds. Deux Amours effrayés emportent, l'un, le portrait d'Henri IV. et l'autre la lettre que lui écrivoit Gabriele.

en 1640, deſſinoit aſſez bien, & gravoit d'un bon goût, mais un peu dur. On a de ſa main un grand nombre d'eſtampes; entr'autres,

La Sainte Famille. g. p. en h. d'après *Raphael*. G. Edelinck l'a auſſi gravée.

S. Michel précipitant le diable. m. p. en h. *id.* du recueil du cabinet du Roi. Il y en a une autre eſtampe gravée par *Larmeſſin*.

J. C. porté au tombeau. g. p. en t. d'après *le Titien*. auſſi du cabinet du Roi.

David joüant de la harpe. m. p. en h. d'après *le Dominiquin*. *ibid.*

Les Travaux d'Hercule, en quatre m. ps. en h. d'après *le Guide*. *ibid.*

S. François en méditation. m. p. en h. d'après le même. *ibid.*

David tenant la tête de Goliath. m. p. en h. *id.*

Une Annonciation. g. p. en h. *id.*

L'Enfant-Jeſus dans l'adoleſcence. m. p. en h. *idem.*

Eliezer abordant Rebecca. m. p. en t. d'après *le Pouſſin*, du recueil du cabinet du Roi.

Moyſe ſauvé des eaux. m. p. en t. d'après le même. *ibid.*

Une Sainte Famille, où l'Enfant-Jeſus, tenant une pomme, eſt aſſis au-deſſus d'une fontaine. m. p. en t. d'après *le Bourdon*.

Un Chriſt mort au pied de la croix. m. p. en t. d'après *le Brun*.

Diverses autres Pièces, nommément plusieurs grandes thèses, d'après le même.

Un grand nombre d'autres Sujets d'après *An. Carrache*, *P. de Cortone*, *Van Dyck*, *Ph. Champagne*, *Perrier*, *Stella*, *le Valentin*, *Blanchard*, *Laurent de la Hire*, *L. Testelin*, *N. Loir*, *Charles Errard*, &c.

ROUSSELET, (Marie-Anne) femme de Pierre-François Tardieu, de laquelle on a quelques estampes, entr'autres,

S. Jean dans le désert. m. p. en h. d'après *Carle Vanloo*. Le même a aussi été gravé à Venise par Wagner.

Divers Morceaux pour l'histoire naturelle de M. de Buffon.

ROUSSELET, (Madeleine-Thérèse) a gravé en 1784, l'Ascension de N. S.

ROY. *Voyez* LE ROY.

ROWLANDSON, () en 1787, a gravé à l'eau-forte diverses caricatures Angloises.

RUBEIS. (de) *Voyez* ROSSI.

RUBENS, (Pierre-Paul) très-habile peintre, naquit à Cologne en 1577, & mourut à Anvers, d'où il étoit originaire, en 1640. Nous ne nous arrêterons point ici sur le mérite particulier de ce célèbre artiste ; nous renvoyons le lecteur à ce que nous en avons dit dans sa vie, qui se trouve à la tête de l'édition que nous avons publié, du catalogue des estam-

pes qui ont été gravées d'après lui ; nous ferons seulement observer qu'il a gravé à l'eau-forte.

S. François d'Assise recevant les stigmates, & une Sainte Madeleine pénitente. très-p. ps. en h. de sa composition.

Sainte Catherine. p. p. en h. dessinée pour être exécutée en plafond. id.

Une Femme tenant une chandelle, à laquelle un jeune garçon en veut allumer une autre. p. p. en h. id. que Pontius ou Vorsterman ont terminée au burin, & que Corn. Visscher a copiée. Les eaux-fortes de ce sujet sont d'une rareté extrême.

RUCHOLLE, (Pierre) graveur né à Turin en 1648. On a de lui quelques estampes d'après divers maîtres, entr'autres,

Le Portrait de Charles-Emmanuel, Duc de Savoie. p. p. en h. d'après *Van Dyck*.

RUGENDAS, (George-Philippe) habile peintre & graveur Allemand, né à Ausbourg en 1666, fut disciple d'Isaac Fisches, & a gravé entr'autres, un très-grand nombre de pièces de sa composition, où l'on trouve beaucoup de feu & de variété. Elles consistent en escarmouches, embuscades, haltes, &c. la plûpart de hussards. Il est mort dans sa patrie en 1742.

RUGENDAS, (Christian) de la même famille que le précédent, a gravé plusieurs pièces d'après les tableaux de son parent.

RUOTTE, (Louis-Charles) né à Paris en 1754, élève de le Mire, a passé plusieurs années à Londres chez Bartolozzi, où il a gravé en 1784, à la manière pointillée, la Comtesse d'Harcourt en villageoise, d'après *Ang. Kauffman*. p. p. ovale. De retour à Paris, maintenant, il y exerce son talent dans le même genre.

RUSSAGNOTI, (Carlo Antonio) né à Bologne, a gravé vers l'an 1739, une grande suite de perspectives & décorations de théâtre, d'après *Bibienne*.

RUYSCH, (Henry) a gravé les estampes du livre intitulé *Theatrum universale omnium animalium*.

RUYSDAEL, (Jacob) habile peintre Hollandois, naquit à Harlem en 1640, & mourut à Amsterdam en 1681. On trouve dans ses ouvrages une touche ferme, sçavante, & un coloris vigoureux. Il a gravé à l'eau-forte plusieurs paysages de sa composition, où règne un goût admirable.

RUYTER. (Nicaise de) né en Hollande en 1646, a gravé quelques planches, entr'autres,

Le Repos de Diane à la chasse. g. p. en t. d'après *Gerard Valck*. dans le fond de laquelle se voit une grotte où cette déesse est au bain, & sur le devant, plusieurs de ses Nymphes avec du gibier. Cette estampe porte la date de 1688.

RYCK. (Will. de) On connoît de lui un superbe

sujet allégorique, en h. où l'on voit une Reine debout devant un vieillard qui lui ouvre un grand livre; il est gravé à l'eau-forte, & composé par lui-même.

RYCKMANS, (Nicolas) graveur né à Anvers vers l'an 1625. On a de lui,

Une Adoration des Rois. g. p. en h. d'après *Rubens*, dont les premières épreuves sont avant l'adresse de Gasp. Huberti, & avant celle de Corn. van Merlen.

Jesus-Christ au tombeau. p. p. en h. d'après le même.

Une Sainte Famille, où l'Enfant-Jesus embrasse la Sainte Vierge. p. p. en t. *id.*

Achille à la cour de Lycomède, & reconnu par Ulisse. m. p. en h. *id.*

Jesus-Christ & les douze apôtres. p. ps. en h. dont les premières épreuves sont avant l'adresse d'Engels Coninck. Cette suite a encore été gravée par Isselburg, & par un anonyme.

RYDER, (T.) a gravé à Londres, en 1784, Lavinia & sa mère. p. sujet en rond, gravé à la manière pointillée Angloise, d'après une miniature de *Shelley*.

RYLAND, (Guillaume) graveur Anglois, moderne. Il a demeuré plusieurs années à Paris. On a de lui,

Les Graces au bain. m. p. en h. d'après *Boucher*.

Jupiter & Léda. m. p. en t. d'après le même.

Le Portrait du Roi d'Angleterre en pied. g. p. en [...] d'après *Ramsay*.

Celui de Lord Bute. g. p. en h. *id.*

Divers autres Morceaux, d'après *Ang. Kauffman*. Il est mort à Londres en 1783.

RYSBRACK, (Philippe) peintre paysagiste, né à Anvers en 1649, a gravé à l'eau-forte,

Quelques ps. Paysages de sa composition.

S.

SACCHI, (Carlo) peintre d'histoire, né à Pavie en 1617, & mort en 1706, a gravé à l'eau-forte,

La Naissance de Jésus-Christ. g. p. en h. d'après *le Tintoret*.

L'Adoration des Rois. g. p. en h. d'après *Paul Veronese*.

SACCHIATI, (Pierre) graveur né à Ravennes en 1598. On connoît de lui différentes pièces en clair-obscur, d'après divers maîtres.

SACHT-LEEVEN, *ou* SAFT-LEVEN, (Herman) très-habile paysagiste, né à Rotterdam en 1609, fut d'abord disciple de Van Goyen; il étudia ensuite la nature, telle qu'elle s'offre sous les vues agréables & variées qui bordent le Rhin & la Meuse,

après quoi il paſſa en Italie pour ſe perfectionner. Etant de retour en ſa patrie, il ſe fixa à Utrecht, où il mourut en 1685, à 76 ans. On a de ſa main quelques eaux-fortes de ſa compoſition, entr'autres, en 1650, les 4 ſaiſons. p. p. de forme quarrée.

Un Payſage avec deux éléphans. m. p. en t.

SADELER, (Jean) habile graveur, né à Bruxelles en 1550, s'appliqua de bonne heure au deſſin & à la gravure, & publia à Anvers quelques eſtampes qui lui firent honneur. Encouragé par ce ſuccès, il parcourut l'Allemagne pour y travailler ſous les yeux des meilleurs maîtres, & ſe fixa à Munich, où le Duc de Bavière lui fit un accueil fort gracieux, & l'honora d'une chaîne d'or. Enfin il alla à Veronne & à Rome; mais le Pape n'ayant point fait de ſes ouvrages le cas qu'ils méritoient, il retourna à Veniſe en 1588, s'y établit, & y mourut en 1600, à l'âge de 50 ans. Il réuſſiſſoit ſur-tout, ainſi que C. Cort, à rendre le payſage au burin, avec la légéreté qui lui convient. On a de ſa main un grand nombre d'eſtampes, entr'autres,

Une Nativité. g. p. en t. d'après *Polydore de Caravage*.

Une Cêne. m. p. en t. d'après *Pierre Candide*.

Une Sainte Famille, où J. C. paroît dans l'adoleſcence. p. p. en t. d'après le même.

Le Martyre de Sainte Urſule & de ſes compagnes. m. p. en h. *id.*

L'Apparition de l'Ange aux Bergers, effet de nuit. p. p. en t. d'après *F. Baſſan*.

Deux Adorations des Bergers. p. p. en t. d'après le même.

Le Feſtin du mauvais Riche, & J. C. chez Marthe & Marie. p. ps. en t. d'après *le Baſſan*. Ces deux pièces, jointes à une troiſième de même grandeur, qui repréſente le repas des pelerins d'Emaüs, & qui eſt gravée pareillement d'après *le Baſſan*, par Raphaël Sadeler, ſont connues ſous le nom des cuiſines de Sadeler.

Les Hommes ſurpris dans leurs diſſolutions, par le déluge & par l'arrivée de J. C. à la fin du monde. m. ps. en t. faiſant pendant, d'après *Theodore Bernard*.

La Suite des Hermites, qu'il a gravés conjointement avec ſon frère Raphaël. p. ps. en t. d'après *Martin de Vos*.

SADELER, (Raphaël) frère du précédent, naquit en 1555, & ſuivit ce dernier en Allemagne, à Rome, & à Veniſe, où il mourut dans un âge fort avancé, après avoir quitté la gravure, qui lui avoit ruiné la vûe, pour prendre le pinceau. Il a auſſi gravé un grand nombre d'eſtampes, entr'autres.

Une adoration des Rois. p. p. en h. d'après *F. Baſſan*.

Les Quatres-Saiſons. p. p. en t. *id*. & dont deux ſont gravées par Jean Sadeler.

Un

Un Paysage où l'on remarque une femme qui vient de traire une vache, & qui donne du lait à boire à un enfant. p. p. en t. nommée la petite Laitière.

Une Sainte Famille. m. p. en t. d'après *Jean van Achen*, au bas de laquelle est Sainte Catherine à demi-corps.

Le Jugement de Pâris. m. p. en t. d'après le même, portant la date de 1579.

Loth & ses filles. m. p. en h. d'après *J. de Winghe*.

La Suite des Saints de Bavière. p. ps. en h. d'après *Mathias Kager*.

Plusieurs Paysages d'après *Paul Bril*, *Breughel*, & nombre d'autres pièces d'après divers maîtres.

SADELER, (Gilles) neveu & élève des précédens, naquit à Anvers en 1570. Après avoir fait avec ses oncles quelque séjour en Italie, il fut appellé en Allemagne par l'Empereur Rodolphe II, qui lui fit une pension. Mathias, & Ferdinand II, successeurs de Rodolphe, continuèrent de l'estimer & de l'honorer. Il mourut à Prague en 1629, à 59 ans, après avoir surpassé ses oncles par la beauté & la douceur de son burin. On a de sa main un grand nombre d'estampes, entr'autres,

Pan & Syrinx. p. p. en h. de sa composition.

La Salle de Prague. g. p. en t. & en 2 feuilles. *id*. & dont les premières épreuves sont avant l'adresse de Marc Sadeler.

Tome II.

Le Massacre des Innocens. g. p. en t. d'après *le Tintoret*.

La Vocation de S. Pierre. g. p. en h. d'après *Frédéric Barroche*.

Jesus-Christ porté au tombeau. g. p. en h. & cintrée par le haut, d'après le même.

Le Martyre de S. Sébastien. m. p. en h. d'après *le jeune Palme*.

L'Apparition de l'Ange aux Bergers. p. p. en h. d'après *le Bassan*.

Une Flagellation. g. p. en h. d'après *Joseph d'Arpin*.

Les douze Mois de l'année, en 13 p. ps. en t. y compris le titre, d'après *Pierre Stephani*.

Plusieurs Pièces d'après *Albert Durer*, & dans le goût de ce maître, entr'autres, un portement de croix. m. p. en h.

Les douze Mois de l'année, en 6 g. ps. en t. d'après *Paul Brill*.

Un Christ porté au tombeau. g. p. en h. d'après *Joseph Heintz*.

Diane surprise au bain par Acteon. g. p. en t. d'après le même.

Les Trois Maries, au sépulchre de J. C. g. p. en h. d'après *Spranger*.

Quantité de Portraits, dont on ne sçauroit trop priser l'excellence, & plusieurs moyens & petits paysages d'après *Breughel*, *Roland Saveri*, &c.

SADELER, (Juste) fils de Jean, fut élève de son père, ainsi que de Raphaël & de Gilles Sadeler. Il a gravé quelques portraits de la maison de Gonzagues, & diverses autres pièces, dont le Baldinucci fait le détail. Quant à Marc Sadeler, il ne paroît point qu'il ait gravé quelque chose ; il n'a été que l'éditeur de la plûpart des ouvrages de Gilles Sadeler.

SADELER, (Raphaël) dit *le jeune*, fils de Raphaël, & son élève, a gravé nombre de planches dans la manière de son père, & plusieurs de celles qui forment la suite des Saints de Bavière.

SAENREDAM, (Jean) excellent graveur Hollandois, né en 1637. On a de sa main un grand nombre d'estampes, qui ne plaisent pas moins par la douceur & la beauté du burin, que par l'agrément de la composition qui règne en la plûpart : on y desireroit seulement un dessin plus correct & moins manieré, ainsi qu'un peu plus d'effet. Les principales sont,

Les Vierges folles & sages, en 5 m. ps. en t. de sa composition, & difficiles à trouver belles épreuves, à cause de la finesse de l'ouvrage.

Un grand Sujet de chasse en travers, formant une allégorie sur l'état où se trouvoient les Pays-Bas en 1602, sous le gouvernement de l'Infante Isabelle. Cette Princesse se voit sous un arbre, vers la droite, *idem*.

Une multitude extraordinaire de personnes assem-

blées pour voir un poisson énorme échoué sur les côtes de la Hollande. Ce sujet se nomme la baleine, & fait pendant avec le précédent.

Le Repas de J. C. chez Simon le Pharisien. g. p. en t. d'après *Paul Véronese*, en 4 morceaux.

David portant au bout d'un sabre la tête de Goliath, & quelques autres copies d'après *Lucas de Leyde*.

Une très-g. Nativité en t. d'après *C. van Mander*.

Adam & Eve assis. p. p. en h. d'après *Goltzius*, portant la date de 1597.

Loth enyvré par ses filles. p. p. en t. d'après le même.

Judith tenant la tête d'Holopherne, & Jaël, celle de Sisara. p. ps. en h. *id.*

Les Sept Planettes, en 7 p. ps. en h. *id.*

Junon, Pallas & Vénus. 3 m. ps. en h. *id.*

Offrandes à Vénus, à Cérès & à Bacchus. 3 g. ps. en h.

Une Pièce représentant Vénus, Bacchus & Cérès assis sur un lit. m. p. en h. *id.*

Le Bain de Diane. p. p. en t. *id.*

Les Quatre Saisons. p. ps. en h. *id.* C'est la suite où se voit un jeune homme qui porte un seau de lait.

Les Quatre Ages. p. ps. en h. *id.*

Les Trois Mariages en trois différens âges de la vie. p. ps. en h. *id.*

Adam & Eve debout. m. p. en h. d'après *Corn. de Harlem.*

Pâris & Œnone assis dans un paysage, où cet amant grave son nom & celui de sa maîtresse sur l'écorce d'un arbre. m. p. en t. *id.*

L'Antre de Platon. m. p. en t. *id.*

L'Histoire d'Adam, en 6 p. ps. en h. d'après *Corn. Bloëmaert.*

Elie & la veuve de Sarepta. g. p. en h. d'après le même, & dont le fond est une masure. Le pendant est Agar répudiée, gravé par *J. Matham*, d'après le même maître.

Une Suite de 4. p. ps. en h. *id.* représentant l'histoire d'Elie & d'Elisée.

L'Apparition de l'Ange aux Bergers. g. p. en h. *idem.*

L'Enfant Prodigue. g. p. en t. *id.*

Vertumne & Pomone. m. p. en h. *id.*

Le Bain de Diane. m. p. en t. d'après *Paul Moreelsen.* Cette estampe est connue sous le nom de grand bain de Diane, de Saenredam, pour la distinguer de celui que ce graveur a exécuté d'après Goltzius, & dont nous avons parlé plus haut.

Mars & Vénus. p. p. en t. d'après *Pierre Isaac.*

SAHLER, (O. C.) a gravé à Dresde, dans la manière du crayon & du lavis, un paysage avec animaux, d'après un dessin de *Job. Roos*, de la collection de M. Hagedorn.

SAILLIAR, (Louis) graveur né à Paris en 1748, résidant actuellement en Angleterre, où il a exécuté plusieurs morceaux dans le genre du pointillé Anglois, avec assez de succès.

SAINCTELETTE, (Mademoiselle) a gravé quelques planches de principes du dessin, dans le genre du crayon, d'après *Parizeau*.

S. ANDRÉ, (Louis) peintre François, né à Paris en 1639, a gravé à l'eau-forte la petite galerie du Louvre, en 46 pièces, d'après les desseins de *Le Brun*, y compris le plafond du cabinet de Sa Majesté.

S. AUBIN, (Augustin de) graveur du Roi, né à Paris en 1736, élève de Cars. On a de lui,

Vertumne & Pomone. m. p. ent. d'après *Boucher*.

Plusieurs Sujets pour la suite des Métamorphoses d'Ovide, d'après le même, ainsi que diverses jolies vignettes.

Léda, d'après *P. Véronese*. m. p. en h.

La Vénus à la coquille, d'après *le Titien*. id.

La Suite des pierres gravées antiques, du cabinet du Duc d'Orléans. 2 vol. *in-fol*.

Divers petits Portraits en médaillon, tels que ceux de MM. Marmontel, Diderot, Mariette, Monnet, &c. d'après *Cochin*, & autres maîtres, ainsi que plusieurs autres, d'après ses desseins, dont Piron, Linguet &c.

S. AUBIN, (Charles-Germain de) frère du pré-

Alcides non iverit ultra.

cédent, né à Paris en 1721, où il mourut en 1786, deſſinateur de fleurs & d'ornemens, a gravé à l'eau-forte diverſes petites ſuites de fleurs, & ſujets de fantaiſie, de ſa compoſition.

S. AUBIN, (Gabriël-Jacques de) frère des précédens, né à Paris en 1724, où il mourut en 1780, peintre d'hiſtoire, a gravé divers petits ſujets de ſa compoſition, à l'eau-forte.

S. FAR, (J. S. Euſtache de) architecte du Roi, ingénieur de Monſeigneur le Comte d'Artois, a gravé ſur ſes deſſins, une vue du pont de Mante, & un cahier, petit-format, de 4 feuilles, repréſentant le plan, l'élévation & la coupe de Sainte Géneviève, conſtruite par feu Soufflot. Il a auſſi gravé, d'après *J. P. Pannini*, une ruine dans le genre du lavis.

S. JEAN, (J. Dieu de) deſſinateur François, né à Paris en 1653. Il a gravé avec aſſez de ſuccès diverſes ſortes d'habillemens & modes de ſon tems.

S. MAURICE, (P. de) Officier aux Gardes Françoiſes, & amateur. On a de lui quelques eſtampes gravées au burin, entr'autres,

Un Vieillard jouant de la flûte à bec, & environné de cinq enfans. p. p. en t. d'après *le Nain*.

S. MORIS, (de) amateur, Conſeiller au parlement de Paris, a gravé en 1787, pour ſon amuſement, diverſes pièces au lavis, d'après pluſieurs grands

maîtres, dont les deſſins originaux font partie de ſa riche & ample collection.

SAINT-NON, (Richard de) amateur, né à Paris en 1730. Il a gravé à l'eau-forte & avec goût, ainſi que dans la manière du lavis.

Un grand nombre de fragmens de célèbres tableaux de toute l'Italie, d'après les deſſins de *Fragonard*.

Beaucoup de petits Sujets, payſages & ruines, d'après l'antique, *Boucher, le Prince, Robert*, &c.

SALIMBENI, (Ventura) habile peintre, né à Sienne en 1554, & frère maternel de François Vanni, floriſſoit ſur la fin du ſeizième ſiècle, & a gravé divers ſujets de ſa compoſition, entr'autres,

Le Mariage de la Vierge. p. p. en h.

Le Baptême de J. C. p. p. en h.

Sainte Agnès en demie-fig. p. p. en h.

SALLIER, () a gravé à Londres, en 1787, le portrait en petit oval, du Prince de Galles, à la manière pointillée Angloiſe, &c.

SALVADOR. *Voyez* CARMONA

SALVATOR-ROSA. *Voyez* ROSA.

SALY, (Jacques) ſculpteur du Roi, natif de Valenciennes, mort en 1776, a réſidé à Copenhague, où il a été appellé pour faire la ſtatue équeſtre de Sa Majeſté Danoiſe. Comblé d'honneur & de

pensions, il est revenu mourir à Paris, âgé de 59 ans. Il a gravé à l'eau-forte,

Une Suite de 30 Vases, non-compris le titre, & quatre desseins de tombeaux, toutes p. ps. en h. de sa composition.

SANDBY. graveur Anglois. On a de lui quelques estampes de la Jérusalem délivrée du Tasse. g. ps. en t. ainsi que quantité de sujets & paysages, de sa composition, au lavis.

SANDRART, (Joachim) né à Francfort en 1606, peintre & auteur de divers ouvrages, entr'autres, d'une vie des peintres, enrichie de portraits qui la rendent très-recommandable, voyagea dans presque toutes les contrées de l'Europe, & mourut à Nuremberg en 1683, après avoir établi une académie de peinture en cette ville. Il a gravé à l'eau-forte quelques petits morceaux de sa composition, entr'autres,

Cléopâtre se faisant piquer le sein par un aspic. p. p. en h.

Une vieille Femme qui regarde un Amour qui pisse. p. p. en h.

SANDRART, (Jacques) neveu du précédent, avoit pris un établissement à Nuremberg, & il y a gravé un grand nombre de portraits, où règne beaucoup de propreté, entr'autres, celui de Joachim Sandrart, son oncle. m. p. en h.

SANDRART, (Jean-Jacques) fils de Jacques

Sandrart, & petit neveu du peintre, inventoit avec facilité, & gravoit à l'eau-forte. Les livres de son oncle sont enrichis de plusieurs de ses planches, qui sont touchées avec esprit. Il a pareillement gravé,

Le Portrait de la Reine de Prusse, représenté en buste, & environné des vertus de cette Princesse personnifiées. m. p. en h. d'après *A. Clerck*.

SANDRART, (Susanne-Marie) sœur du précédent, apprit à graver chez son père; elle a donné au public nombre de dessins d'ornemens, & a copié pour un des ouvrages de Joachim Sandrart, son grand oncle, la planche que Pietre Sante avoit gravée, de la peinture antique, nommée la noce Aldobrandine.

SANTE. (Pietre) *Voyez* BARTOLI.

SANTI, (Horace) graveur Italien, du quinzième siècle, & dont on a plusieurs pièces au burin, presque toutes d'après *Pompée d'Aquila*.

SARACENO, (Carle) peintre, *dit* Charles de Venise, à cause qu'il naquit en cette ville, apprit les principes du dessin, de Camille Mariani, & suivit la manière du Caravage. Il a gravé à l'eau-forte plusieurs sujets de sa composition.

SARRABAT, (Jean) né aux Andelis, en 1683, graveur en manière noire, On a de sa main,

Les deux Sujets de Confesseurs. p. ps. en h. d'après *J. van Haften*.

Le *Benedicite*. p. p. en t. d'après *le Brun*.

NICOLAS BOILEAU DESPREAUX
de L'Académie Françoise, né à Paris le 1.er
Novembre 1636, mort le 13 Mars 1711.

Peint par H. Rigaud. Gravé par P. Savart.

Divers Portraits d'après *Cl. Lefebvre*, *Rigaud*, *Tournières*, &c.

Plusieurs autres Pièces d'après *Gerard-Dow*, *Michel Corneille*, &c.

SAS, (Chrétien) graveur Allemand, né à Nuremberg en 1648. On a de lui plusieurs estampes, entr'autres,

La Vie de S. Philippe de Neri, en 45 ps. d'après *Stella*.

Divers Sujets d'après *le Pomerange* & autres maîtres.

SAVART, (Pierre) a gravé en petit, à Paris, plusieurs portraits de différens grands hommes de la France, Louis XIV, Colbert, le grand Condé, Boileau, &c. &c.

SAUGRAIN, (Elise) née à Paris en 1753, élève de Moreau, dessinateur du cabinet du Roi, a gravé plusieurs vues des environs de Paris, d'après les dessins de son maître, ainsi que plusieurs autres petits paysages.

SAVIGNY, (Christophe de) né en 1581, a beaucoup écrit sur les arts; il a gravé en 1619, à Paris, en taille de bois, les tableaux des arts libéraux; édition de Liber; il a aussi gravé quelques morceaux d'après *J. Cousin*.

SAVRY, (Sebastien) graveur né en Zelande en 1651, travailla longtems en Hollande. Il a gravé,

Jesus-Christ chassant les vendeurs du temple. g. p. en t. d'après *Rembrandt*, & divers autres morceaux.

SAUVÉ, (Jean) graveur né à Senlis en 1660. On a de lui plusieurs sujets de vierges d'après *P. de Cortone*, *le Guide*, &c.

SCACCIATI, (André) graveur né à Florence en 1741, a publié en 1766, un recueil de 21 planches, y compris le titre, qu'il a gravé dans le goût du lavis, d'après les meilleurs dessins de grands maîtres du cabinet du grand Duc.

SCALBERGE, (Pierre) peintre François, lequel florissoit vers le milieu du dernier siècle, a gravé à l'eau-forte plusieurs planches, qui n'ont d'autre mérite que celui de rendre quelques compositions des grands maîtres, d'après lesquels elles ont été exécutées : entr'autres,

Un Christ porté au Tombeau. g. p. en t. d'après *Raphaël*.

La Bataille de Constantin contre Maxence. g. p. en t. & de 4 planches, d'après le même.

Quelques autres Morceaux d'après *le Bassan*, *le Dominiquin*, &c. Il a aussi gravé quelques sujets de sa composition.

SCALTAGLIA, (Pierre) a gravé à Venise une grande suite d'animaux quadrupèdes.

SCARAMUCCIA, (Louis) autrement dit

Honoris ergo
Præceptorem suum delineavit
G. Schalcken.

Louis Perugin, né à Perouse, & mort à Milan en 1664, âgé de 65 ans, apprit de son père & du Guide les élémens de la peinture, & a gravé à l'eau-forte plusieurs planches, dont voici les principales :

Un Couronnement d'épines composé de six figures. m. p. en h. d'après *le Titien*.

S. Benoît chassant par ses prières le diable, qui rendoit immobile une grosse pierre destinée à la construction d'une église. g. p. en h. d'après *Louis Carrache*. Cette même composition se trouve aussi parmi la suite d'estampes que Giovanini a gravées d'après les peintures du même maître qui ornent le cloître de S. Michel *in Bosco*.

SCELEMBEERK, () élève de Rom. de Hooge, a gravé en 1696, une suite des ordres religieux.

SCHALCKEN, (G.) peintre Hollandois, élève de G. Dow, a gravé à l'eau-forte le portrait de son maître. p.p.

SCHEINDEL, (Grégoire van) graveur Hollandois. On a de lui,

Une Suite de p. figures de femme en h. d'après *Buytewech*, lesquelles représentent les habillemens des paysanes de divers cantons de la Hollande.

SCHENAU, () peintre Saxon, a gravé à l'eau-forte, à Paris, plusieurs bambochades de sa composition.

SCHENCK, (Pierre) né à Saerdam en 1724, graveur Hollandois de ce siècle. On a de lui un grand nombre d'estampes en manière noire,

Un grand nombre de vues d'églises, palais, & jardins,

L'Amour à qui le temps rogne les ailes. p. p. en h. d'après *Van Dyck*.

SCHENCKER, (N.) a gravé en 1788, la frayeur maternelle, d'après *Schall*. m. p. en h.

SCHEVFELIN, *ou* SCHAVENFFELIN, (Jean) graveur en bois, a fait à Francfort, en 1542,

La Vie & la passion de N. S.

Les Figures de la bible, pour orner la traduction de Martin Luther en 1589.

SCHIAMINOSI, (Raphaël) peintre & graveur, né au bourg du S. Sépulchre dans le seizieme siècle, a gravé à l'eau-forte plusieurs planches, dont les estampes sont assez estimées ; telles sont ;

S. François prêchant dans le désert. m. p. en h. de sa composition, portant la date de 1602,

Deux Suites de grosses têtes représentant les XII. apôtres & les XII. Césars. *id*.

Le Martyre de S. Etienne. m. p. en t. d'après *Lucas Januensis*, autrement dit, *Lucas Cangiage*.

La Visitation de la Vierge. m. p. en h d'après *le Barroche*.

Un Repos en Egypte, où la Vierge vient de pui-

fer de l'eau d'un ruisseau près duquel elle est assise. p. p. en h. d'après le même. C'est la même composition, mais avec quelques différences dans les jambes de l'enfant, que celle que Corn. Cort a gravée d'après le même maître.

Une Vierge sur les nues, avec Sainte Cecile & un autre Saint au bas. m. p. en h. d'après *Paul Veronese*.

Une Vierge sur un globe, environnée d'une multitude d'anges. m. p. en h. d'après *Bernard Castelli*.

Diverses Pièces d'après *Raphaël* & autres maîtres.

SCHIAVONE, (André) habile peintre, né à Sebenigno en Dalmatie, en 1522, étudia les ouvrages du Giorgion & du Titien, & se fit une manière vague & agréable, à laquelle il joignit un bon ton de couleur; d'ailleurs les têtes de ses femmes & de ses vieillards sont admirables; mais son dessin manque de correction. Il mourut à Venise en 1582, âgé de 60 ans. On a de sa main quelques pièces qu'il a gravées à l'eau-forte, tant sur ses propres desseins, que d'après *le Parmesan*, qu'il a beaucoup cherché à imiter.

SCHIDONE, (Barthélemi) habile peintre d'histoire, né à Modène en 1560, fut disciple de Louis Carrache, & s'étudia à suivre la manière du Corrège. Il mourut à Parme en 1616, âgé de 56 ans. On a de sa main,

Une Sainte Famille, à demi-corps, où l'Enfant

Jésus tient une croix. p. p. en quarré, de sa composition. On ne croit pas qu'il ait gravé autre chose.

SCHLEVEN, (J. G. (natif de Berlin, où il travailla avec son frère. On connoît de lui plusieurs morceaux, dont,

Deux petits Bustes, d'après *Erilsen*, représentant le Comte & la Comtesse de L'Estoq.

Autre Buste d'homme, dans le costume Polonois, d'après *Pesne*, en 1768.

SCHLEY, (S. van der) graveur Hollandois, né à la Haye en 1716. On a de sa main,

Un grand nombre de Sujets, vignettes & portraits. Entre ces derniers, l'on compte celui de Bernard Picart, son maître.

SCHLEY. (J. V.) a gravé plusieurs grandes vues de la ville de S. Petersbourg, d'après les dessins de G. *Velten*; dans une de ces vues, on voit la machine ingénieuse qui a servi à transporter l'énorme rocher destiné à servir de base à la statue du Czar Pierre premier.

SCHLOTTERBECK, () Allemand, attaché au Duc de Wirtemberg, a gravé à Paris, en 1788, une pièce de la galerie du palais royal, d'après *le Titien*, qui se trouve dans le dixième cahier.

SCHMIDT, (George-Frédéric) graveur Allemand, né à Berlin en 1712, de l'académie de peinture & sculpture de Paris, a gravé, ant en France, qu'en

qu'en Ruffie & à Berlin, où il eft mort en 1775, un affez bon nombre de planches, dont voici les principales:

Une Tabagie, où fe voient deux payfans affis près d'une table. m. p. en h. d'après *Ad. van Oftade.*

Samfon dans la prifon. p. p. en h. d'après *Rembrandt*, & dans la manière de ce maître. Leader a auffi gravé la même compofition en manière noire.

Le Portrait d'un Juif coëffé d'un bonnet garni de fourures, & portant une robe, dont les manches font garnies de même. *id.*

Plufieurs Têtes. *id.*

Le Portrait de P. Mignard. m. p. en h. d'après *Rigaud.*

Celui de M. de S. Albin, Archevêque de Cambray. m. p. en h. d'après le même.

— du Comte d'Evreux. *id.*

— de *la Tour*, peintre. m. p. en h. d'après ce peintre même.

Nombre d'autres Portraits. &c.

SCHMILH, (M.) graveur Allemand, a fait en 1775 divers fujets à l'eau-forte, dont un payfage où l'on voit fur le devant trois chevaux buvant dans une auge de pierre, à la porte d'une maifon ruftique, &c.

SCHMUZER, (André & Jofeph) frères, & graveurs modernes, lefquels ont gravé à Vienne en Autriche, diverfes eftampes, entr'autres,

Une partie de l'Histoire de Décius d'après les tableaux de *Rubens*, qui se conservent dans la galerie du Prince de Lichtenstein.

SCHMUZER, (Jacques) né à Vienne en 1729; il y a gravé, en 1776, Mucius Scevola, & en 1784, S. Grégoire refusant à l'Empereur Théodose l'entrée de l'église. g. ps. en h. d'après *Rubens*.

Le Portrait de Dietricy. m. p. en h. &c.

Il est directeur de l'académie de dessin, dans cette ville.

SCHOEVAERTS, (M.) né à Dublin en 1667, a gravé à l'eau-forte plusieurs bambochades de sa composition, qui sont dans le goût de Corneille Dusart.

SCHON ou SHOEN. *Voyez* MARTIN SCHÖEN.

SCHONECKERN, (R. C.) a gravé à Vienne en 1787, plusieurs pièces dans la manière du lavis, d'après des dessins de *Raphaël* & autres.

SCHONTE, (H.) a gravé plusieurs vues de la ville d'Amsterdam, d'après ses dessins.

SCHOONEBEECK, (Antoine) né à Mayence en 1641, a dessiné & gravé les figures de l'Iliade d'Homère, en 1682, pour la traduction faite par de la Valterie.

Les Figures de l'histoire des ordres religieux de l'un & l'autre sexe, en 1695.

SCHOONENBEECH, () élève de R.

de Hooghe. On connoît de lui divers sujets historiques, dans le genre de son maître, & d'après lui.

SCHOUWMAN, (Adrien) graveur Hollandois. On a de lui plusieurs estampes en manière noire, tant de sa composition, que d'après *François Hals*, & autres maîtres.

SCHULTZE, (Charles-George) Saxon, né à Magdebourg, en 1742, a gravé, étant à Paris,

Une Bacchante, de forme ovale, d'après *Durameau*. p. p. en h.

Vénus & l'Amour, d'après *Madame le Brun*. m. p. en h.

Quelques Pièces dans la suite du cabinet de le Brun, d'après *Lairesse*, &c.

Vénus & l'Amour, d'après *J. Romain*. p. p. en h.

SCHUPPEN, (Pierre van) né à Anvers en 1623, & mort agé de 79 ans; habile graveur au burin, membre de l'académie royale de France; a gravé,

Une Vierge tenant l'Enfant-Jésus. m. p. en h. dans une bordure ronde, formée de feuilles d'olivier, & portant la date de 1661, d'après *Raphaël*.

S. Sébastien, auquel un ange tire une fleche du corps. m. p. en h. d'après *Van Dyck*.

Une Sainte Famille. m. p. en h. d'après *Gaspard de Crayer*.

Une autre Sainte Famille, où l'Enfant-Jésus veut ôter un pigeon à S. Jean. m. p. en h. d'après *le*

Bourdon, & dont les premières épreuves sont avant la draperie que l'on a ajoutée pour couvrir la nudité de l'Enfant-Jesus.

Le Portrait du Cardinal de Bonzy. m. p. en h. d'après *le Bachiche*.

Celui de l'Electeur de Cologne. m. p. en h. d'après *Bertholet Flemaël*.

Ceux du Roi & de la Reine de Suède. m. p. en h. d'après *Klooker*.

— du Cardinal Mazarin. m. p. en h. d'après *N. Mignard*.

— de Louis XIV. m. p. en h. dans un oval formé de laurier, d'après *le Brun*.

— du Chancelier Seguier. m. p. en h. d'après le même.

— du Prince de Galles. m. p. en h. d'après *Largillière*.

— de Fr. van der Meulen, peintre de batailles. m. p. en h. d'après le même.

Beaucoup d'autres Portraits d'hommes illustres, d'après *Juste van Egmont*, *Ph. Champagne*, *P. Mignard*, *C. le Febvre*, *F. de Troy*, &c.

SCHUT, (Corneille) peintre d'histoire, & graveur, né à Anvers en 1660, montra dans ses compositions, du génie, du feu & de la sagesse; mais sa manière de dessiner est un peu sauvage, & son coloris donne dans le gris. Il a gravé quantité de pièces de sa composition, entr'autres

Les Saints jouissant de la gloire du Paradis, m. p. en h.

Vénus, Mars & Flore, p. p. en h. dans un oval, faisant pendant avec une autre pièce, de même forme, où sont représentés Bacchus, Cérès & Pomone.

Les sept Arts Libéraux, en une suite de 8 m. ps. en travers.

SCHUTER, (George) né à Francfort, graveur moderne. On a de lui plusieurs estampes, entr'autres,

Le Portrait de *Rembrandt*, d'après ce maître même, dans le premier vol. de la galerie du Marquis Gerini.

SCHYNVOET, (J.) a gravé, dans le genre de Picart, diverses vignettes insérées dans différens ouvrages de littérature imprimés en Hollande.

SCHWAB, (Jean-Charles) Suisse, a gravé à Paris, d'après *Schenau* & autres, & à Londres, d'après *Zucchi*, l'histoire héroïque de W. Tell.

SCHWEICKART, (Adam-Jean) né à Nuremberg en 1722, membre de l'académie de Florence, où il a travaillé long-tems, & vivant dans sa patrie, depuis 1760.

La Vierge, l'Enfant-Jésus, & des anges avec les instrumens de la passion, dans le goût du lavis, d'après *Gabbiani*.

SCORODOOMOFF, (Gabriël) Russe, a gravé à Londres, à la manière pointillée divers sujets de formes rondes, &c. d'après *Mortimer*, &c.

Le Portrait du grand Duc de Russie, in-fol. dans le même genre.

SCOTIN, (Gerard) graveur François, né à Gonesse, en 1642, fut élève du célèbre François de Poilly, & a gravé entr'autres choses,

Une Sainte Catherine. m. p. en h. d'après *Alexandre Veronese*, portant la date de 1679, pour le recueil du cabinet du Roi.

La Circoncision & le baptême de J. C. g. ps. en h. d'après *P. Mignard*.

Divers Morceaux d'après *le Dominiquin*, & autres maîtres.

SCOTIN, (Louis-Gerard) graveur François de la même famille que le précédent, a gravé, à Londres.

Bélisaire aveugle & mendiant. g. p. en t. d'après *Van Dyck*.

La Naissance d'Adonis. m. p. en t. d'après *Boucher*.

Divers Morceaux d'après *Charles Parocel*, & autres maîtres.

SCOTT, (Edme) jeune graveur Anglois. On connoît de lui plusieurs pièces à la manière pointillée, d'après différens maîtres.

SEDWICK, (W.) a gravé à Londres, en 1784,

un sujet de paysans à la porte d'une maison, d'après *Penni*.

SELLIER, (Louis) né à Paris en 1757, a gravé plusieurs morceaux d'architecture.

SERGENT, (François) né à Chartres en 1756, élève d'Augustin de Saint-Aubin; il a gravé & composé l'enlèvement de mon oncle, sujet critique sur l'enthousiasme des ballons.

Un autre Sujet sur le magnétisme de Mesmer.

La Foire des Barricades, à Chartres, &c.

SERWOUTER, (Pierre) a long-tems résidé à Anvers, où il a gravé,

Samson combattant le lion.

Partie des Planches de l'académie des armes de Thibaut, &c.

SERWROUT, (B.) a gravé d'après *W. Boons*, une suite de 10 sujets de chasse, de forme longuette.

SEUTER, (Jean-Godfried) graveur Allemand moderne, a gravé en Italie une partie de la suite de planches qu'a fait graver le Marquis de Gerini, & dont il a été fait mention ci-devant, à l'article de MORGEN.

La Femme adultère, d'après *Procaccini*, de la galerie de Sa Majesté Prussienne, à Sans-Soucis.

SHARP, (William) né à Londres en 1746, reçut les premiers principes du dessin de West, peintre

L iv

qui fait honneur à sa nation, & qui, dans toutes ses compositions, cherche la marche & la manière du Poussin; il fut élève, pour la gravure, du célèbre Bartolozzi, qui illustrera à jamais cet art.

On connoît de lui plusieurs grands morceaux qu'il a exécuté avec succès, dont une Lucrèce, d'après *le Dominiquin*. g. p. en t. de forme ovale.

Les Docteurs de l'église, d'après *le Guide*. g. p. en h. supérieurement bien exécutée.

L'Ombre de Samuël, d'après *West*. g. p. en t.

SHERLOCK, () jeune graveur Anglois. On a de lui diverses estampes d'après *Pillement*, & autres maîtres.

SHERWIN, (Charles) a gravé à Londres, en 1786, conjointement avec J. K. Sherwin, la mort de Lord Manners, d'après *Slothard*. g. p. en t.

SHERWIN, a gravé à Londres divers sujets & têtes à la manière pointillée, d'après différens maîtres Anglois.

Plusieurs Portraits, dont celui de Woollet, &c.

SICHEM, (Corneille van) graveur Hollandois, né à Delft, en 1548; il a gravé en bois quelques morceaux d'après *H. Goltzius*, & à l'eau-forte quelques portraits.

SIEGEN, (La) Officier au service du Prince de Hesse, est, dit-on, l'inventeur de la gravure en manière noire, en 1643. Il a gravé le portrait d'Eléonore de Gonzague, femme de l'Empe-

reur Ferdinand II; il enseigna cet art au prince Palatin, Robert, qui le porta en Angleterre, dans le voyage qu'il y fit avec Charles.

N. B. Voyez au cabinet du Roi, portefeuille des amateurs.

SILVESTRE DE RAVENNE, né à Ravenne en 1524, nommé par les Italiens, *Silv. Ravennas*, ou *il Ravignano*, fut l'élève de Marc-Antoine. Il approcha le plus de son maître pour la correction du dessin. On a de sa main plusieurs estampes, entre autres,

Les trois Graces. p. p. en h. d'après le marbre antique.

Une Femme nue, assise au pied d'un groupe d'arbre, & s'ôtant une épine du pied. p. p. en h. d'après le même, nommée la Vénus au lapin, parce qu'il y a un lapin auprès d'elle.

Un Combat de Cavalerie. m. p. en t. *id.* sur le devant de laquelle se voit un bouclier par terre, & dans le fond, la marche d'une armée.

Un Combat de cavalerie & d'infanterie. m. p. en t. *id.* sur le devant de laquelle est un cavalier armé d'un coutelas fort court; ce qui la fait nommer la bataille au petit couteau.

La Mort debout, tenant un livre, & ayant à ses pieds un squelette; au milieu de plusieurs personnes affligées. m. p. en t. *id.* & a été gravé par Augustin Vénitien.

SILVESTRE, (Israël) habile graveur né à Nanci en 1621, & mort à Paris, où il s'étoit établi en 1691, étoit neveu & élève d'Israël Henriet. Il parvint à mettre tant de goût & d'intelligence dans les diverses vues & paysages qu'il entreprenoit de graver, que Louis XIV l'employa pour dessiner & graver les maisons royales, ainsi que les places conquises par ce Monarque. Il fut ensuite honoré du titre de maître à dessiner du Dauphin, gratifié d'une pension, & d'un logement au Louvre. Il fit, indépendamment de ses occupations en France, deux voyages en Italie, d'où il rapporta un grand nombre de desseins qu'il a gravés aussi. Son œuvre consiste en plus de 700 pièces, parmi lesquels on compte,

Le Carousel de 1662, en 101 planches, dont François Chauveau a aussi gravé une partie.

Les Plaisirs de l'île enchantée, en 7 planches, une vignette & une lettre grise.

Les Vues de Paris, des maisons royales, de diverses places conquises par le Roi, de plusieurs beaux châteaux de France, &c.

La grande Vue de Rome, en quatre feuilles, celles de Campo Vacino, celle du Colisée, qui est la plus rare de toutes, & celles de divers palais d'Italie, &c.

SILVESTRE, (Alexandre) fils du précédent, a gravé à l'eau-forte quelques paysages d'après Louis Silvestre, son frère.

SILVESTRE, (Nicolas-Charles) petit-fils d'Israël ; il étoit maître à deſſiner du Roi & des enfans de France. Il mourut en Mai 1767, âgé de 67 ans, & a gravé,

Ubalde & le Chevalier Danois allant chercher Renaud enchanté dans le palais d'Armide. m. p. en t. d'après *le Moine*.

Une eſquiſſe de plafond, & quelques petits ſujets d'enfans, d'après le même.

Une Chaſſe. m. p. en t. d'après *Oudry*.

SILVESTRE, (Suſanne) de la même famille, a gravé quelques portraits & quelques têtes d'après *Van Dyck*.

SILVESTRINI, (Criſtofaro) a gravé à Rome pluſieurs ſtatues de la galerie Clémentine.

SIMON, (Pierre) graveur né à Paris en 1669, qui a demeuré en Italie, & duquel on a pluſieurs portraits qu'il a gravés ſur ſes propres deſſins, entre autres, celui de Louis XIV. On a auſſi de ſa main diverſes autres eſtampes d'après *le Pouſſin* & autres maîtres, & parmi leſquelles on compte,

Le Martyre de S. Coſme & de S. Damien. m. p. en h. d'après *Salvator Roſa*.

SIMON, (J.) graveur né à Paris en 1619, a gravé en Angleterre pluſieurs ſujets & portraits en manière noire,

SIMON, () né à Paris en 1769, a gravé

conjointement avec Coiny, les fables de la Fontaine, de forme in-12, d'après les deffins de *Jacques Duvivier*, élève de Cafanove.

SIMON, (Pierre) a gravé à Londres, en 1786, un aftrologue confulté, d'après *Smith*, à la manière pointillée, de forme ronde.

SIMONEAU, (Charles) très-habile graveur François, né à Orléans vers 1639, & mort à Paris en 1728, apprit de Noël Coypel les élémens du deffin, & de Guillaume Château, ceux de la gravure; après quoi il fe perfectionna lui-même. On a de fa main un grand nombre d'eftampes, entr'autres,

Jefus dans la crèche, adoré par les bergers. g. p. en t. d'après *Annibal Carrache*.

Jefus s'entretenant avec la Samaritaine. g. p. en t. d'après le même

Le Voyage de la Reine au Pont-de-Cé. m. p. en h. d'après *Rubens*, du recueil de la galerie du Luxembourg.

La Conquête de la Franche-Comté. g. p. en t. d'après le même. Cette eftampe, qui eft le chef-d'œuvre de Simoneau, a été fort proprement copiée en petit par Madeleine Hortemels.

L'Hyver. m. p. en h. d'après la ftatue que *Fr. Girardon* a exécuté en marbre pour les jardins de Verfailles.

Le Tombeau du Cardinal de Richelieu, vue de a faces, en plufieurs m. ps. en t. d'après le même.

Le Passage du Rhin, g. p. en t. d'après *François van der Meulen*.

Vénus apportant le *dictamen* pour guerir la blessure d'Énée. g. p. en t. d'après *Ch. de la Fosse*.

Galathée sur les eaux, g. p. en t. terminée sur l'eau-forte d'*Ant. Coypel*.

L'Histoire écrivant sur les aîles du Temps les évenements du règne de Louis XIV, dont le portrait est porté en l'air par Mercure. m. p. en h. d'après le même.

Quelques-unes des Médailles de l'histoire de Louis XIV. *id.*

Le Portrait de ce Prince, suivant ses différents âges, sur une file de médailles attachées à un palmier. m. p. en h. d'après *A. Benoist*.

Celui de Charlotte-Elisabeth, Duchesse Douairière d'Orléans. m. p. en h. d'après *H. Rigaud*.

Divers autres Morceaux d'après *P. Champagne*, *A Dieu*, *Hallé*, *Pœrson*, & autres maîtres.

SIMONEAU, (Louis) frère puîné du précédent, a gravé

L'Assomption de la Vierge, en 3 g. ps. en h. d'après le plafond peint par *le Brun* au Séminaire de S. Sulpice.

Le Plafond du pavillon de l'Aurore dans les jardins de Sceaux, en 4 ps. d'après le même.

Loth enyvré par ses filles. m. p. en t. d'après *Ant. Coypel*.

Sufanne furprife au bain par les vieillards. m. p. en t. d'après le même.

Jefus-Chrift inftruifant Marthe & Marie. m. p. en t. *id.*

SIMONEAU, (Philippe) fils de Charles, s'eft adonné à la gravure, mais il y a fait peu de progrès, & prefqu'aucun ouvrage de marque.

SIMONET, (Jean-Baptifte) graveur né à Paris en 1742, a gravé,

Quelques-unes des Planches pour la fuite des métamorphofes d'Ovide, *in-4º.*

Le Coucher de la Mariée, d'après *Baudouin.* m. p. en h.

Diverfes autres Pièces d'après *Greuze*, *Aubry*, &c.

SINTZENICH, a gravé à Londres, en 1777, plufieurs fujets & têtes, à la manière pointillée, d'après *Ang. Kauffmann.* Il réfide à Manheim, où il exerce fon talent avec fuccès.

SIRANI, (Elifabeth) née à Bologne en 1638, apprit de fon père, André Sirani, les éléments de la peinture, & commençoit à fe diftinguer dans cet art, lorfqu'elle mourut en 1664, n'ayant encore que 26 ans. On a de fa main quelques eaux-fortes, entre autres,

Une Sainte Famille dans un payfage. p. p. en t. de fa compofition.

Une Vierge de douleur tenant les inftruments de la paffion du Sauveur. p. p. en h.

Une Sainte Famille. p. p. en h. d'après *Raphaël*.

SKELTON, (W.) graveur Anglois. On connoît de lui diverses marines & combats navals de la dernière guerre.

SLODTZ, (Michel-Ange) sculpteur du Roi, a gravé à l'eau-forte une planche sur laquelle sont plusieurs études de figures drappées, & têtes.

SLUYTER, (George) graveur Hollandois né à Utrecht en 1724. On a de lui quelques estampes, entr'autres,

Le Portrait de Jean Luyck, d'après *Arnould Houbracken*.

SMEES. (J.) On connoît de lui divers moyens paysages gravés à l'eau-forte, de sa composition.

SMYTH, (Jean) très-habile graveur en manière noire, né en Angleterre, en 1634, & mort en 1719, a gravé un grand nombre de planches, dont les estampes sont recherchées, entr'autres,

Les Amours des Dieux. en 9 m. ps. en h. sans le titre, d'après *le Titien*. Gunst a copié cette suite au burin.

La Vénus à la coquille. m. p. en h. d'après *le Correge*.

La Vierge & l'Enfant-Jesus. p. p. en h. d'après *le Barroche*, dont les premières épreuves sont avec l'*index* de la main gauche de l'Enfant, plus long que le doigt du milieu.

L'Amour & Psyché. m. p. en t. d'après *Alexandre Véronèse*, & dont les premières épreuves sont avant une petite draperie mise sur la figure de l'Amour. Son pendant est Tarquin & Lucrece.

La Vierge, l'Enfant-Jesus, & Saint Jean p. p. en h. d'après le *Schidon*. Il faut avoir cette pièce avant l'année au bas.

Venus couchée caressant l'Amour p. p. en t. d'après *Luca Jordano*.

Une Sainte Famille. m. p. en h. d'après *Carle Maratte*. C'est le chef-d'œuvre de cet artiste.

Un Christ. m. p. en h. d'après *Van Dyck*.

La Magdeleine à la lampe. p. p. en h. d'après *Scalken*.

La Madeleine au chardon, pendant de la précédente, d'après *C. Smith* le peintre, frère du graveur.

Un Moine confessant un prisonnier dans un cachot. p. p. en h. d'après *Heemskerke*.

Un autre Moine confessant une femme. p. p. en h. d'après *Lauron*.

Le Temps vaincu par l'Amour. m. p. en h. d'après *Vouet*.

Vénus & Adonis. p. p. en h. d'après *le Poussin*.

Un Vase rempli de fleurs, jolie p. p. en h. d'après *J. B. Monnoyer*.

Le Portrait du Lord Euston. m. p. en h. d'après *Kneller*.

Celui

Celui du jeune Comte de Glochester. m. p. en h. d'après le même.

— de la Duchesse d'Ormond, autrement dit, la fille de Cromwell. m. p. en h. *id.*

— de la Comtesse de Salisbury, connue sous le nom de la veuve. m. p. en h. *id.*

— de Miss Cross, connue sous le nom de la petite veuve. p. p. en h. d'après *Th. Hill.* Cette Estampe & la précédente sont peut-être les deux plus beaux portraits que Smith ait gravés.

— de Corelli. p. p. en h. d'après *Howard.*

Enfin, nombre d'autres excellents portraits, tant d'après les mêmes maîtres, que d'après *Lely, Closterman, Wissing, Van der Vaart, Murrey,* &c. Tels sont ceux du Czar Pierre I. de Locke, de Pope, de Newton, de Gibbs, de Schalken, des demoiselles Chicheley, Verner, Sheyrard, &c.

Diverses autres Pièces d'après *Mario di Flori, Ad. van Ostade, T, Wyck,* &c.

SMYTH, (Samuel) graveur Anglois moderne. On a de lui,

Divers Paysages d'après *Claude le Lorrain,* & autres maîtres.

SMYTH, (Raphaël) jeune & habile graveur Anglois. On a de lui une quantité de belles estampes à la manière noire, parmi lesquelles on distingue,

Le Prince de Galles en pieds, auprès d'un beau cheval, d'après *le Chevalier Reynolds.*

Le Colonel Tarleton, de même grandeur.

Le Duc de Chartres, aussi de même grandeur, & d'après le même.

Divers Sujets historiques, critiques & amusants, à l'eau-forte.

SNEYDERS, (François) naquit à Anvers en 1579. Il peignit supérieurement bien les sujets de chasses & animaux que Rubens ornoit assez souvent de figures ; il a gravé quelques pièces à l'eau-forte.

SNYERS, (Henri) habile graveur, florissoit à Anvers dans le dernier siècle. On a de lui entre autres choses,

Les Pères de l'Église agitant la question du mystère de la transubstantiation. g. p. en h. d'après *Rubens*.

La Vierge assise sur un dégré qu'environnent plusieurs Saints & Saintes. g. p. en h. d'après le même. On a tiré de cette planche un assez petit nombre d'épreuves, où il sembloit n'y avoir rien à désirer : mais ensuite on trouva à propos de rendre les clairs d'un plus grand effet, en passant en plusieurs endroits des troisièmes & des quatrièmes tailles, qui donnent des ombres plus fortes, & qui rendent, entr'autres choses, la chappe de Saint Augustin, & la dalmatique de Saint Laurent, d'un ton sourd, & presque sans aucun trait de lumière.

S. François d'Assise, recevant la communion avant d'expirer. g. p. en h. *id.*

Samſon livré par Dalila aux Philiſtins. g. p. en t. d'après *Van Dyck.*

Divers Morceaux d'après *le Titien* & autres maîtres.

SOEKLER, (Jean-Maurice) a gravé à Munich, quelques pièces, d'après *F. X. Palcko.*

SOLE, (Joſeph del) peintre né à Bologne en 1654, travailla d'abord ſous Laurent Paſinelli, & ſe perfectionna enſuite par l'étude qu'il fit des peintures des Carraches. Il mourut en 1719, à 65 ans. On a de ſa main,

Mars recevant un bouclier des mains de Jupiter & de Junon. m. p. en t. d'après le plafond que *Paſinelli* avoit peint pour le Général Montecuculli.

S. François Xavier annonçant la foi dans les Indes. g. p. en h. d'après un deſſin que le même maître avoit fait pour une thèſe.

On a auſſi quelques eaux-fortes de ſa compoſition; mais les 2 Pièces que nous venons d'annoncer, ſont ce qu'il a gravé de plus conſidérable.

SOLIS, (Virgile) graveur Allemand, floriſſoit vers le milieu du ſeizième ſiècle, il a gravé, tant en cuivre, qu'en bois, plus de 800 planches, qui conſiſtent en divers ſujets, friſes & ornemens, entr'autres,

Les Métamorphoſes d'Ovide, en 170 ps. en bois, de ſa compoſition, & les noces de Pſyché, d'après *Raphaël.*

M ij

Il est mis au nombre des petits maîtres, mais il y tient le dernier rang.

SOMER, (Paul van) vivoit dans le dernier siècle, & a gravé plusieurs planches, tant à l'eau-forte, qu'en manière noire. Dans le nombre de celles qu'il a exécutées dans la première de ces deux manières, on compte,

Tobie ensevelissant les morts. g. p. en t. d'après *Séb. Bourdon*.

Moyse retiré des eaux, & le baptême de J. C. 2 p. ps. en t. d'après *le Poussin*.

Plusieurs Portraits en manière noire.

SOMPEL, (Pierre van) habile graveur natif d'Anvers, florissoit vers le milieu du dernier siècle, fut élève de Soutman, & grava d'un goût approchant e son maître,

Jesus-Christ en croix. g. p. en h. & cintrée par le haut, d'après *Rubens*.

Jesus-Christ à table avec les pelerins d'Emaüs. m. p. en quarré, d'après le même, & où se voit une vieille debout, laquelle tient un verre de vin. Swanenburg, a aussi gravé la même composition.

Erictonius découvert dans la corbeille par Aglaure & par ses sœurs. m p. en t. *id.*

Ixion trompé par Junon. p. p. en t. *id.*

Quelques Portraits d'après *Van Dyck* & autres maîtres.

SON, (de) dessinateur & graveur du dernier

LE TEMS DECOUVRE LES TALENTS.

siècle. On a de lui plusieurs estampes de son invention, ainsi que d'après *Callot*, entre ces dernieres, l'on compte.

Une Foire de village. m. p. en t. où se voit sur la gauche un homme qui joue d'une espèce de hautbois, à côté d'une boutique de mercerie. Sans nom.

Une autre Pièce, de la même grandeur, représentant une grande rue, avec un carrosse dans le fond, & sur le devant plusieurs femmes, dont une tient un pannier de fleurs.

SORNIQUE, (Dominique) habile graveur François, mort en 1756, a gravé.

L'Enlèvement des Sabines. g. p. en t. d'après *Luca Jordano*, pour le recueil de la galerie de Dresde. Sornique ayant laissé, en mourant, cette planche imparfaite, elle a été terminée par Beauvarlet.

Les Délices de la tabagie. m. p. en h. d'après *Teniers*.

Nombre de jolies Vignettes, d'après *Cochin*, &c.

SOUBEYRAN, (Pierre) graveur. Il a été directeur de l'académie de dessin à Genève, sa patrie; il a gravé, étant à Paris,

La belle Villageoise. g. p. en h. d'après *Boucher*, & plusieurs autres morceaux d'après le même maître.

Les Armes de la ville de Paris portées par deux génies. p. p. en quarré, d'après *Bouchardon*.

La plûpart des pierres gravées antiques du cabinet du Roi, entrant dans l'ouvrage que M. Mariette a donné

au public sur cette matière, en 2 vol. *in-fol.* Ces planches sont aussi sur les dessins de *Bouchardon.*

Diverses autres petites Pièces d'après différens maîtres.

SOURCHES, (le Marquis de) amateur, a gravé divers morceaux d'après *la Belle.*

SOUTMAN, (Pierre) natif de Harlem, fut élève de Rubens, peignit l'histoire & le portrait, & travailla dans les Pays-Bas, en Allemagne & en Pologne. On a de sa main un assez grand nombre d'estampes de sa composition, & d'après divers maîtres, sur-tout d'après *Rubens.* Parmi les estampes qui sont sorties de sa main, l'on compte,

Jesus-Christ donnant les clefs à S. Pierre. m. p. en t. sur le dessin que Rubens avoit fait du tableau de *Raphaël.*

La Cêne. très-g. p. en longueur, sur le dessin que Rubens avoit fait du beau tableau de *Léonard de Vinci*, qui se voit à Milan.

Vénus nue & couchée. p. p. en t. d'après *le Titien.*

S. François à genoux, & appuyé sur une table devant un crucifix. m. p. en h. d'après *Michel-Ange de Caravage.*

La Défaite de l'Armée de Sennacherib, par l'ange exterminateur. m. p. en t. d'après *Rubens.*

La Pêche miraculeuse. p. p. en t. d'après le même.

Jesus-Christ en croix. m. p. en h. *id.*

Jesus-Christ au tombeau, auquel une des Saintes femmes, ferme les yeux. m. p. en t. *id*. Comme les premières épreuves, qui sont en petit nombre, étoient un peu foibles, Witdoeck travailla la planche, pour y mettre plus d'effet.

La Chûte des réprouvés. g. p. en h. *id*. & dont les premières épreuves sont avant l'adresse de Bouttat le jeune.

L'Enlèvement de Proserpine. p. p. en t. dont les premières épreuves sont avant le nom du graveur.

Vénus sur les eaux. g. p. en t. *id*.

Silene yvre, & soutenu par une négresse m. p. en t. *idem*.

La Chasse au sanglier. g. p. de 2 planches *id*. & quatre autres grands sujets de chasse, d'après le même maître.

Plusieurs Portraits. *id*. & d'après d'autres maîtres, d'une partie desquels il a gravé lui seul les planches, s'étant fait aider dans les autres par Suyderhoef, Jean-Louis, & Van Sompel, ses disciples, ainsi qu'il l'a fait aussi dans quelques-unes des pièces que nous avons annoncées ci-dessus.

SPECCKI, (Alex.) Italien. On connoît de lui diverses grandes vues de palais & monumens publics de la ville de Rome.

SPERLING, (Jérôme) né à Prague en 1727, a gravé un grand feu d'artifice exécuté à Turin en 1742.

SPIERRE, (François) dessinateur & habile graveur François, né à Nancy en 1643, apprit les éléments de la gravure de François de Poilly, travailla beaucoup en Italie; & comme il revenoit en France, il mourut à Marseille en 1681, âgé de 38 ans. Son burin est tendre, coulant & agréable, & ses estampes sont recherchées des amateurs. Les principales sont,

Un Sujet allégorique sur les facultés de l'ame & de l'esprit humain. m. p. en t. de sa composition.

La Sainte Vierge donnant le sein à l'Enfant-Jesus. m. p. en rond d'après *le Correge*. Les premières épreuves de ce morceau admirable sont avant la draperie, qui y a été ajoutée depuis pour couvrir la nudité de l'enfant, & des petits arbres, qui, aux secondes épreuves, se voyent dans le fond sur la gauche de la Vierge.

La Sainte Vierge, l'Enfant-Jesus, & Sainte Martine. m. p. en quarré d'après *P. de Cortone*.

Cyrus & Panthée. p. p. en t. d'après le même.

Le Mont Athos, sur lequel est taillé un géant qui tient une ville d'une main, & de l'autre, une coquille d'où sort un fleuve. p. p. en h. *id.*

S. Jean prêchant dans le désert, & la multiplication des pains. deux p. ps. en h. faisant pendant, d'après *le Cavalier Bernin*.

Un Christ suspendu sur une mer de sang, formée par celui qui coule de son corps. m. p. en h. *id.* &

dont les premières épreuves font avant les têtes de cherubin, que l'on a ajoutées dans le haut.

La Chaire de S. Pierre. g. p. en h. *id.* de 2 morceaux.

Divers autres Sujets d'après *le Dominiquin*, *Ciro-Ferri*, *François Mola*, &c.

SPILMAN, (Hubert) né à la Haie, en 1738, a gravé diverses petites vues d'Hollande, d'après *J. de Beyer*.

SPILSBURI, (J.) graveur Anglois, moderne. On a de lui quelques estampes en manière noire, ainsi qu'au pointillé Anglois.

Deux Religieux de l'ordre de S. Antoine, en buste, & lisant dans le même livre. p. p. en h. d'après *Rubens*.

Divers autres Portraits historiés, d'après *Reynolds*, &c. &c.

SPOONER, (Ch.) graveur Anglois moderne. On a de lui plusieurs estampes en manière noire, d'après *Reynolds*, & autres maîtres.

SPRUYT, (P.) peintre moderne, natif d'Anvers, a gravé diverses planches à l'eau-forte, entre autres,

Susanne surprise par les vieillards. m. p. en t. d'après *Rubens*.

Borée enlevant Orytie. m. p. en h. d'après le même.

La Continence de Scipion. p. p. en t. *id.*

Un Groupe d'Enfans, avec des fruits & un mouton. p. p. en t. *id.*

STAAREN, *ou* VON STERN, (Dirich van der) petit maître. On a de lui des gravures qu'il a exécutées depuis environ l'année 1520, jusques vers 1550. Ce sont divers sujets & paysages de son invention, entr'autres,

Le Déluge universel. m. p. en t. au milieu de laquelle se voit un grand arbre, & un homme qui sauve ses effets sur une brouette.

STABBS, (George) peintre Anglois, a publié un excellent traité *in-fol.* de l'anatomie du cheval, dont les planches qui sont de sa composition & de sa gravure, sont très-estimées. Il a encore gravé quelqu'autres choses.

STAGNON, (M. A.) né à Travelone, a gravé à Paris, en 1781, une pièce du cabinet de le Brun, d'après *Brakemburg*.

STEEN, (François van der *ou* van den) peintre & graveur, né à Anvers en 1604; il travailla beaucoup pour l'Archiduc Léopold, qui lui faisoit une pension. Il a gravé un assez grand nombre de planches, entr'autres,

L'Amour se formant un arc, & foulant aux pieds des livres. m. p. en h. & étroite, d'après *le Corrège*, & au bas de laquelle sont deux enfans, dont l'un rit & l'autre pleure.

Deux autres Morceaux d'après le même, faisant pendant avec le précédent, & représentant Ganimede & les Amours de Jupiter & d'Io.

Le Martyre des dix mille Saints. g. p. en h. de 4 planches, gravée sur le dessin que Van Hoij avoit fait du tableau original d'*Albert Durer*, qui est à Vienne, dans le cabinet de Sa Majesté Impériale.

Saint Pepin & Sainte Begue, à demi-corps, & sur une même planche. p. p. en h. gravée sur le dessin que Rubens avoit fait, d'après deux différens tableaux d'*Hubert Van Eyck*

Silene yvre, soutenu par des Satyres & par des Bacchantes. m. p. en h. d'après *Van Dyck*, & la même composition qui a été gravée par S. A Bolswert.

Deux Morceaux pour le cabinet de Teniers, &c.

STEFANINI, (Jean) peintre né à Florence en 1720, a gravé,

La Purification de la Sainte Vierge. p. p. en h. d'après *Barthelemi de S. Marc.*

Douze Bas-Reliefs antiques.

STELLA, (Jacques) peintre, né à Lyon en 1596. Il partit à l'âge de 24 ans pour l'Italie, où il se perfectionna par l'étude qu'il fit des tableaux des grands maîtres, & par la fréquentation du Poussin, dont il s'appliqua à imiter la manière. Il repassa en France en 1634, & mourut à Paris en 1647, âgé de 51 ans. Il réussissoit dans les pastorales & les jeux d'enfans. Ses figures sont correctes, & sa manière de peindre est agréable par son extrême fini;

mais ses ouvrages manquent de feu. Il a gravé quelques sujets de son invention, entr'autres,

La Cérémonie des hommages que rendent au grand Duc, le jour de la S. Jean, les villes de la Toscane. g. p. en t. dédiée au grand Duc Ferdinand II; elle porte la date de 1621.

STELLA, (Claudine Bousonnet) apprit de son oncle, Jacques Stella, les principes de la peinture; mais elle s'attacha principalement à la gravure, où elle réussit supérieurement. Elle mourut en 1697. Parmi les estampes qui sont sorties de sa main, l'on compte,

Une Suite de Pastorales, en 17 p. ps. en t. y compris le titre, de l'invention, & d'après les propres dessins de *Jacques Stella*.

Une autre, de jeux d'enfans, en 50 morceaux. *id*.

Moyse exposé sur les eaux. g. p. en t. d'après *le Poussin*.

Le Frappement du Rocher. g. p. en t. d'après le même. C'est le chef-d'œuvre de cette habile fille.

Le Crucifiement, *dit* le grand Calvaire. *id*.

S. Pierre guérissant le boiteux à la porte du temple. g. p. en t. *id*.

STELLA, (Antoinette Bousonnet) sœur de la précédente, a aussi gravé plusieurs choses, entre autres,

L'Entrée de l'Empereur Sigismond à Mantoue, d'après une longue frise exécutée en stuc dans le pa-

lais du T. en la même ville, fur un deffin de *Jules Romain.*

Remus & Romulus alaités par une louve. m. p. en t. d'après *Antoine Boufonnet Stella*, fon frère.

Il y a eu aussi une FRANÇOISE BOUSONNET STELLA, sœur des précédentes, laquelle aida beaucoup Claudine dans fes gravures, & mourut en 1676.

STEPANO, () artifte né en Ruffie, réfidant à Londres en 1788; il a travaillé plufieurs années chez Bartolozzi, où il a exercé fon art.

STEPHANONI, (Jacques-Antoine) peintre né à Bologne en 1659, a gravé à l'eau-forte,

Une Vierge, l'Enfant-Jefus, Saint-Jean & deux anges. p. p. en h. d'après *Louis Carrache.*

Le Maffacre des Innocens. m. p. en h. d'après *le Guide.*

STEPHANUS, (Benoît) a gravé d'anciens ornemens gothiques; on le place au rang des anciens petits maîtres.

STEVENS, (Pierre) peintre & graveur qui vivoit fur la fin du dernier fiècle, & duquel on a quelques eftampes.

STIMMER, (Chriftophe) peintre né à Schaffoufen, en 1615, a gravé diverfes planches en bois, prefque toutes d'après les deffins de fon frère, *Tobie Stimmer*, établi à Strasbourg; entr'autres,

Une Suite de Figures de la bible, qui composent un vol. in-4°. & lesquelles sont fort estimées.

STOCK, (André) graveur né à Anvers en 1650. On a de lui,

Une Suite de huit Paysages. p. ps. en t. d'après *Paul Brill*.

Le Sacrifice d'Abraham. p. p. en h. d'après *Rubens*; & dont les premières épreuves sont avant le nom de Hondius.

Le Portrait de Pierre Sneyers, peintre, d'après *Van Dyck*.

STOELZEL, (Ch. F.) élève de Canale, graveur à Dresde, & membre de l'académie, on connoît de lui plusieurs vues du Voigtlande, &c.

Un Sujet allégorique sur la Saxe, d'après *Charpentier*.

Un Philosophe assis dans son cabinet, dans un costume oriental, d'après *Schenau*. g. p. en h.

STOOP, (Rodrigues) né à Lisbonne en 1621, a gravé à l'eau-forte,

Une Suite de Vues de cette capitale, en 8 p. ps. en t. qu'il a dédiées à Catherine, Infante de Portugal, & Reine d'Angleterre.

Il a pareillement gravé, étant à Londres, en 1662, une suite de 8 p. ps. en t. dans lesquelles sont représentés le départ de cette Princesse, de Lisbonne, & son arrivée en Angleterre.

Diverses Planches d'après *Barlow*, pour l'édition des fables d'Esope.

Et diverses Études de chevaux, en 8 pièces, &c.

STOOPENDAAL, (Daniël) graveur Hollandois. On a de sa main,

Une Suite de douze p. ps. en t. représentant des figures & des animaux, lesquelles portent la date de 1651, & dont les premières épreuves sont avant les numéros.

Un Recueil de soixante vues, intitulé, *les Délices du Diemer-Meer*, qu'il a gravé sur ses propres desseins.

Quelques autres Pièces d'après *Bamboche*, &c.

STORER, (Jean-Charles) né à Vienne, a gravé la pompe funèbre de M. A. d'Autriche.

STORKLIN, (Joh.) graveur. On connoît de lui divers sujets à l'eau-forte d'après *Dunker*.

STRADA, (Vespasien) né à Rome en 1591, fils d'un peintre Espagnol, & peintre lui-même. Il mourut sous le pontificat de Paul, V, âgé de 36 ans. Il a gravé à l'eau-forte quelques morceaux de sa composition, entr'autres,

Jesus-Christ montré au peuple par Pilate. p. p. en t. Il y en a une un peu plus grande, & aussi en t. du même sujet.

La Sainte Vierge, & l'Enfant-Jesus qui tient un oiseau. p. p. en h.

Sainte Catherine adorant l'Enfant-Jefus entre les bras de la Sainte Vierge. p. p. en h.

STRANGE, (Robert) graveur Anglois, né en 1723, élève de le Bas, & membre de l'académie royale de peinture & fculpture de Paris, a gravé entr'autres chofes,

Sainte Agnès. m. p. en h. d'après *le Dominiquin.*

La Toilette de Vénus. m. p. en h. d'après *le Guide.*

Fauftulus portant à fa femme le jeune Romulus qu'allaitoit une chèvre au bord du Tibre. m. p. en h. d'après *P. de Cortone.*

Céfar répudiant Pompeïa pour époufer Calpurnie; pendant de la précédente, d'après le même.

Hercule entre le vice & la vertu. m. p. en h. d'après *le Pouffin.*

Bélifaire. m. p. en h. d'après *Salvator Rofa.*

La Sainte Vierge, & l'Enfant-Jefus qui dort. m. p. en h. d'après *Carle Maratte.*

Il continue d'enrichir le public de nombre d'excellens morceaux d'après les meilleurs maîtres de l'Italie. Son œuvre eft compofé de plus de 45 morceaux qui forment un volume très-intéreffant.

STRIEBEL, (Antoine) né à Viterbe en 1701, & mort à Rome en 1755. On connoit de lui une Vierge, d'après *C. Maratte.* p. p. en h.

STRINGA, (Ferdinand) a gravé plufieurs planches dans la fuite des antiquités d'Herculanum.

L'Amour arrachant les yeux d'un fatyre, d'après *C. Cignani.*

STRUTT

STRUTT, (Joseph) a gravé à Londres, en 1781, à la manière pointillée, une grande pièce historique sur les affaires de l'Amérique, d'après *Pine*, en travers.

Il est auteur d'un dictionnaire de graveurs, en 2 vol. in-4°. dans lequel se trouvent diverses planches gravées par lui, d'après différens anciens maîtres.

SUANEBURG. *Voyez* SWANEBURG.

SUANEVELD. *Voyez* SWANENVELDT.

SUAVIUS, (Lambert) natif de Liège, en 1510, & graveur du seizième siècle, fut élève de *Lambert Lombart*, & fut presque toujours occupé à graver d'après ce maître, ou d'après ses propres desseins. Ce qu'il a fait de plus considérable consiste en,

Une Suite des douze apôtres, figures en pied, de son dessin; ce sont de p. ps. en h. portant les dates de 1545, 1547, & 1548.

Jesus-Christ mis dans le tombeau. p. p. en t.

La Résurrection du Lazare. p. p. en t.

S. Pierre & S. Jean guérissant les boiteux à la porte du temple. m. p. en t.

Le Portrait du Cardinal de Granvelle. m. p. en h.

Et divers autres Morceaux.

SUBLEYRAS, (Pierre) peintre François né à Usez en 1699, travailla d'abord sous la conduite d'Antoine Rivalz; après quoi il vint à Paris, où, ayant remporté le premier prix de l'académie, il par-

tit pour Rome, & y prit un établissement. Il y mourut en 1749, âgé de 50 ans. Pierre Subleyras inventoit facilement, dirigeoit bien ses ordonnances, & dessinoit correctement. Il a gravé à l'eau-forte divers sujets de sa composition, entr'autres,

Le Serpent d'airain. p. p. en t.

La Madeleine chez le Pharisien. g. p. en t.

Le Martyre de S. Pierre. m. p. en h.

Quatre Morceaux tirés des contes de la Fontaine. p. ps. en h. &c.

SUERTS, (Michel) peintre des Pays-Bas, né vers l'an 1649, a gravé à l'eau-forte divers morceaux de son invention, entr'autres,

Un Christ mort, sur les genoux de la Vierge, avec S. Jean & la Madeleine. m. p. en t.

SUEUR. *Voyez* LE SUEUR.

SUILDEN, (Jean-Mathieu) né à Munich en 1689, a gravé un volume de plans, élévations & jardins de plusieurs Princes d'Allemagne, d'après *Kneller*.

SULLIVAN, (Louis) graveur né à Troyes en Champagne, en 1698. On a de lui divers morceaux, entr'autres,

La Tentation de S. Antoine. m. p. en t. d'après *Teniers*.

Diverses Vues de jardins & autres paysages. m. ps. en t. &c.

Quand à la gribouillette Amour repend ses fléches ;
Elles frapent les cœurs, mais n'i font point de bréches.

SUPERQUI, () Italien, a gravé à Paris en 1783, l'Empereur & son frère le grand Duc de Toscane, en pieds, d'après l'estampe faite en grand, à Rome, d'après *Pompeio Battoni*.

SURRUGUE, (Louis) graveur François de l'académie royale, né à Paris en 1695, & mort dans la même ville en 1769. Il fut élève de Bernard Picart, & a gravé,

Sainte Marguerite. m. p. en h. d'après *Raphael*, pour le recueil de Crozat.

Le Sacrifice d'Abraham. m. p. en h. d'après *André del Sarte*, pour le recueil de la galerie de Dresde.

Vénus allaitant les Amours. p. p. en h. d'après *Rubens*. C'est la même composition, à quelque différence près, que celle que C. Galle & H. Watelet ont gravée.

Divers autres Morceaux d'après *P. de Cortone, le Sueur, le Brun, Coypel*, &c.

SURRUGUE, (Pierre Louis) de la même académie, & fils du précédent, né à Paris en 1717, & mort dans la même ville en 1771, a gravé,

La Nativité du Sauveur. g. p. en h. nommée la nuit du Corrège, pour le recueil de la galerie royale de Dresde.

La Vierge accompagnée de Saint Jérôme, & des Saints Crespin & Crespinien. g. p. en h. d'après *le Guide*. ibid.

Le Jugement de Pâris. p. p. en t. d'après *Henri Goltzius*.

N ij

Le Portrait du père de Rembrandt. p. p. en h. d'après le tableau de ce maître.

Roland apprenant des bergers la fuite d'Angelique & de Médor. g. p. en t. d'après *Charles Coypel*.

SUYDERHOEF, (Jonas) habile graveur Hollandois, né en 1631, fut élève de Soutman, qu'il surpassa de beaucoup ; & s'attacha plus à mettre dans ses gravures un effet pittoresque & piquant, qu'à arranger régulièrement ses tailles, & à leur faire produire des tons doux & harmonieux. Il avançoit beaucoup ses portraits à l'eau-forte, avant de les terminer au burin, & il a supérieurement réussi dans ce genre de gravure. Les principales de ses estampes représentent,

La Chûte des Reprouvés. g. p. en h. & en 2 feuilles, d'après *Rubens*. Aux épreuves retouchées, l'on apperçoit de l'aridité dans les contours, & une espèce de transparent dans les reflets.

La Sainte Vierge que l'Enfant-Jesus embrasse. p. p. en h. d'après le même. Cette composition a aussi été gravée par S. à Bolswert, avec quelques changemens, sur-tout dans les jambes de l'enfant.

Une Bacchanale. p. p. en t. *id.*

Bacchus yvre, soutenu par un Satyre & par un Maure qui tient une coupe à la main. p. p. en h. & à demie-fig. *id.*

Une des douze grandes Chasses du même maître.

Les Portraits de Maximilien d'Autriche, de l'Ar-

chiduc Albert, & de l'Infante Isabelle. m. ps. en h. *id.* dans des ovals bordés d'une guirlande de fruits & de fleurs.

Divers autres très-beaux Portraits d'après *Van Dyck* & *Frans-Hals*. Ceux de ce dernier sont ce que Suyderhoef a gravé de plus parfait en ce genre.

Un Retour des Champs, où l'on voit un chien qui pisse. g. p. en h. d'après *Berghem.*

La Paix de Munster, ou la représentation au naturel de près de 60 plénipotentiaires assemblés pour la conclusion de cette paix. g. p. en t. d'après *Terburg.*

Une Querelle de Paysans. m. p. en t. d'après le même, composée de trois figures, & nommée le coup de couteau.

Une autre Querelle de Paysans. g. p. en h. d'après *And. van Ostade*, nommée aussi le coup de couteau; mais il entre dans la composition beaucoup plus de figures que dans la précédente.

Le Bal. g. p. en h. d'après le même.

Les Bourguemestres d'Amsterdam délibérant sur la réception de Marie de Médicis dans leur ville. m. p. en t. d'après *Theod. Keyser.*

SWANENBURG, (Guillaume van) natif de Leyden en 1581 ; très-habile graveur au burin ; il a gravé,

Lot enyvré par ses filles. m. p. en t. d'après *Rubens.*

Jésus-Christ à table avec les pèlerins d'Emaüs. m. p. en h. d'après le même, & où se voit une vieille qui tient un verre de vin. Van Sompel a aussi gravé la même composition.

Le Trône de la Justice, composé de quatorze sujets différens. m. p. en t. d'après *Uytenwael*, & quelques autres morceaux d'après le même.

Divers Sujets d'après *Abraham Bloemaert* & autres maîtres.

SWANENVELDT, (Herman van) peintre Flamand, naquit vers l'an 1620, & fut d'abord disciple de Girard Dow; mais il quitta bientôt ce maître pour se rendre en Italie, où il entra chez Claude le Lorrain, & y devint un habile paysagiste. Sa manière de peindre approche beaucoup de celle de son maître; mais il regne moins de chaleur & d'effet dans ses ouvrages, que dans ceux de ce dernier; en récompense il dessinoit mieux que le Lorrain, la figure & les animaux, & sa manière de toucher les arbres est digne d'admiration. Il a gravé à l'eau-forte;

Une Suite de six grands Paysages, de sa composition.

Une autre de quatre feuilles, aussi en t. mais moins grands. *id.*

Quatre autres en h.

Une quarantaine de moyens, & environ soixante petits.

SWEBACH DESFONTAINES. (F. L.) On

connoît de lui diverses planches de papillons qui se trouvent dans la suite des papillons d'Europe, par le Révérend Père Engramelle.

SWIDDE, (Guillaume) On a une nombreuse suite de vues de Suède, &c. dessinées & gravées par lui & par d'autres artistes.

T.

TANJÉ, (Pierre) graveur, mort à Amsterdam en 1760, a gravé un grand nombre d'estampes, entr'autres,

Un Christ mort. m. p. en h. d'après *François Salviati*, pour le recueil de la galerie de Dresde.

Plusieurs Enfans dansant autour d'un autel dressé à l'Amour. g. p. en t. d'après *l'Albane. ibid.*

Les Joueurs de cartes. p. p. en t. d'après *Michel-Ange de Caravage. ibid.*

Tarquin & Lucréce. m. p. en t. d'après *Luca Jordano. ibid.*

La Chasteté de Joseph. p. p. octogone, & à demie-fig. d'après *Carle Cignani. ibid.* Cette composition avoit déjà été gravée par Jacques Frey, mais d'après un tableau où les figures étoient entières.

Un grand nombre d'autres Sujets, portraits, titres & vignettes, d'après divers maîtres.

TANTI, (Domini.) a gravé à Rome plusieurs statues de la galerie Clémentine.

TARAVAL, (L. G.) peintre du Roi, a gravé à l'eau-forte, pendant son voyage en Italie, un superbe tableau du Tintoret, représentant un bal Vénitien. p. en t.

TARDIEU, (Nicolas-Henri) habile graveur né à Paris en 1674, où il est mort en 1749, étant alors de l'académie royale de peinture & de sculpture, à laquelle il avoit été reçu en 1720. Il a formé d'habiles élèves, tels que L. Cars, J. Ph. le Bas, & Tardieu son fils. Il a gravé un grand nombre de planches, entr'autres,

L'Enlèvement des Sabines; la paix entre les Romains & les Sabins; la prise de Carthagène par Scipion; la continence de ce héros; le même récompensant ses soldats; Jupiter & Io; Jupiter & Alcmène; toutes pièces d'après *Jules Romain*, pour le recueil de Crozat.

La Colère d'Achille. g. p. en t. d'après *Antoine Coypel*.

L'Adieu d'Hector & d'Andromaque, pendant de la précédente, d'après le même.

Apollon & Daphné. g. p. en t. *id.*

Divers Morceaux pour la collection de la galerie de Versailles, sur les dessins de Massé, d'après *le Brun*.

Plusieurs Pièces d'après *Watteau*, entr'autres, le grand embarquement de l'isle de Cithère.

TARDIEU, (Jacques-Nicolas) fils du précé-

dent, encore vivant, & de la même académie, a gravé,

L'Apparition de J. C. à la Sainte Vierge. g. p. en h. d'après *le Guide*, pour le recueil de la galerie de Dresde.

La Madeleine pénitente. m. p. en t. d'après *Paul Pagani* ibid.

Les Misères de la Guerre. g. p. en t. d'après *David Teniers*.

Le Déjeuné Flamand, & le docteur alchimiste. p. ps. en t. faisant pendant, d'après le même.

Le Portrait de la Reine. m. p. en h. d'après *Nattier*.

Celui de Madame Henriette de France sous l'emblême du feu. m. p. en t. d'après *Nattier*,

Notre Seigneur guérissant le paralitique dans la piscine. g. p. en t. d'après *Restout* le père.

Le Portrait de l'Archevêque de Bordeaux. m. p. en h. d'après le même.

Celui du Prince de Galitzin, Ambassadeur de Russie, d'après *Drouais* le fils.

Plusieurs Morceaux pour le recueil de la galerie de Versailles, sur les dessins de Massé, d'après *le Brun*.

Diverses Pièces d'après *Largilliere, Rigaud, de Boullogne, Boucher, Cochin* fils, &c.

TARDIEU, (Pierre-François) cousin germain du précédent, & graveur moderne. On a de lui,

Le Jugement de Pâris. g. p. en t. d'après *Rubens*, pour le recueil de la galerie du Comte de Bruhl. Lommelin avoit déja gravé cette même composition.

Persée & Andromede. g. p. en t. d'après le même. *ibid.*

Divers Morceaux d'après *Oudry*, pour l'édition *in-fol.* des fables de la Fontaine.

Plusieurs Planches d'Animaux pour l'histoire naturelle de M. de Buffon.

Quelques Vignettes pour l'édition de Bocace.

Divers autres Morceaux d'après *J. P. Pannini*, & autres maîtres.

TARDIEU, (Pierre-Alexandre) élève de Wille, né à Paris en 1756, a gravé divers portraits, dont celui de Henry IV, d'après *Porbus*, pour la suite de la galerie du palais royal, &c. &c.

TASNIERE, (G.) graveur au burin, né à Turin en 1632, & mort dans la même ville en 1704; il a gravé,

Nombre de Pièces d'après *Dominique Piola*, peintre Génois, & toutes les planches qui entrent dans la description du palais de la Venerie royale, consistant en des représentations de chasses & des sujets de la Fable, que *Jean Miel* y avoit peints; ce qui forme un vol. *in-fol.* imprimé à Turin en 1674.

TASSART, (Pierre-Joseph) peintre demeurant à Bruxelles, a gravé à l'eau-forte,

Jonas jetté dans la mer par les matelots. m. p. en t. d'après *Rubens*.

La Femme adultère, en demie-fig. p. p. en t. d'après le même.

La Sainte Vierge ayant fur fes genoux l'Enfant-Jefus, lequel tend la main à S. Jean, que Sainte Elifabeth porte entre fes bras. p. p. en h. *id*.

Le Martyre de S. Laurent m. p. en h. *id*.

Vénus & Adonis fur fon départ pour la chaffe. m. p. en t. *id*.

TAVERNIER, (Melchior) médiocre graveur né à Poitiers en 1594. On a de lui,

Quelques Portraits, ainfi que plufieurs petits fujets d'après *Daniel Rabel*, &c.

TAVERNIER, () amateur né à Paris en 1742, deffinateur qui a très-bien copié divers deffins de Robert & Fragonard; il a auffi gravé à l'eau-forte quelques pièces d'après ces deux artiftes.

TAUNAY, (Mademoifelle) née à Paris, élève de Dupuis, a gravé plufieurs fujets d'enfans, d'après *Cochin* fils.

TAYLOR, (Ifaac) graveur Anglois moderne, lequel a gravé diverfes chofes, entr'autres,

La Colation Flamande. g. p. en t. d'après *Van Harp*, & faifant pendant avec l'entretien Flamand que Willem Walker a gravé d'après le même maître.

TELLIER, (Charles-François le) a gravé d'a-

près *Bonnier*, la Nymphe au bain, & pendant. p. p. en t. &c. &c.

TEMPESTE, (Antoine) peintre & graveur né à Florence en 1515, & mort en 1630, fut disciple de Jean Stradan, & réussit à peindre des batailles, des chasses, & des animaux. L'on remarque dans ses ouvrages beaucoup de génie & de facilité. Il a gravé un grand nombre de sujets que les peintres peuvent consulter avec autant de fruit que de satisfaction. Son œuvre est considérable.

TEMPESTE, (Pierre) cousin du précédent, a gravé nombre de pièces représentant les cris de différens marchands.

TENIERS, (David) fils & élève d'un peintre du même nom, naquit à Anvers en 1610, & surpassa de beaucoup son père par la beauté de ses ordonnances, par le choix des attitudes, ainsi que par la finesse de sa touche, la fraîcheur de son coloris, & par plusieurs autres qualités qu'on admire dans ses tableaux. Il mourut en 1694, âgé de 84 ans. On a de lui,

Une Fête de Village. p. p. en t. & plusieurs autres petites eaux-fortes qu'il a gravées sur ses propres desseins.

TERWESTEN, (Augustin) peintre d'histoire & de paysage, né à la Haye en 1649, fut disciple de Wieling, & alla en Italie, où il se perfectionna.

Il mourut à Berlin en 1717, âgé de 68 ans. On a de sa main quelques estampes à l'eau-forte,

TESSIER, (Louis) peintre de fleurs, a gravé à l'eau-forte plusieurs cahiers de fleurs à l'usage des étudians.

TESTANA, (Jean-Baptiste) graveur au burin, qui florissoit à Rome vers l'an 1650. On a de lui plusieurs morceaux d'après les tableaux, ou les dessins de différens maîtres de l'école Romaine. Il grava conjointement avec Simon Vallé, & Etienne Picart, les images des héros de Jean Cannini, d'après des médailles & pierres antiques.

TESTE, (Pietre) peintre & graveur né à Luques en 1611, vécut assez long-tems dans un état misérable; mais étant allé à Rome en habit de pélerin, Sandrart l'accueillit & fit connoître ses talens. Il se noya dans le Tibre en 1648. Une grande partie de ses dessins a été gravée par lui-même & par César Teste son neveu. On y remarque beaucoup d'imagination, de pratique & de facilité, mais aucune intelligence du clair-obscur. Ce qu'il a produit de plus parfait consiste dans les pièces suivantes;

L'Adoration des Rois. m. p. en h. de sa composition.

La Sainte Vierge accompagnée de l'Enfant-Jesus qui embrasse sa croix, que lui présentent des anges descendus du ciel. m. p. en h. *id.*

De Saints Évêques intercédant pour la cessation de la peste. p. p. en h. *id.*

Le Martyre de S. Erasme. p. p. en h. *id.*

Vénus & Adonis au milieu des Amours. m. p. en t. *idem.*

Un Sujet allégorique où paroît un griffon en l'air. p. p. en h. *id.* &c.

TESTE, (César) né à Rome en 1640. Outre divers sujets que cet artiste a gravés d'après les desseins de *P. Testa*, son oncle, il a donné au public,

La Communion de S. Jérôme. g. p. en h. d'après *le Dominiquin*, tableau fameux, qui a été pareillement gravé par Farjat & par Jacques Frey.

TESTELIN, (Louis) peintre né à Paris en 1615, & mort en la même ville en 1655, fut élève de Vouet, & personne n'a possédé mieux que lui la théorie de son art. Il a gravé à l'eau-forte,

Diverses Suites de jeux d'enfans, de sa composition.

Quelques Vignettes pour le livre intitulé : *Sentimens des plus habiles peintres sur la pratique de la peinture*, composé par son frère Henri.

Les Israëlites recueillant la mâne. m. p. en t. d'après *le Poussin*, laquelle se trouve aussi dans l'ouvrage que nous venons de citer.

TEUCHER, (Jean-Christophe) graveur Allemand moderne, lequel a travaillé en France, & y a gravé,

La Vierge à la Rose. m. p. en h. d'après *le Par-*

mefan, pour le recueil de la galerie de Drefde. Cette même compofition avoit été gravée avec tant d'art par Dominique Tibaldi, qu'elle paffe auprès de quelques amateurs pour être d'Auguftin Carrache. On l'a copiée en petit ; & un amateur de Bologne, nommé Jules Céfar Venenti, l'a gravée auffi.

TEXIER, (G.) jeune graveur. On connoît de lui diverfes vignettes d'après *Marillier*, &c. pour différens ouvrages de littérature.

THELOT, (Jean-Grégoire) né à Chartres en 1695, a gravé d'après *l'Albane*, une figure repréfentant la peinture. p. en t.

THÉODORE, peintre & difciple de *Francifque Milé*, d'après lequel il a gravé,
Une Suite de fix grands Payfages.
Une autre de trente moyens.
Une autre de fix en rond.

THÉODORE DE BRY. *Voyez* BRY.

THEVENARD, (A. T.) amateur, a gravé en 1726 plufieurs têtes dans le goût de la Belle.

THIBOUST, (Benoît) né à Chartres en 1719, a gravé à peu près dans le goût de Mellan,
Sainte Thérefe en extafe fur des nuages, tandis qu'un ange fe difpofe à lui percer le fein, d'un dard enflammé. m. p. en h. d'après *le Cavalier Bernin*, &c.

THIELE, (Jean-Alexandre) peintre Saxon,

né en 1685 & mort à Dresde en 1752, où il étoit établi; il a gravé quelques paysages à l'eau-forte, de sa composition; il eut pour élève Dietricy.

THIEBAULT, (Elisabeth) femme Duflos. On connoît d'elle plusieurs vignettes d'après *Marillier*, &c.

THIERS, (le Baron de) amateur qui a gravé divers petits sujets & paysages à l'eau-forte, d'après *Boucher*.

THOENERT, () élève de Geyser, jeune graveur demeurant à Leypsick. On connoît de lui divers morceaux d'histoire, d'après *Rode*, ainsi que de jolies vignettes pour différens ouvrages de littérature.

THOMAS, (Jean) peintre né à Leyde en 1649. On a de lui quelques eaux-fortes, entr'autres,

Un Satyre qui semble vouloir forcer une bergère. p. p. en h. sans nom de peintre ni de graveur, & dont quelques personnes attribuent, sans aucun fondement, l'invention à Rubens.

Un Sujet composé de trois bergers & d'autant de bergères; tandis que l'un des premiers joue de la musette, les deux autres semblent vouloir prendre des libertés avec deux de ces bergères qui les repoussent. m. p. en t. dont quelques personnes attribuent l'invention aussi mal-à-propos à Rubens, que celle de la précédente.

THOMAS, (Charlemagne) jeune graveur, élève de Beauvarlet, a long-tems aidé à son maître dans diverses de ses planches.

Il a fait aussi quelques vignettes d'après *Marillier*.

THOMASSIN, (Philippe) graveur né à Troyes, en Champagne vers l'an 1610. Il fut s'établir à Rome, & y grava au burin un grand nombre de planches, entr'autres,

La Purification de la Vierge. g. p. en h. d'après *le Barroche*.

Une Allégorie sur la Rédemption du genre humain. g. p. en h. d'après *George Vasari*, dans le haut de laquelle se voit la Sainte Vierge soutenue par des anges.

L'Adoration des Rois. g. p. en h. & ceintrée, d'après *Frédéric Zuccharo*.

une Sainte Famille. m. p. en h. d'après le même.

Une Nativité. g. p. en h. h. d'après *Ventura Salembeni*.

Divers Sujets de Vierges d'après *François Salviati*, & *Jacques Bassan*.

Plusieurs autres Morceaux, tant d'après les mêmes maîtres, que d'après *André del Sarte*, *Raphaël*, *Thadée Zuccharo*, *Josepin*, *Tempeste*, *Freminet*, &c.

THOMASSIN, (Simon) né à Paris en 1688, étoit neveu du précédent, & membre de l'académie royale; il mourut en 1732, âgé de 80 ans. Il a gravé au burin,

La Transfiguration du Sauveur. g. p. en h. en 2 planches, d'après *Raphaël*. Corneille Cort, Nicolas Dorigni & Drevet ont aussi gravé la même composition.

Il a aussi donné en un vol. *in-8º*. toutes les statues & autres sculptures qui ornent le château & les jardins de Versailles.

Nombre de Portraits, &c.

THOMASSIN, (Henri-Simon) fils du précédent, naquit à Paris en 1688, & surpassa son père dans la gravure. Il mourut en 1741, âgé de 53 ans. L'on a de sa main plusieurs belles estampes, entre autres,

Les Pélerins d'Emaüs. g. p. en t. d'après *Paul Véronèse*, pour le recueil de Crozat.

La Mélancolie. m. p. en h. d'après *le Féti*. ibid. Cette estampe est un chef-d'œuvre.

L'Homme condamné au travail. g. p. en h. d'après le même.

Une Femme au bain, accompagnée de deux autres femmes. m. p. en h. dans un ovale, d'après *Rubens*.

Coriolan irrité contre les Romains, & se laissant fléchir par les larmes de sa famille. g. p. en t. d'après *la Fosse*.

Le *Magnificat*, ou le cantique de la Vierge g. p. en h. d'après *Jouvenet*.

La Peste de Marseille. très-g. p. en t. d'après *J. F. de Troy*.

Enée chez Didon. g. p. en t. d'après *Ant. Coypel.*

Divers autres Morceaux d'après *Vatteau*, le *Moine*, &c. &c.

THORNTHWAITE, (J.) a gravé à Londres en 1784, conjointement avec Hall, la mort de Cook, d'après *Carter*. g. p. en t.

THULDEN, (Théodore van) naquit à Bois-le-Duc en 1607, fut disciple de *Rubens*, & l'accompagna à Paris, lorsqu'il peignit la galerie du Luxembourg. Il devint un fort bon peintre d'histoire & de fêtes de village. Il a gravé,

La Vie de S. Jean de Matha. en 24 p. ps. d'après les tableaux qu'il avoit peints, & qui se voient encore à Paris dans le chœur de l'église des Mathurins.

L'Histoire d'Ulisse, en 58 p. ps. en t. d'après les tableaux que *Messer Nicolo* avoit peints à Fontainebleau sur les dessins du Primatice.

Les Planches de la description de l'entrée de Ferdinand, Cardinal-Infant en la ville d'Anvers, d'après *Rubens*.

TIBALDI, (Dominique) fils de Pelegrino Tibaldi, naquit à Bologne en 1640, fut un bon peintre & un excellent architecte. Il mourut en 1682. On a de sa main quelques estampes, entr'autres,

La Fontaine de Bologne, ornée de sculptures exécutées par *Jean de Boullogne*. m. p. en t.

La Vierge à la Rose. m. p. en h. d'après *le Par-*

mesan, & la même qui a été gravée par J. C. Venenti, ainsi que par J. C. Teucher, pour la galerie de Dresde.

Une Trinité. g. p. en h. d'après *Horace Samacchini*.

La Paix foulant aux pieds le Dieu de la guerre. m. p. en h. d'après *Pelegrino Tibaldi*.

TIENEN, (Vincent van) a gravé quelques pièces à l'eau-forte, mais trop médiocrement pour qu'elles pussent trouver place ici.

TIEPOLO, (Jean Baptiste) peintre né à Venise en 1709, mort a Madrid en 1770, élève de Lazarini, lequel a gravé avec beaucoup d'esprit, de finesse & de légèreté,

L'Adoration des Rois. m. p. en h. de sa composition, que l'on peut regarder comme son chef-d'œuvre.

Une Suite de Caprices, en 24 ps. en h. de forme *in-4o. id.*

Une autre Suite de mêmes sujets en 10 ps. en t. & plus petites que les précédentes. *id.*

Divers Sujets de plafonds exécutés en peinture à Venise ou autres lieux de l'Italie.

TIEPOLO, (Jean-Dominique) fils du précédent, & peintre comme lui, a gravé avec le même succès,

Une Suite de 27 différens sujets de la fuite de la

Sainte Famille en Egypte. p. ps. en t. de son invention.

La Voye de la Croix, ou les différens instans de l'histoire du crucifiement du Sauveur, en 14 p. ps. en h. id.

Plusieurs Morceaux de plafonds. id.

Une Suite de 26 Têtes de caractère. id. dans le goût de Benedette Castiglione.

Plusieurs Morceaux d'après les tableaux de son père.

TIEPOLO, (Laurent) frère du précédent, a aussi gravé divers dessins de son père, &c.

TILLARD, (Jean-Baptiste) né à Paris en 1740, fut élève de Fessard. On a de lui,

Une Suite de Savoyards. p. ps. à l'eau-forte, d'après *S. Aubin*.

Divers sujets Russes, d'après *le Prince*.

Les Figures pour la belle édition du Télémaque g. in-4°. d'après *Monnet*, en 72 planches.

Celles pour le voyage en Sibérie, par l'Abbé Chappe, d'après *le Prince*.

Une Partie des vues du voyage de Grèce, par M. de Choiseul.

Les Vignettes pour la superbe édition du Tasse, d'après les dessins de *Cochin*, in-4°.

TINGHIUS, (A. Mei) a gravé,

La grande Tentation de S. Antoine, d'après *Callot*,

dont le deſſin original s'eſt trouvé en la vente du Cabinet de M. de Julienne.

TINTI, (Laurent) graveur, né à Bologne en 1634.

Il a gravé d'après *François Stringa*, l'eſtampe qui ſe trouve à la tête de la deſcription de la pompe funèbre de François I, Duc de Modene, & dans laquelle eſt repréſenté le buſte de ce Prince.

L'on a auſſi du même graveur quelques autres planches d'après des maîtres de l'école de Bologne, & entr'autres, d'après *Eliſabeth Sirani*.

TINTORET, (Jacques-Robuſti, *dit* LE) né à Veniſe en 1512, fit paroître dès ſon enfance une inclination extraordinaire pour la peinture : ce qui ayant engagé ſes parents à le mettre chez le Titien, il y fit en peu de temps de ſi grands progrès, que ce dernier en devint jaloux. Le Tintoret eſtimant alors en ſçavoir aſſez pour ce qui regardoit le coloris, prit dorénavant pour ſon guide dans la partie du deſſin, le célèbre Michel-Ange, & devint un des plus grands peintres de l'école de Veniſe. Il mourut en cette ville en 1594, à 82 ans, après avoir fait un nombre prodigieux de tableaux. On ne connoît qu'un ſeul morceau gravé par lui à l'eau-forte; c'eſt,

Le Portrait du Doge Paſchal Ciconia.

* TISCHLER, (Antoine) né à Vienne en 1721,

a gravé divers morceaux qui font partie du vol. de la galerie du Comte de Bruhl, à Dresde.

TITIEN VÉCELLI, né à Cador, dans l'état Vénitien, en 1477, apprit à peindre de Jean Belin, & parvint en peu de temps à former des teintes si vraies & si parfaites, qu'aucun peintre n'a rendu la nature avec plus de vérité ni de fraîcheur. Il ne se démentit point pendant une longue vie, qu'il employa toute entière à faire des chef-d'œuvres qui lui méritèrent la protection des plus grands princes, & des distinctions très-honorables. Il mourut en 1576.

On lui attribue la gravure de quelques beaux paysages qui sont de son dessin, entr'autres, celui où se voit un ruisseau, & à la tête duquel marche un berger qui joue de la flûte.

TODE, (O. H. de) mort à Copenhague en 1756, a gravé le portrait de Frédéric III, Roi de Dannemarck, d'après *C. de Mander*.

TOLOSANO. (le) *Voyez* BARON.

TOLPATI, (Adam) a gravé en 1770 partie des arabesques du Vatican, d'après *Raphaël*, conjointement avec Ottaviani & autres.

TOMKINS, (P. W.) élève de Bartolozzi, a gravé à Londres, en 1783, &c. divers sujets de forme ronde & ovale, dans la manière du pointillé Anglois, d'après *Angel. Kauffman*.

TORNS, () Anglois, a gravé diverses

planches qui se trouvent dans le théâtre de la Grande-Bretagne.

TOROND. (A.) On connoît de lui quelques paysages à l'eau-forte, d'après *Annibal Carrache*.

TORRE, (Flaminio) né à Bologne en 1690, apprit du Cavedon les élémens du dessin, & du Guide ceux de la peinture; il parvint à copier les tableaux de ses maîtres, d'une manière à s'y tromper. Il peignit aussi avec succès plusieurs morceaux de sa composition, & mourut en 1761. On a de sa main diverses eaux-fortes, entr'autres,

Le Dieu Pan vaincu par l'Amour. p. p. en h. d'après *Augustin Carrache*.

Une Vierge accompagnée de Saint François & de S. Jérôme. m. p. en h. d'après *Louis Carrache*.

Les Saints Patrons de la ville de Bologne. g. p. en h. d'après *le Guide*.

TORTEBAT, (François) peintre & graveur né en 1600, élève & gendre de Vouet, a gravé à l'eau-forte,

Les Figures anatomiques de *Jean de Calcar*, d'après les planches en bois qui se trouvent dans le traité d'anatomie de Vesale.

S. Louis enlevé au Ciel par des anges. m. p. en h. d'après *Vouet*, &c.

TOURNAY, (Elisabeth-Claire) femme de N. H. Tardieu, a gravé entr'autres choses,

Le Concert. m. p. en h. d'après *J. F. de Troy.*

La Marchande de Moutarde. m. p. en h. d'après *Ch. Hutin.*

La Dame de Charité & son pendant. m. ps. en t. d'après *Dumesnil le jeune.*

Le doux Sommeil, *ou* l'aimable repos. m. p. en h. d'après *Jeaurat.*

TOURNES, (Jean de) né à Francfort en 1521, a gravé en bois, les figures du nouveau testament.

TOURNHEISEN, (Jean-Jacques) né à Basle en Suisse, vers 1617, a gravé au burin,

Plusieurs beaux Portraits d'après divers maîtres.

Nombre de Titres & vignettes d'après *Blanchet*, pour des livres qui furent imprimés à Lyon en 1678 & 1680.

TOURNIER, (M. G.) graveur François, du dernier siècle, & duquel on a,

Divers Paysages à l'eau-forte, d'après *Salv. Rose.*

Quelques Vierges d'après *le Guide.*

Plusieurs Vases antiques d'après les dessins de *Charles Errard.*

Plusieurs Planches du vol. d'architecture de Vitruve.

TREMOLLIERE, (Pierre-Charles) peintre d'histoire, né à Chollet en Poitou, en 1703, fut élève de Jean-Baptiste Vanloo, & alla ensuite en Italie, où il demeura pendant six ans pour se perfectionner. Il inventoit avec facilité, dessinoit assez correcte-

ment, & fçavoit répandre des graces & de la dignité dans fes ouvrages. Il mourut en 1739, n'étant âgé que de 36 ans. Il avoit entrepris de graver fur fes deffins les fept Sacremens, & il en avoit achevé deux pièces, lorfque la mort le furprit.

Il a auffi gravé quelques Planches dans la fuite des études d'après *Watteau*, mife au jour par M. de Julienne.

TRENTE, (Antoine de) né en 1519 fut difciple du Parmefan, & auroit fait vraifemblablement des progrès dans la peinture, fi fon maître ne l'eût occupé à graver en bois. On a de fa main de bonnes eftampes en ce genre, & imprimées en clair-obfcur, d'après *le Parmefan* & autres maîtres.

TRESHAIN, (Henri) a gravé à Rome, en 1684, dans la manière du lavis, une fuite de 18 morceaux des aventures de Sapho. m. p. en h.

TRESSAN, (le Comte de) amateur, a gravé à l'eau-forte quelques payfages.

TRIERE, (Philippe) né en 1756, a gravé divers fujets d'après des peintres modernes, ainfi que des vignettes d'après *Marillier* & autres deffinateurs.

TRONCHON, () a gravé quelques pièces d'après *Nicolas Coypel* & autres maîtres.

TROSCHEL, (Jean) graveur né à Nuremberg, fut difciple de Pierre Iffelburg, & étant allé

en Italie, il le devint de François Villamene. Il a gravé en ce pays-là divers sujets, entr'autres,

Nombre de Thèses d'après les deffins de divers maîtres Italiens.

TROTTE, (Thomas) a gravé à Londres, en 1787, le miroir de Vénus, d'après *Ang. Kauffman*, &c.

TROUVAIN, (Antoine) graveur né à Paris en 1676. On a de lui,

L'Annonciation de la Vierge. g. p. en t. d'après *Carle Maratte*.

Le Mariage de la Reine Marie de Médicis, & la majorité de Louis XIII. m. p. en h. d'après *Rubens*, lesquelles font partie du recueil de la galerie du Luxembourg.

Silene yvre, surpris & enchaîné par les bergers Chromis & Mnafylus. m. p. en h. d'après *Antoine Coypel*.

Divers autres Morceaux d'après *le Pouffin* & autres maîtres.

TROYEN, ou VAN TROYEN, (Jean) graveur, du dernier siècle. On a de lui diverses pièces d'après plusieurs maîtres Italiens, dans le cabinet de Teniers, &c.

TRUCHI, (Dominique) graveur né à Paris en 1731, & mort en Angleterre en 1764, à la fleur de son âge. Il a gravé conjointement avec Benoît,

Douze m. Sujets en t. pour le roman de Pamela, d'après *Hihgmore*.

Plusieurs Pièces d'après *Teniers*.

TULDEN, (Théodore van) *Voyez* THULDEN.

TURNEISER, (Jean-Jacques) né à Basle en 1636. Après avoir travaillé à Vienne, à Turin, à Lyon & à Ausbourg, il revint mourir dans sa patrie, en 1717. Il a gravé dans le goût de Mellan, plusieurs sujets de dévotion, ainsi que plusieurs portraits dans le genre pointillé.

TUSCHERUS, (Mathieu) né en Alsace en 1710, a gravé,

Vingt-quatre Vues de Florence, d'après *Zucchi*.

L'Entrée du grand Duc à Florence, &c.

V.

VACCARI, (François) élève de l'Albane, a gravé, vers l'an 1670, plusieurs vues perspectives de différens édifices.

VADDER. (Luc.) On connoît de lui plusieurs petits paysages dans le genre de Van Uden.

VAILLANT, (Valerant) habile graveur en manière noire, né à Lille en Flandres, en 1623, & mort à Amsterdam en 1677, fut élève d'Erasme Quillinus; il fut le premier qui ait gravé en manière noire, secret qui lui avoit été confié par le Prince

Robert, grand Amiral Anglois, qui l'avoit trouvé. On a de lui,

La Tentation de S. Antoine. p. p. en h. d'après *Procaccini*.

Le Portrait d'*Antoine van Dyck*. p. p. en h. d'après le peintre même.

Un petit Enfant debout, en robe, & caressant un chien. m. p. en h. d'après le même.

L'Enfant Prodigue. p. p. en t. d'après *Gerards*.

Un Concert, une Compagnie de joueurs, & divers autres sujets de ce genre, d'après le même.

Judith & Jaël, d'après *Gerard de Lairesse*.

Divers autres Morceaux d'après *Raphaël*, *le Guide*, *Franc-Hals*, *Corneille Bega*, *Adrien Brouwer*, *Carle du Jardin*, *Mieris*, *Metzu*, *Terburg*, &c.

VALCK, (George) graveur au burin & en manière noire. On a de lui,

Bethsabée au bain. m. p. en h. d'après *B. Graat*.

Plusieurs Portraits d'après *Vander Werff*, *P. Lelly*, & autres, pour l'édition de l'histoire d'Angleterre, de Larrey, &c.

VALDOR, (Jean) graveur natif de Liège en 1602, a gravé en France, sur ses propres desseins, une partie des planches qui ornent le livre intitulé, *les Triomphes de Louis le Juste*, imprimé à Paris en 1637, in-fol.

VALESIO, (Jean-Louis) peintre & graveur

né à Bologne en 1561. Il fut élève des Carraches ; il a gravé au burin,

La Sainte Vierge & l'Enfant-Jesus appuyé sur les genoux de sa mère. p. p. en h. de sa composition.

Vénus menaçant l'Amour, & la même Déesse le châtiant. 2 p. ps. en h. *id.* & faisant pendant.

Nombre de Sujets de thèses & de livres presque tous sur ses dessins.

VALKERT, (Willem van) peintre Hollandois, né vers l'an 1690, a gravé à l'eau-forte divers sujets de son invention, entr'autres,

Vénus endormie & surprise par des satyres. m. p. en t. portant la date de 1612.

Une petite Pièce en travers, portant la même date & représentant la mort qui donne la main à un vieillard à table avec un vieille femme.

VALLÉE, (Simon) graveur François, & disciple de Drevet le père, vivoit au commencement de ce siècle, & a gravé,

S. Jean au désert. m. p. en h. d'après *Raphaël*, pour le recueil de Crozat.

La Resurrection du Lazare. m. p. en h. d'après *le Mutien. ibid.*

Le Portement de Croix. m. p. en h. & cintrée, d'après *André Sacchi. ib.*

Une Fuite en Égypte, où S. Joseph reçoit des mains de la Vierge l'Enfant-Jesus, avant de traver-

fer un ruisseau. g. p. en h. d'après *Carle Marate*. La même composition a aussi été gravée par Frey.

Vénus sur son char. m. p. en h. d'après *François de Troy*.

Divers autres Morceaux d'après *Michel-Ange de Caravage*, *Cazes*, *Rigaud*, &c.

VALLET, (Guillaume) graveur né à Paris en 1636, mort en 1704. On a de lui un assez bon nombre d'estampes très-bien exécutées au burin, entr'autres,

Une Sainte Famille. m. p. en h. d'après *Raphaël*, & la même que Pitau a gravée.

Une autre Sainte Famille. m. p. en quarré, d'après *le Guide*, & la même que Corn. Bloëmaert a aussi gravée.

Le Portrait d'André Sacchi, & divers autres sujets d'après *Carle Maratte*.

L'Adoration des Rois. g. p. en t. d'après *le Poussin*.

Divers autres Morceaux d'après *le Titien*, *Romanelli*, *le Dominiquin*, *Ant. Carrache*, *Guillaume Courtois*, &c.

VALLORY, (le Chevalier de) amateur vivant. Il a gravé à l'eau-forte,

Divers petits Sujets & Paysages, d'après *Boucher*.

VALPERGE, (Louis) a gravé à Paris, le portrait de l'Abbé Arnault, d'après *Duplessis*, &c.

VAN, VON, VAN DE, VAN DEN, &

VANDER, sont autant d'articles qui précèdent souvent les noms propres Flamands ou Allemands, & qui signifient tous, ce que les articles *de*, *dû*, *de la* signifient en François. C'est pourquoi lorsqu'on trouvera un nom précédé de l'un ou de l'autre de ces articles, on cherchera ce nom par sa lettre initiale. Par exemple : pour *Van Audenaerde*, *Van Dyck*, *Van den Bergh*, *Van der Banck*, *Von Munster*, on cherchera *Auden-Aerde*, *Dyck*, *Bergh*, *Banck*, *Munster*, &c. &c.

VAN BOTTEN, (Rol.) a gravé d'une manière assez médiocre, en 1611,

Une grande Fête de village. g. p. en t.

VANDELAER, () graveur Hollandois. On connoît de lui diverses vignettes qu'il a faites pour des livres Hollandois.

VANDER A A, (Hubert) graveur Hollandois, né en 1654, a beaucoup travaillé pour les libraires.

Il avoit un parent, du même nom, qui a suivi la même carrière.

VANDERMARCK, () né à Utrecht, en 1697, a gravé les estampes de cinq livres de Moyse, & le frontispice d'une bible, d'après *G. Hoet*.

VANDERMEER, () peintre Hollandois, a gravé quelques paysages de sa composition.

VANGELISTI, (Vincent) graveur Florentin, a fait à Paris diverses planches dans la manière

du

du lavis & du crayon, d'après *le Guerchin*, &c.

Plusieurs Portraits, dont celui de M. de Vergennes, en grand, d'après *Ballet*, en 1784. &c.

Pyrame & Thisbé, d'après *le Guide*. g. p. en t.

VANLOO, (Carle) célèbre peintre François, a gravé à l'eau-forte, plusieurs études, d'après *Watteau*, & une suite de six figures académiques, sur ses desseins.

VANLOO. (Joseph) On connoît de lui une suite de sujets qu'il a gravés à l'eau-forte, d'après *Benedette Castiglione*, &c.

VANNI, *ou* VANNIUS, (François) habile peintre d'histoire, naquit à Sienne en 1563, & travailla d'abord sous la conduite d'Archangelo Salembeni; puis il demeura successivement chez le Passaroti, & Jean de Vecchi, & choisit enfin une manière qui tient de celle du Barroche. Il mourut dans sa patrie en 1609, âgé de 46 ans. On a de lui trois petites estampes gravées à l'eau-forte, sur ses propres desseins; elles représentent,

Un S. François en extase, en demie-fig. & tenant un crucifix. p. p. en h. rare & précieuse, où se voit dans les nues un petit ange nud qui joue du violon. Augustin Carrache a gravé le même dessin, avec cette différence, que l'ange y est d'une forme un peu plus grande, dans l'adolescence, & vêtu.

Sainte Catherine de Sienne recevant les stigmates, très-p. p. en h. *id.*

Tome II. P

Une petite Vierge considérant l'Enfant-Jesus endormi, en demie-fig. C'est la même que P. de Jode a gravée.

VANNI, (Jean-Baptiste) peintre né à Florence, en 1599, où il est mort en 1660, a gravé à l'eau-forte,

La Coupole du Dôme de l'église cathédrale de Parme, d'après *le Correge*.

Les Noces de Cana, en 2 grandes feuilles en t. d'après *Paul Veronese*.

Diverses autres Pièces d'après différens maîtres.

VAN UDEN. *Voyez* UDEN.

VARIN, (Charles-Nicolas) le jeune, né à Châlons en Champagne, en 1745, élève de Choffard, a gravé les fêtes données à Rheims, à l'inauguration de la statue pedestre de Louis XV. 4 g. ps. en t.

La Vue du nouveau jardin du palais royal. m. p. en t. &c.

Il a un frère aîné nommé Joseph, qui a gravé dans le même genre, mais peu de choses qui portent son nom; tous les deux sont membres des académies de Dijon, Caen & Châlons.

VASCELLINI, (Gaetano) né à Bologne en 1740, a travaillé à Florence chez Carle Fanni. On connoît de lui,

Une Nymphe assise & vue par le dos, figure nue,

VASI, (Mariano) Italien, a gravé diverses grandes & petites vues de la ville de Rome.

VASI, (Joseph) né à Venise en 1712, a gravé plusieurs monumens d'Italie, entr'autres,

La Vue de la ville d'Ancône, en 3 feuilles, d'après *Van Vitelli*.

Un grand plan de Rome, & autres vues. *id*.

VASSEUR, (Jean-Charles le) graveur du Roi, né à Abbeville en 1734, élève de Beauvarlet & Daullé, reçu à l'académie en 1777. On a de lui,

L'Histoire de S. George. m. p. en t. d'après le pastiche que *Teniers* a peint, dans le style de *Rubens*.

La Continence de Scipion. g. p. en t. d'après *F. le Moine*, & son pendant, d'après *Restout*.

Vénus sur les eaux. m. p. en t. d'après *Boucher*.

La Chaufferette. m. p. en h. d'après *A. Kraus*.

Le Satyre amoureux, & son pendant. m. ps. en t. d'après *Mettay*.

Deux m. Paysages en h. d'après *Dietricy*.

Trois grands Sujets, d'après *Greuze*, sçavoir :

La Belle mère; la veuve & son curé, & le testament déchiré.

Le Triomphe de Neptune, d'après *Lépicié*. g. p. en t. supérieurement bien exécuté.

Et quantité d'autres Sujets, d'après différens maîtres.

VAUMANS. *Voyez* WAUMANS.

VAUQUIER, () a gravé diverses planches de fleurs, d'après *Baptiste*, & de sa composition.

UDEN, (Lucas van) très-habile paysagiste, né à Anvers en 1595, étudia la nature, & parvint à la rendre dans un tel dégré de perfection, que Rubens le jugea capable d'employer son pinceau dans plusieurs de ses tableaux. Il a gravé à l'eau-forte diverses planches, tant sur ses propres dessins, que sur ceux d'autres maîtres ; entr'autres,

Quatre p. Paysages en t. d'après *Rubens*, & dont les premières épreuves sont avant le nom de ce dernier.

VECELLIO, (César) né à Venise en 1534, élève du Tintoret. On a de lui une suite d'habillemens antiques & modernes, des Vénitiens, gravée à l'eau-forte, & publiée en 1590.

VEEN, (Gilbert van) frère d'Otto Vœnius, né à Leyde en 1558, & mort en 1628, a gravé au burin nombre de pièces d'après ce dernier, entr'autres ;

Les Emblêmes d'Horace, ceux de l'amour divin & de l'amour profane.

La Vie de S. Thomas d'Aquin.

Divers Sujets d'après *Raphaël*, *le Barroche*, *François Vanni*, &c.

VEIROTTER. *Voyez* WEIROTTER.

VELDE, (Esaïe van den) peintre Hollandois qui vivoit dans le dernier siècle, a gravé à l'eau-forte quantité de petits paysages sur ses propres dessins.

VELDE, (Jean van den) très-habile peintre

de la même famille, né à Leyde en 1612, a excellé à repréſenter des payſages & des bambochades, & a gravé à l'eau-forte & au burin, ſur ſes propres deſſins, diverſes planches dont les eſtampes font un effet ſingulier & piquant; entr'autres,

Quatre Sujets de l'hiſtoire de Tobie. p. ps. en t.

L'Etoile des Rois. p. p. en h.

Le bon Samaritain. p. p. en h.

Un Homme monté ſur un bœuf, & portant un panier au bout d'un bâton. p. p. en t.

Les Quatre Élémens. p. ps. en t.

La Magicienne. p. p. en t. Cette gravure eſt la pièce capitale de ce maître.

Pluſieurs Suites de petits & moyens payſages, gravés à l'eau-forte, d'une manière moins terminée que ſes autres pièces.

Divers jolis p. Portraits, d'après *Franc-Hals*, *Saenredam*, & autres.

VELDE, (Adrien van den) neveu du précédent, naquit à Amſterdam en 1639, fut diſciple de Wynants, & réuſſit à peindre des batailles, des marines, des payſages & des animaux. Il mourut en 1672, à 23 ans. On a de ſa main une vingtaine d'eſtampes que voici :

Une Suite de 3 p. ps. en t. repréſentant des vaches qui paiſſent.

Une autre de dix, avec un Taureau ſur le titre. p. ps. en t.

Une autre de trois, représentant des moutons.

Un retour de Chasse, & un grand Paysage en t.

Un autre Paysage historié plus petit, & beaucoup plus rare que le précédent.

Une Hôtellerie.

VENENTI, (Jules-César) amateur, il vivoit à Bologne dans le dernier siècle & a gravé quelques planches d'après divers maîtres, entr'autres,

La Vierge à la Rose. p. en h. d'après *le Parmesan*. Dominique Tibaldi, & J. C. Teucher, ont aussi gravé cette même composition.

Un Paysage, où la Sainte Famille est représentée se reposant. g. p. en t. d'après *Annibal Carrache*.

VENIUS. (Gilbertus) *Voyez* VEEN.

VENTURINI, (Jean-François) qui travailloit à Rome dans les premières années de ce siècle, a gravé,

Quelques petits Morceaux d'après *Polydore de Caravage*, sur les dessins qu'en avoit préparés le Galestruzzi.

Les Fontaines de Frescati, &c. qui font suite à celles de Rome qu'avoit gravées Falda.

VERBEECK (Philippe) né en Hollande en 1582, a gravé d'une manière grignotée & approchant de celle de Rembrandt,

Esaü vendant son droit d'aînesse. p. p. en h. attribuée à Rembrandt mal-à-propos.

Un Roi assis sur son trône, & ayant à ses pieds un homme à genoux. p. p. en h.

Un Berger assis au pied d'un arbre, &c. p. p. en t.

VERBRUGGEN. C'est ainsi que plusieurs Flamands nomment Jean van der Bruggen. *Voyez* l'article de ce dernier.

VERCRUYS, (Théodore) né en Flandres, vers l'an 1697, grava à Florence plusieurs planches pour le recueil du cabinet du grand Duc; & étant à Rome, il a gravé,

S. François à genoux. m. p. en h. d'après *Carle Maratte*.

VERELST, (E.) graveur Palatin. On connoît de lui une pièce d'après *Terburg*, représentant un enfant assis, tuant les puces de son chien. m. p. en h.

VERKOLIE, (Jean) naquit à Amsterdam en 1650, fut disciple de Jean Lievens, & réussit dans la peinture en petit, ainsi que dans la gravure en manière noire. Il mourut à Delft en 1693. L'on a de sa main,

Vénus & Adonis. m. p. en h. de sa composition, & dont le pendant est Céphale & Procris, gravé par Broedelet d'après Gerard Hoet.

Diane & Calisto. m. p. en h. d'après *G. Nestcher*, dont le pendant est un berger dans un paysage, gra-

vé par G. Valck, d'après un des Fils de Netscher, nommé Constantin.

† Divers autres Sujets & Portraits, d'après d'autres maîtres.

VERKOLIE, (Nicolas) fils & disciple du précédent, naquit à Delft en 1673, peignit aussi, & surpassa son père dans la gravure en manière noire. Il est mort à Amsterdam en 1745. Parmi les estampes que l'on a de sa main, l'on distingue,

Diane & Endymion. m. p. en h. d'après *Netscher*.

Bacchus & Ariadne, pendant de la précédente, d'après le même.

Une Sainte Famille. m. p. en h. d'après *Adrien van der Werff*.

Un Repas dans un Jardin. m. p. en t. d'après *J. B. Wænix*, ou *Wæninx*, & sur le devant de laquelle est un enfant qui pisse. C'est une des estampes capitales de Verkolie.

Le Peintre dessinant d'après son modèle. p. p en h. d'après *Arnould Houbraken*.

Le Portrait de Moëlards, vu à travers une fenêtre, sur laquelle est un portefeuille d'estampes. p. ps. en h. d'après le même.

Celui de Jean Pieter Zomer, amateur, avec une estampe à la main. p. p. en h. d'après *A. Boonen*. Il se trouve quelquefois, mais très-rarement, avant cette estampe.

— de Bernard Picart. m. p. en h. d'après *Natrier*.

Celui de Martin van Boëkelen & plusieurs autres, tant de sa composition, que d'après d'autres maîtres.

Nombre d'autres jolis Morceaux, d'après *Gerard Dow*, *Schalken*, *Linschoten*, *Wouvermans*, &c.

VERMEULEN, (Corneille) habile graveur né à Anvers, où il faisoit son séjour ordinaire sur la fin du dernier siècle, a gravé, entr'autres pièces,

Erigone. m. p. en t. d'après *le Guide*, pour le recueil de Crozat.

La Reine Marie de Médicis se sauvant de la ville de Blois. m. p. en h. d'après *Rubens*, pour le recueil de la galerie du Luxembourg.

Le Portrait de Marie de Tassis. m. p. en h. d'après *Van Dyck*.

Celui de Van der Borcht. m. p. en h. d'après le même.

Mezetin en pied. m. p. en h. d'après *de Troy* fils, faisant pendant avec le Crispin que Gerard Édelinck a gravé d'après Netscher.

Le Portrait de Marie Louise d'Orléans, Duchesse de Montpensier, buste dans un g. oval en h. d'après *Rigaud*.

Celui du Maréchal de Luxembourg. m. p. en h. d'après le même.

— de Magalotti, dans une bordure ovale, ornée d'un rideau. m. p. en h. d'après *Largilliere*.

Divers autres Sujets & portraits d'après *le Dominiquin*, *Van der Werff*, *Vivien*. &c.

VERNET, (Joseph) célèbre peintre de marine & paysage, né à Avignon en 1712, fut élève de Manglard, reçu de l'académie royale, en 1753. Il a gravé à l'eau-forte quelques petits paysages de sa composition.

VERSCHURING, (Henri) né à Gorum en 1627, fut disciple de Dirck Govertz & de Jean Both, & réussit à représenter des batailles, des manèges & autres sujets semblables. Il mourut en 1690, âgé de 63 ans. On a diverses estampes qu'il a gravées à l'eau-forte sur ses propres desseins.

VERSCHYPPEN, (Pierre) est le nom de Vanschuppen, mal ortographié, qui se trouve sur une représentation de Sainte Thérèse à genoux. p. p. en h. d'après *Rubens*.

VERTUE, (George) a gravé à Londres,

Nombre de Portraits d'après *Kneller*, & autres maîtres.

On a de lui une grande estampe d'après un tableau de Holbein, qui est dans la salle d'un hôpital, à Londres, & qui représente le Roi Edouard VIII accordant des privilèges à cet hôpital.

VIA, (Alexandre della) mauvais graveur Vénitien, de ce siècle, de qui l'on a,

La Sainte Vierge accompagnée de S. Sébastien & de plusieurs autres Saints, d'après *Paul Véronèse*.

Plusieurs Portraits, &c.

VIANEN, (Alphonse) né à Rimini, en 1680, a gravé à Amsterdam, en 1701, une suite des fables de Phèdre.

Les Figures qui ornent l'histoire des grands chemins de Rome, mise au jour en 1728.

VIANEN, (J. Van) a gravé à Amsterdam plusieurs vues de cette capitale de la Hollande.

VICENTINI, (Antoine) peintre & architecte, né à Venise en 1680, fut disciple d'Antoine Pelegrini, & a gravé plusieurs vues de Venise, tant sur ses propres dessins, que sur ceux d'*Antoine Canal*, &c. &c.

VICHEM, (Sebastien) né en Suisse vers 1540, étoit fils de Christophe; il a surpassé son père dans son art de gravure en bois. On connoît de lui plusieurs portraits estimés, faisant partie de la suite des hommes illustres dessinés par Tobie Stimer; on les trouve dans un livre Italien, imprimé à Basle en 1591; c'est un des plus précieux monumens de la gravure en bois. Cet artiste laissa un fils dont nous allons faire mention.

VICHEM, (Charles-Simon) né dans les Pays-Bas, en 1584, vécut plus de 100 ans. Jamais artiste n'a manié le burin avec autant de liberté; on croit qu'il a gravé plus de 6000 planches, nombre extraordinaire pour un seul homme; il y en a d'après *Goltzius*, *Matham*, & beaucoup sur ses propres dessins.

VICTORIA, (Vincent) peintre & graveur né à Valence en Espagne, en 1667 ; Il fut à Rome disciple de C. Maratte. Il a publié une histoire sur la peinture.

Entre plusieurs estampes qu'il a gravées. On remarque la Vierge sur des nuages, & S. Jean Baptiste à ses pieds. m. p. en h. d'après *Raphaël*.

Son Portrait est dans la collection des grands peintres, dans la galerie de Florence.

VICUS, *ou* **VICO**, *ou* **VIGHI**, (Æneas) fameux graveur, né a Parme en 1570, il a gravé un grand nombre de planches, entr'autres,

Le passage de l'Elbe par l'armée de Charles-Quint. g. p. en h. sur son propre dessin.

Une académie de dessin d'après Bandinelli. g. p. en t. où l'on voit deux têtes de mort, & un chien sur le devant de l'estampe.

Un Christ au tombeau, où la couronne d'épine se voit sur la droite auprès de la marque du graveur. m. p. en h. d'après *Raphaël*.

Le Combat des Centaures & des Lapithes. g. p. en t. d'après *le Rosso*.

Une Léda. g. p. en t. d'après *Michel-Ange*.

L'Annonciation de la Vierge. m. p. en t. d'après *le Titien*.

La Conversion de S. Paul. g. p. en t. d'après *F. Salviati*.

Une Suite de Vases d'après *Polidore de Caravage*, p. ps. en h.

Divers Portraits, dont celui de Charles-Quint, du Duc de Ferrare, de Jean & de Côme de Médicis, &c. &c.

Nombre d'autres Pièces d'après divers maîtres. Mais ce qui lui a fait un plus grand nom, ce sont les livres de médailles qu'il a publiés, & qu'il a accompagnés de planches gravées par lui.

VIDAL, (Geraud) né à Toulouse en 1742, a gravé à Paris diverses bonnes estampes d'après *Fragonard*, *Monet* & autres maîtres François.

VIEL, (Pierre) né à Paris en 1755, élève de Prévôt, a gravé d'après *Rottenhamer*,

Le Jugement de Pâris, pour la suite du cabinet de le Brun, &c.

Diane au bain, d'après *Mettay*. g. p. en h.

La Paix ramenant l'abondance, d'après *Madame le Brun*. m. p. en t.

VIEN, (Marie-Joseph) né à Montpellier en 1710, élève de Natoire, professeur de l'académie royale, & ancien directeur de celle établie à Rome par le Roi, Chevalier de Saint-Michel, & nommé premier peintre du Roi en 1789, a gravé à l'eau-forte,

Une Suite de 30 p. ps. en h. représentant les divers habillemens de la mascarade Turque, faite à Rome en 1748 par les pensionnaires de l'académie royale de France.

Le Char qui traînoit cette même mascarade. m. p. en t.

Loth & ses filles. m. p.[e] en t. d'après *J. F. de Troy*.

Une Suite de cinq sujets de Bacchanales en t.

VIEN. (Madame) *Voyez* REBOUL.

VIENNOT, (Nicolas) né à Paris vers l'an 1657, a gravé dans le dernier siècle,

Les Copies en petit, mais fort exactes des portraits de Philippe IV, & d'Elisabeth de Bourbon, épouse de ce Prince, que Paul Pontius avoit gravés d'après *Rubens*.

Quelques Pièces d'après *Jean Both* & autres maîtres.

VIEUVILLE, (le Chevalier de la) a composé & gravé une suite d'aventures de chats, qu'il a dédiée à Madame, &c. &c.

VIGNET, (Thomas-François) né à Paris en 1754, élève de Ingouf, a gravé diverses vignettes d'après *Marilier*, &c. &c.

VIGNON, (Claude) peintre François, naquit à Tours en 1590, & suivit d'abord la manière de Michel-Ange de Caravage; mais par la suite il s'en fit une autre plus expéditive, qui contribua moins à sa gloire. Il mourut en 1670, dans un âge fort avancé. Il a gravé diverses planches sur ses propres desseins, entr'autres,

Une Suite de 13 petits sujets en h. tirés de la vie de J. C.

Saint Jean dans le défert. p. p. en h.

S. Philippe baptifant l'eunuque de Candace. p. p. en hauteur.

VILLAIN. *Voyez* LE VILLAIN.

VILLAMENE, (François) deffinateur & graveur, naquit à Affife, en Italie, fous le Pontificat de Sixte V, & alla à Rome, où il s'appliqua à deffiner les ftatues, les bas-reliefs & les meilleurs tableaux de cette ville, ainfi qu'un grand nombre de fujets de fon invention. Il mourut âgé d'environ 60 ans. On trouve dans fes eftampes une très-belle coupe de burin : mais on defireroit que les contours de fes figures fuffent un peu moins maniérés. Ses principales eftampes font,

Saint François en prières, & incliné fur un crucifix. m. p. en h. de fa compofition.

Un g. Sujet en t. *id.* & dans lequel on remarque un payfan qui, les poings fermés, fait face à une troupe de gens qui l'attaquent dans le deffein de l'infulter. g. p. en t. Cette eftampe eft connue fous le nom des *Gourmeurs*.

Une autre m. p. en t. repréfentant Jean Alto, *dit* l'antiquaire, debout, dans une des places de la ville de Rome. Ce morceau fait ordinairement pendant avec le précédent.

Une Suite de fix figures grotefques, dont un men-

diant avec deux enfans qui l'accompagnent p. ps. en h. *idem.*

Une Suite de cinq Saints pénitens. p. ps. en h. dont trois sont de sa composition, & les deux autres d'après *Ferrau Fenzoni.*

Moyse montrant au peuple le serpent d'airain. m. p. en h. d'après le même.

Une Vierge tenant l'Enfant-Jesus, qu'adore S. François. g. p. en h. d'après le même.

S. Bruno exerçant avec ses compagnons la pénitence dans le désert. g. p. en t. d'après *Jean Lanfranc.*

Une Descente de Croix. g. p. en h. & cintrée, d'après *le Barroche.*

La Présentation au temple. m. p. en t. d'après *Paul Véronese.*

L'Annonciation de la Vierge. g. p. en h. d'après *Mario Arconio.*

Divers autres Sujets d'après *le Mutien, Camille* & *Jules-Cesar Procaccini, Josepin, François Vanni, Ventura Salembeni., Lanfranc,* &c.

VILLENEUVE, () jeune graveur dont on connoît,

L'enlèvement de Déjanire.

Celui d'Orythie.

Le Tambourin, la Cimballe, &c.

VILSTEREN, (van) graveur Hollandois. On a de lui quelques estampes en manière noire, entr'autres,

DES GRAVEURS.

Le Portrait du Bourguemeſtre Bikker.

VINCENT, (Hubert) a gravé au burin à Rome, ſur la fin du dernier ſiècle,

La Nuit du Corrège, portant la date de 1691, & aſſez mal exécutée.

VINCENT, () graveur. On a de lui quelques pièces en manière noire.

VINSAC, (Claude-Dominique) né à Toulouſe en 1749, vint à Paris, fort jeune. Il travailla longtems chez Auguſte, orfèvre du Roi, artiſte habile; depuis quelques années il s'eſt mis à graver dans la manière pointillée Angloiſe, divers petits portraits, ainſi que pluſieurs ſuites de vaſes & autres pièces pour l'orfévrerie, de ſa compoſition, exécutées avec ſoin & goût.

VISPRÉ, () peintre François, a gravé à Paris, ſur ſes propres deſſins, pluſieurs petits portraits de la famille Royale, dont celui de Louis XV, &c. Il paſſa à Londres, où il mourut il y a quelques années. Il y a gravé le portrait du Chevalier Déon. m. p. en hauteur.

VISSCHER, ou DE VISSCHER, (Corneille) très-habile graveur Hollandois, né dans le commencement du dernier ſiècle, fut diſciple de Pierre Soutman, & grava un grand nombre de planches, dans la plûpart deſquelles il a ſçu allier le burin le plus pur & le plus ſçavant, à ce que la pointe peut

Tom. II. Q

produire de plus spirituel & de plus pittoresque. De ce mélange admirable, & de l'effet qui en résulte, on ose conclure que cet habile homme est peut-être le plus parfait modèle qu'un jeune graveur puisse se proposer pour se perfectionner dans son art. Nous ne citerons ici que quelques-unes des principales estampes de ce fameux artiste; & nous observerons l'ordre dans lequel elles se trouvent rangées dans le catalogue de son œuvre.

L'Ange ordonnant à Abraham de quitter son pays, & l'apparition de Dieu à ce patriarche, lorsqu'il arriva de Sichem. m. ps. en t. faisant pendant, d'après *le Bassan*, & du cabinet de Reynts.

Susanne surprise au bain par les vieillards, m. p. en t. d'après *le Guide*, du même cabinet.

La Fricasseuse, ou la Faiseuse de baignets. m. p. en h. de sa composition, dont les premières épreuves sont avant l'adresse de Clément de Jonghe; les secondes avec cette adresse; les troisièmes avec celles de Jean Visscher; & les quatrièmes ont été retouchées en France par Basan, & l'on y a ôté cette adresse; de sorte que si l'on n'y fait attention, on pourroit les prendre pour les premières.

Le Joueur de vielle, autrement dit, le vielleur. m. p. en h. d'après *Adrien van Ostade*; elle est très-difficile à trouver belle épreuve.

Le Vendeur de mort-aux-rats. m. p. en h. de sa composition, dont les premières épreuves sont avant le nom de Clément de Jonghe, & sans le titre.

La Bohêmienne. m. p. en h. dont les premières épreuves font avec le nom de ce maître, dans la marge de la planche; aux fecondes on l'a regravé plus haut, pour y mettre le titre.

Le Convoi attaqué. g. p. en t. d'après *Pierre van Laer*.

Le Coche volé, ou le coup de piftolet. m. p. en t. *idem*.

Le Four, pendant de la précédente. *id*.

Diverfes autres Pièces d'après le même.

Un Bufte de femme, laquelle tient fa main fur fa poitrine; elle eft coëffée en cheveux, dont une treffe flotte fur fon fein. m. p. en h. dont l'invention eft attribuée au *Parmefan*.

Achille reconnu par Uliffe en la cour de Lycomede. g. p. en h. d'après *Rubens*.

Une p. Pièce en t. de fa compofition, & où fe voient un jeune garçon qui tient une chandelle, & une petite fille qui tient une ratière dans laquelle eft un rat. On la nomme la fouricière.

Un Chat accroupi fur une ferviette. très-p. p. en t. *id*. Il a encore gravé un autre chat un peu plus en grand, mais ce dernier n'eft point rare; au lieu que celui que nous annonçons l'eft extrêmement.

Le Portrait d'André Deonyfzoon Winius, connu fous le nom de *l'homme aux piftolets*, parce que l'on voit dans le fond diverfes armures, entre lefquelles font deux carabines que l'on aura prifes pour des piftolets. m. p. en h. du deffin de *Wiffcher*. C'eft le

portrait le plus rare & le plus cher de ce maître.

Celui de Gellius de Bouma, ministre de Zutphen. m. p. en h. *id.*

— de Guillaume de Ryck, oculiste d'Amsterdam. m. p. en h. *id.* Ce portrait, celui de Scriverius, ainsi que le précédent, sont connus sous le nom des *grandes Barbes*. Celui dont il est question a souffert beaucoup de changements : tout ce que nous pouvons dire ici, est qu'aux premières épreuves la barbe d'au-dessous du nez couvre entièrement la lèvre supérieure, & qu'aux secondes, l'on a éclairci le haut de l'oreille du côté droit, de sorte qu'il ne s'y trouve plus qu'une taille légère.

— de Corneille Vosberg, pasteur de Spaerwouw. p. p. en h. *id.*

— de Guillaume van den Zande, licencié en théologie. p. p. en h. dans une bordure ovale, d'après *Soutman.*

— de Coppenol, appellé communément l'écrivain. p. p. en h. du dessin de *Visscher.*

— d'une Vieille coëffée d'un bonnet garni de fourure, que l'on dit être la mère de Visscher. très-p. p. en h. du dessin de ce Maître. Cette même vieille se trouve encore gravée par le même, mais elle est différemment coëffée, & moins recherchée.

— de Constantin Huygens, Seigneur de Zuylichem, & père du célèbre Mathématicien de ce nom. p. p. en h. *id.* On a donné fort mal-à-propos le nom

de *Conftanter* à ce portrait : ce mot n'eſt que la deviſe de Huygens.

Deux autres Portraits qui ont été obmis dans le catalogue de ce maître, & dont l'un repréſente François Guillaume, Évêque d'Oſnabruck, de Ratisbonne & de Minden, en camail, ayant un bonnet quarré ſur la tête, dans un petit oval en h. au bas duquel ſont quatre vers Latins commençant par ces mots ; *Heus pictor cunctos*, &c. Quoique ce morceau ne porte point de nom de l'artiſte, ſa gravure eſt trop reconnoiſſable pour que l'on doute un inſtant qu'elle ſoit de C. Viſſcher.

L'autre repréſente Louis Catz, licencié en Théologie, tenant un livre à la main dans un grand oval en h. au bas duquel on lit ſept vers Latins, dont voici les deux premiers :

Quem niſus es docta manu
Cœloque Soutman ſculpere, &c.

Ce qui ſembleroit ſignifier que le graveur de ce portrait ſeroit Soutman ; l'on ignore la raiſon de cette ſuppoſition ; mais l'on n'eſt pas moins en droit d'affirmer que ce morceau eſt abſolument de la gravure de Viſſcher. Il ſe trouvoit, ainſi que le précédent, dans l'œuvre de M. Mariette.

Diverſes autres Pièces d'après *le Tintoret*, *Paul Véroneſe*, *Berghem*, *Brouwer*, &c.

VISSCHER, ou DE VISSCHER, (Jean) frère du précédent, & habile peintre & graveur. On

a de lui un grand nombre d'estampes, entr'autres,

Le Portrait d'Abraham van der Hust, Vice-Amiral de Hollande. g. p. en h.

Celui d'un homme coëffé en cheveux. très-p. p. en h. d'après *C. Visscher.*

— d'un Nègre qui tient un arc d'une main, & une flèche de l'autre. m. p. en h. d'après le même

— de Pierre Proël, Ministre à Amsterdam. p. p. en h. d'après *Jean van Noort.*

Deux Danses de Paysans. m. p. en t. d'après *Ad. van Ostade.*

Le Tâtonneur. m. p. en h. d'après le même, & ainsi nommé parce que l'on y remarque un vieux ivrogne qui met la main dans le sein d'une femme.

Deux autres m. ps. en h. & faisant pendant : l'une représente une femme qui file, & son mari qui dévide; l'autre, des joueurs & des buveurs à la porte d'un cabaret.

Le Bal. g. p. en h. d'après *Berghem.*

Plusieurs jolies Suites de paysages, ornés de figures & d'animaux, d'après le même.

Une Suite de huit Estampes représentant des figures & des animaux, d'après *Karel du Jardin.*

Quelques autres Pièces d'après *Wouvermans* & autres maîtres.

VISSCHER, *ou* DE VISSCHER, (Claas ou Nicolas) graveur & marchand d'estampes de la même famille que les précédents, & duquel on a divers

petits paysages de sa composition, & d'après d'autres maîtres.

VISSCHER, ou DE VISSCHER, (Lambert) graveur Hollandois, qui, étant à Rome, a gravé au burin,

Un des Tableaux de Pietre de Cortonne dans le Palais Pitti, à Florence, représentant Antiochus épris d'amour pour Stratonice, sa belle-mère; & le plafond où est exprimée la Vertu qui arrache un jeune homme des bras de la Volupté.

Il a pareillement gravé plusieurs portraits, entre autres, celui de Marie-Thérèse d'Autriche, Reine de France. m. p. en h. d'après *Vanloo*.

VISSCHER, (Louis) a gravé le portrait de Ridder, Vice-Amiral de Hollande. m. p. en h.

VISSENTINI. (Antoine) *Voyez* VICENTINI.

VITALBA, (Jean) graveur Italien, demeurant à Londres. On a de lui plusieurs eaux-fortes, entr'autres,

Cupidon & deux Satyres. m. p. en t. d'après *Louis Carrache*.

Diverses autres Estampes de la suite de celles que l'on a gravées en Angleterre, d'après les desseins *du Guerchin* & d'autres maîtres.

VIVARÈS, (François) graveur né à Lodève, près de Montpellier. Il a gravé à Londres, où il est mort en 1782;

Nombre de beaux Payfages d'après *le Gafpre*, *Claude le Lorrain*, *L. Lambert*, *Patel*, &c.

VIVARÈS, (.) fils du précédent, a gravé quelques petits payfages fur fes propres deffins, &c.

VLIEGER, (Simon de) peintre Hollandois né à Delft, en 1642, il réuffiffoit à repréfenter le payfage & les marines; il a gravé fur fes propres deffins, dans la manière de Rembrandt.

Divers Sujets champêtres, ornés de figures & d'animaux.

VLIET, (Jean-George van) Hollandois, a gravé dans le dernier fiècle, diverfes planches dans le goût de Rembrandt, entr'autres,

Un Philofophe lifant dans un grand livre, à la lumière d'une chandelle, qui, pofée derrière un grand globe, fait que celui-ci eft tout-à-fait dans l'ombre. m. p. en h. de fa compofition.

Un Concert de quatre figures. m. p. en t. *id.*

Les Arts & Métiers, en 18 p. ps. en h. *id.*

Plufieurs Suites de p. ps. en h. repréfentant des gueux, & diverfes autres figures. *id.*

Loth & fes filles. m. p. en h. d'après *Rembrandt*.

Le Baptême de l'Eunuque de Candace. g. p. en h. *idem*.

Saint Jérôme en oraifon dans une caverne. m. p. en h. *id*. Cette pièce eft d'un effet admirable, & le morceau capital de ce maître.

Une Vieille tenant sur ses genoux un livre ouvert. m. p. en h. *id.*

VOERIOT, (Pierre) orfèvre & graveur Lorrain, qui vivoit vers le milieu du quinzième siècle, a gravé plusieurs planches passables pour ce temps-là ; entr'autres,

Le Sacrifice d'Abraham, Moyse sauvé des eaux. m. ps. en t. lesquelles portent son monograme.

Celles d'un livre imprimé à Lyon, en 1656, sous ce titre : *Pinax Iconicus antiquorum, ac variorum in sepulturis rituum.*

VOERST, (Robert van der) habile graveur Hollandois, né en 1610 ; il passa à Londres vers l'an 1640, & y a gravé entr'autres choses,

Son Portrait, sur le dessin de *Van Dyck,* lequel fait partie de la suite de cent portraits, où il s'en trouve encore quelques-autres de sa main, tels que ceux de Philippe, Comte de Pembroke, de Simon Vouet, &c.

Ceux de Charles I, Roi d'Angleterre, de son épouse, l'un & l'autre sur une même planche. *id.* P. de Jode le jeune les a regravés ensuite sur deux planches différentes.

Il mourut à Londres en 1669.

VOET, (Alexandre) *dit* le jeune, né à Anvers en 1613, a gravé avec succès,

Judith mettant la tête d'Holopherne dans un sac que tient sa servante. p. p. en h. d'après *Rubens,* &

dont les premières épreuves font avant l'adresse de C. Galle

Le Martyre de S. André. g. p. en h. d'après le même.

Un Satyre tenant une corbeille de fruits, accompagnée d'une Bacchante. m. p. en t. *id.*

Sénèque debout dans le bain, conversant avec ses amis avant que d'expirer. p. p. en h. sur un dessin du même, d'après *l'Antique*, & dont les premières épreuves sont avant l'adresse de Corn. Galle.

La Folie tenant un chat. m. p. en h. d'après *Jacques Jordaens*.

Un Portement de Croix, en trois feuilles en t. d'après *Van Dyck*.

Des Joueurs aux Cartes. m. p. en h. d'après *Corneille de Vos*.

VOGEL, (Bernard) né à Ausbourg, mort en 1737, a gravé à Ratisbonne, à la manière noire, le portrait du médecin George Agricola.

L'Empereur Charles VI, d'après *Heiss*, &c.

VOISARD, (Étienne-Claude) né à Paris en 1746, élève de Baron; il a gravé d'après *Benard*,

Les Mangeurs d'huitres. p. p. en t.

Le Combat de la Hogue, copié d'après la grande estampe faite à Londres, par Woollet.

L'Allaitement maternel, d'après *Morel*. m. p. en t.

VOLPATO, (Jean) actuellement vivant à Rome, a gravé avec beaucoup de succès, 8 grands

sujets d'après *Raphaël*, peints dans les loges du Vatican, représentant l'école d'Athènes, l'incendie Borghèse, la dispute du Saint Sacrement, &c.

Divers autres Sujets d'après le même, &c. &c.

VORST. (Van der) *Voyez* VOERST.

VORSTERMAN, (Lucas) très-habile graveur, né à Anvers en 1578, qui florissoit du tems de Rubens, dans les estampes duquel on trouve une manière expressive, beaucoup d'intelligence, & un art admirable de rendre les étoffes, ainsi que les différentes masses de couleurs qui se trouvoient dans les tableaux qu'il copioit. Les principaux morceaux que l'on a de sa main, sont,

J. C. au tombeau. p. p. en h. d'après *Raphaël*.

Saint George. p. p. en h. d'après le même.

J. C. au Jardin des Olives. m. p. en h. d'après *Annibal Carrache*.

Loth & ses filles. m. p. en t. d'après *Horace Gentilesci*.

La Chûte des Anges rebelles. g. p. en h. d'après *Rubens*.

Loth sortant de Sodôme. m. p. en t. d'après le même.

Suzanne surprise par les vieillards. m. p. en h. *id*.

La Nativité du Sauveur. g. p. en h. *id*

Le même Sujet traité différemment. m. p. en t. *id*.

Une Adoration des Rois. g. p. en t. & en deux feuilles. *id*.

Le même Sujet traité différemment. g. p. en h. *id.*

Le Denier de César. m. p. en t. *idem.*

La Descente de Croix. g. p. en h. *id.* dont les premières épreuves sont avant l'adresse de Corn. van Merlen.

L'Apparition de l'Ange aux Saintes femmes qui étoient allées au tombeau du Sauveur. m. p. en t. *id.*

La Vierge & l'Enfant-Jesus, & Saint Jean qui joue avec un agneau. p. p. en oval. *id.*

Une Sainte Famille, où l'Enfant-Jesus caresse sa sainte mère. p. p. en h. *id.*

Saint François recevant les Stigmates. m. p. en h. *idem.*

Le Martyre de S. Laurent. m. p. en h. *id.*

Huit différens Portraits. *id.* dont celui du Comte de Buquoi. g. p. en h. dans une bordure ornée de divers attributs, & dont les premières épreuves sont avant l'œil de la providence, que l'on a ajouté dans le haut.

Le Portrait de Gerard Seghers. p. p. en h. d'après ce peintre même.

Jesus-Christ attaché à une colonne. m. p. en h. *id.* faisant pendant avec le S. Sébastien que Pontius a gravé d'après le même maître.

Un Concert de 5 personnes, parmi lesquelles une jeune fille joue de la guittare. m. p. en t. d'après *A. de Coster*, faisant pendant avec un autre concert que S. à Bolswert a gravé d'après Théodore Rombout.

Nombre d'excellens Portraits, d'après *Van Dyck* &

autres, dont celui de Roockox, magistrat d'Anvers, représenté en demie-figure, & assis dans son cabinet, m. p. en h.

VORSTERMAN, (Lucas) *dit* le jeune, fils & élève du précédent, mais beaucoup inférieur à ce dernier, a gravé,

Une Divinité. m. p. en t. d'après *Rubens*.

Le Morceau du milieu du plafond de White-Hall, d'après le même.

La Fable du Satyre & du passant qui souffle le froid & le chaud. m. p. en quarré, d'après *Jacques Jordaens*, & la même composition qui a été gravée par Jacques Neeffs.

La plus grande partie des Planches qui entrent dans le livre de l'art de monter à cheval, du Marquis de Neucastel.

Divers Sujets dans le cabinet de Teniers, d'après différents maîtres Italiens.

Une partie de la Collection de dessins de Nicolas Lanier, amateur qui a gravé lui-même, & dont nous avons fait un article.

VOUILLEMONT, (Sébastien) graveur au burin du dernier siècle, natif de Bar-sur-Aube, en 1623, apprit les éléments du dessin de Daniel Rabel, & a gravé plusieurs planches, dont voici les principales :

Le Massacre des Innocents, de deux compositions

différentes. m. ps. en h. d'après *Raphaël*, qui ont paru à Rome en 1641.

Les Pélerins d'Emaüs. m. p. en h. *id.*

Le Parnasse. g. p. en t. *id.*

La Vierge & l'Enfant-Jesus couché sur des oreillers. p. p. en h. d'après *le Parmesan*.

Divers autres Morceaux, tant de sa composition, que d'après *Romanelli*, *le Guide*, *l'Albane*, *Daniel Rabel*, &c.

VOYEZ, (Nicolas-Joseph) graveur né à Abbeville en 1742, élève de Beauvarlet. On a de lui,

La Servante congédiée. m. p. en h. d'après *Greuze*.

Le Ramoneur, pendant de la précédente, d'après le même.

Le Vieillard en réflexion. m. p. en t. d'après *G. Dow*.

Six Têtes d'expressions différentes, d'après *le Brun*.

Le Portrait du Prince Henry, Roi de Prusse regnant.

Il a un frère né en 1746, nommé François, qui a aussi gravé quelques morceaux, dont,

La Fille grondée, d'après *Greuze*. m. p. en t. &c.

VUIBERT, (Remi) peintre François, du dernier siècle, a gravé,

La Guérison d'un possédé. m. p. en quarré, de sa composition, & portant la date de 1639.

Une Descente de Croix. m. p. en t. d'après *le Poussin*. La même a été gravée par Étienne Gantrel.

Diverses autres Pièces d'après *le Guide*, *le Dominiquin*, &c.

UYTENBROECK, (Moyse) peintre nommé communément le petit Moyse, a gravé dans le dernier siècle,

Plusieurs jolis petits Sujets de la Fable; des paysages, des animaux, &c. de sa composition, dans le style de Corneille Poëlembourg, & très-estimés.

W.

WAEL, (Jean-Baptiste) né à Anvers en 1558, peintre assez médiocre, qui a gravé quelques sujets d'après ses fils, dont cy-après il est fait mention.

WAEL, (Corneille de) habile peintre de batailles & d'animaux, naquit à Anvers en 1594, fut élève de son père, Jean Waël, & alla ensuite en Italie pour se perfectionner. Il a gravé à l'eau-forte divers petits sujets de sa composition, entr'autres,

La Vie de l'Enfant-Prodigue, en 8 p. ps. en t.

Un Tripot, où des Paysans se battent. p. p. en travers.

Divers autres Sujets formant différentes suites.

WAEL, (Jean-Baptiste) de la même famille que le précédent, a gravé divers sujets d'après ce dernier.

WAGNER, (Joseph) graveur Allemand, né

en 1705, à Thalendorf fur le lac de Constance, qui a travaillé long-temps à Paris, avant d'aller à Venise où il est établi, & où il fait le commerce d'estampes, a gravé,

Une Sainte Famille élevée sur un piédestal, au pied duquel sont plusieurs Saints. g. p. en h. d'après *Paul Véronese.*

L'Entrevue de Jacob & de Rachel. m. p. en t. d'après *Luca Jordano*, dans le volume de la galerie royale de Dresde.

Rébecca recevant les présens d'Eliéser. m. p. en t. d'après le même *ib.*

La Mort d'Abel. m. p. en h. d'après *Benoît Luti.*

La Madeleine chez le Pharisien. m. p. en h. d'après le même, faisant pendant avec la précédente.

La Vierge & l'Enfant-Jesus. m. p. en h. d'après *Solimène.* Cette même composition se trouve aussi gravée par Ph. And Kilian, dans le recueil de la galerie de Dresde.

Douze Paysages d'après *Zuccarelli.*

L'Assomption de la Vierge. m. p. en h. d'après le tableau que *Piazetta* a peint dans l'église Teutonique, à Francfort.

S. Jean dans le désert. m. p. en h. d'après *Carle Vanloo*, & le même que Marie Anne Rousselet a gravé.

Divers autres Morceaux d'après *Antoine Balestra*, *Sébastien Ricci*, &c.

WALCH,

WALCH, (Sebaſtien) a gravé en 1766, les portraits des Conſuls de la république de Zurich, depuis 1736 juſqu'en 1742, d'après *Fueſli*.

WALKER, (Guillaume) graveur Anglois, né à Salisbury, en 1725. On a de lui pluſieurs eſtampes, entr'autres,

Balthaſar Gerbier & ſa famille. m. p. en t. d'après *Van Dyck*.

L'Entretien Flamand. g. p. en t. d'après *Van Harp*, & faiſant pendant avec la colation Flamande qu'Iſaac Taylor a gravée d'après le même maître.

Diane & Califto. g. p. en t. d'après *François le Moine*.

WALKER, (Antoine) graveur Anglois, neveu du précédent. On a de lui,

Marcus Curius Dentatus refuſant les préſens des Samnites. g. p. en t. d'après *P. de Cortone*.

L'Ange diſparoiſſant à la vue de Tobie & de ſa famille. m. p. en h. d'après *Rembrandt*.

La Juriſprudence & la Médecine. m. p. en h. faiſant pendant, d'après *Adrien van Oſtade*.

WALKER, (J.) a gravé à Londres, en 1777,

Clara, d'après *W. Peters*. p. p. de forme ovale.

Diverſes autres Pièces dans le même genre, à la manière pointillée.

Une Scène dans Cymbeline, comédie Angloiſe, d'après *Penny*. g. p. en t.

Tome II. R

WALKERT, (William Van) né à Sommerset, en 1572, a composé & gravé plusieurs planches, entr'autres,

La Mort présentant la main à un vieillard qui est à table auprès d'une vieille femme. Cette pièce porte la date de 1612.

WALRAVEN, (Isaac) peintre & amateur, né à Amsterdam en 1720, & mort dans la même ville en 1765. Il a gravé à l'eau-forte plusieurs petites pièces de sa composition.

WANDELAAR, (Jerôme) graveur Hollandois, né à Harlem en 1729. On a de sa main divers sujets, portraits & vignettes, ainsi que les 34 planches anatomiques d'Albinus, qui sont très-rares & fort estimées.

WANGNER, (Jacob) graveur Allemand, a gravé un grand feu d'artifice, & une illumination exécutés à Turin en 1742.

WARD, (W.) élève de Raphaël Smith, a gravé à Londres, en 1786, &c. divers sujets & têtes à la manière pointillée, d'après ses dessins, & divers maîtres Anglois.

WASTS, () graveur Anglois, a fait en 1770, plusieurs essais de gravure en manière de crayon,

La Femme de Rubens, en pieds, d'après ce maître.

Tom. 2. Page 259.

Guido del. Wahlet Sc.

WATELET, (Claude-Henri) amateur François, mort à Paris en 1785, âgé de 67 ans, membre de plusieurs académies de peinture de France & d'Italie, a gravé nombre de planches, entr'autres,

Vénus allaitant les Amours. p. p. en h. d'après *Rubens*. Cette même composition avoit déjà été gravée par Corneille Galle ; elle l'a aussi été par Surugue, avec quelques augmentations dans le fond.

Un Corps-de-Garde de singes. p. p. en t. d'après *Teniers*.

Un grand Paysage en t. d'après *Jean Both*.

Deux grandes Ruines en h. d'après *Jean Paul Pannini*.

Nombre de petits Sujets de composition, d'après *Pierre*, *Greuze*, *Boucher* &c.

Divers petits Sujets dans la manière de Rembrandt.

Son Œuvre est composé de plus de 300 morceaux.

WATERLOO, (Antoine) peintre né à Utrecht dans le dernier siècle, a gravé à l'eau-forte, & d'un fort bon goût,

Plus de 120 moyens & petits Paysages de sa composition, recherchés avec justice, de ceux qui adoptent le genre du paysage.

WATSON, (Jacques) graveur Anglois moderne. On a de lui diverses estampes en manière noire, entr'autres,

Une Femme assise, vue de trois quarts, & appuyée sur un coussin. m. p. en h. d'après *Reynolds*.

Une Femme assise, & pleurant la mort d'un oiseau, pendant de la précédente, d'après le même.

Le Portrait de Jeffery Amherst. m. p. en h. *id.*
Celui de la Comtesse de Coventry. m. p. en h. *id.*
Celui de Pesne, architecte. m. p. en h. *id.*
Et quantité d'autres Pièces.

WATSON, (Thomas) a gravé à Londres, en 1780, divers portraits de femmes Angloises, à la manière pointillée, d'après *Gardner*, ainsi que divers sujets, d'après différens maîtres.

WATSON, (Caroline) née à Londres en 1759, y a gravé en 1785, le portrait en petit de Woollett, célèbre graveur Anglois, d'après *Stuart*, &c.

Garrick au pied de la statue de Sackespear, d'après *Pine*. g. p. en h.

WATTEAU, (Antoine) peintre né à Valenciennes, en 1684, & mort dans une maison de campagne auprès de Paris, en 1721, étoit à peu près dans le genre gracieux, ce que Teniers fut dans le genre grotesque. Il étoit élève de Gillot, & a gravé d'une pointe légère & spirituelle, une planche qui représente des soldats de recrue en marche, & une suite de petites figures de modes, de sa composition.

WATTS, (S.) a gravé à Londres une suite de 84 petites vues de maisons de campagne d'Angleterre, qui forment un vol. in-4°. très-intéressant

WAUMANS, (Conrad) assez bon graveur,

né à Anvers, vers l'an 1642, fut élève de Pierre de Bailliu, & a gravé entr'autres morceaux,

Une Descente de Croix. g. p. en h. d'après *Rubens*.

L'Assomption de la Vierge. p. p. en h. *id.*

Divers Sujets de Vierges, d'après *Van Dyck*.

Mars & Vénus. m. p. en h. d'après le même.

Les Portraits d'Antoine de Funiga, de Marie-Claire de Croi, de Frédéric-Henri, Prince d'Orange. *idem.*

WAUTERS, (Jean-Louis) né à Gand en 1731, a gravé plusieurs jolis paysages.

WEIROTTER, (François-Edmond) peintre Allemand, né en 1730, mort à Vienne en Autriche. Il vint à Paris où il séjourna plusieurs années pendant lesquelles il a gravé à l'eau-forte un très-grand nombre de p. paysages d'après nature, ou de son invention, dans lesquels on trouve une pointe fine & légère, & de très-jolies fabriques. Il a fait le voyage d'Italie, est revenu à Paris, & en est reparti en 1767, pour aller à Vienne y fixer son séjour. Il y fut nommé professeur de l'académie de dessin, et y mourut en 1773.

WEIS, (Jean-Marie) peintre né en Alsace en 1720, a gravé à l'eau-forte un des morceaux qui fait partie du vol. des fêtes données à la convalescence de Louis XV, à Strasbourg.

WEISBROD, (Charles) né à Hambourg en 1754, a gravé, à Paris, en 1781, nombre de pièces à l'eau-forte, d'après différens maîtres Flamands & Hollandois, du cabinet Poullain. &c.

WEST, (C.) a gravé à Londres, en 1787, la vue d'un pont de fer construit aux environs de cette ville. g. p. en t.

WESTERHOUT, (Arnould van) graveur né à Harlem en 1669, mort à Rome en 1687, a gravé,

La Descente de Croix. m. p. en h. d'après *Daniël de Volterre*; tableau qui a pareillement été gravé par N. Dorigny.

Une Vierge & l'Enfant-Jesus, & diverses autres pièces d'après *Carle Maratte*.

S. Paul prêchant dans Athênes. m. p. en h. d'après *Jean-Baptiste Lenardi*.

Le Martyre d'une Sainte, & deux autres morceaux d'après *J. N. Nasini*.

Divers Portraits & sujets de sa composition, & d'après différens maîtres Italiens.

WHITE, (George) graveur Anglois, qui florissoit vers l'an 1670, a gravé en manière noire de fort beaux portraits, &c.

WHITE, (C.) a gravé à Londres en 1786, l'enfance & la fidélité. p. p. ovale en t. &c.

WIBERT. *Voyez* VUIBERT.

WIEILH, (R. A. A.) jeune artiste; a gravé divers petits paysages grignotés à l'eau-forte, d'après différens maîtres, dont plusieurs dans le vol. du cabinet de Choiseul, d'autres d'après *J. Miel, Loutherbourg*, &c.

WIERINGEN, (Corneille Claas) peintre Hollandois, né en 1624, a gravé à l'eau-forte divers jolis paysages & marines de sa composition.

WIERIX, *ou* WIERX, (Jean) dessinateur & graveur né à Amsterdam en 1550, a gravé avec propreté, mais d'une manière sèche, un très-grand nombre de planches, parmi lesquelles on compte,

La Rédemption du Genre-humain, petit Sujet allégorique en h. de sa composition.

Quantité d'autres petits Sujets de dévotion.

Nombre de Portraits. *id.* entr'autres, ceux de Philippe II, Roi d'Espagne, d'Henri III, Roi de France, de Catherine de Médicis, de la Comtesse de Verneuil, &c. Ce dernier fait pendant avec celui d'Henri IV, que Goltzius a gravé.

Une Suite de Sujets tirés du nouveau testament, pour le livre des méditations sur les évangiles de Natalis, conjointement avec Antoine & Jérôme Wierix, d'après *Martin de Vos, & Bernardin Passeri.*

Un Christ mort descendu de la croix. p. en t. *id.*

Un autre Christ mort. p. p. en h. d'après *Otto-Vænius.*

Divers autres Morceaux d'après *Albert-Durer*,

Lucas de Leyde, Franc-Floris, Denis Calvaert, & autres maîtres.

WIERIX, (Jérôme & Antoine) ont gravé d'un burin sec & froid.

Plusieurs Pièces de la Suite des évangiles de Natalis, conjointement avec le précédent.

Divers Portraits, &c.

WILLE, (Jean-George) graveur Allemand, né en 1717, à Koenisberg près de Giesen, fixé à Paris, reçu à l'académie royale en 1761. a gravé,

L'instruction paternelle. g. p. en h. d'après *Terburg*.

Le Concert de famille, faisant pendant, d'après *Scalcken*.

La Mère de *Gerard Dow*, & la liseuse. m. ps. en h. faisant pendans, d'après le même peintre.

Divers autres Morceaux. *id.*

La Gazetière Hollandoise. p. p. en h. d'après *Mieris*.

L'Observateur distrait. p. p. en h. d'après le même.

Cléopâtre. m. p. en h. d'après *G. Netscher*.

Les Musiciens ambulans. g. p. en h. d'après *Dievicy*.

Les Offres réciproques. *ibid.* faisant pendant.

Plusieurs Sujets d'après des tableaux de son fils, peintre du Roi, & qui lui-même a gravé à l'eau-forte, pour son amusement, diverses pièces de sa composition.

Le Portrait du Maréchal de Saxe. m. p. en h. d'après *Rigaud*.

Celui de M. de Boullongne. g. p. en h. d'après le même.

— du Comte de S. Florentin. g. p. en h. d'après *Tocqué*.

— du Marquis de Marigni. g. p. en h. d'après le même.

— de M. Maffé. g. p. en h. *id.*

Quantité d'autres portraits d'après différens maîtres.

Je possède l'œuvre de cet artiste, dont la plus grande partie des épreuves est avant la lettre, c'est le tribut d'une amitié constante depuis longues années, & qui ne finira qu'avec nous.

WILLEMS. () On connoît de lui une tentation de S. Antoine, d'après *Teniers*, qu'il a gravée à Londres.

WILLEMSENE, () a gravé une tentation de S. Antoine, d'après *Teniers*. m. p. en h.

WILLIAMS, (Robert) graveur Anglois moderne. On a de lui plusieurs estampes en manière noire.

WILLIAMS, (E.) a gravé à Londres, en 1786, divers sujets dans la manière pointillée, d'après différens maîtres.

WILLS, () jeune artiste, a gravé à Paris, en 1782, deux petits sujets ovals, à la manière

pointillée Angloife, d'après *Stephanoff*, repréfentant la Vérité & la Renommée.

WILSON, () graveur Anglois moderne. On a de lui plufieurs pièces en manière noire.

WILT, ou VAN DER WILT, (Ferdinand) graveur Hollandois, a gravé en manière noire plufieurs pièces d'après *Brouwer*, *Scalken*, & autres maîtres.

WINCKLER, (Charles-George) né à Dublin en 1737, a gravé divers fujets de la phyfique facrée. Le Portrait de Brancamp, célèbre amateur à Amfterdam.

WINGAERDE. *Voyez* WYNGAERDE.

WINSTANLEY, (George) graveur Anglois, né en 1700, qui a gravé vers 1728.

Une Suite de 20 planches d'après les tableaux de plufieurs grands maîtres des écoles d'Italie & de Flandres, appartenant au Comte Derby, parmi lefquels on compte,

J. C. donnant les clefs à S. Pierre. p. p. en h. d'après *Rubens*, & attribuée mal-à-propos à Van Dyck.

Une Chaffe aux Marcaffins. p. p. en t. où la feule figure qui s'y trouve eft de *Rubens*; les animaux de *Snyders*, & le payfage d'une troifième main.

WIT, (Jacob de) habile peintre d'hiftoire, né à Amfterdam en 1695, fut difciple d'Albert Spiers, &

de Jacob van Halen; il fe perfectionna enfuite par l'étude qu'il fit des tableaux de Rubens & des meilleurs maîtres Flamands. Il excella à peindre des plafonds, à imiter dans fes tableaux l'effet des bas-reliefs, & mourut à Amfterdam en 1754, âgé de 59 ans. Il avoit deffiné en 1712 les plafonds de Rubens, qui fe voyoient alors en l'églife des Jéfuites d'Anvers, & dont il grava à l'eau-forte dix morceaux; mais fes occupations l'ayant empêché d'exécuter le refte, Jean Punt, graveur à Amfterdam, fe chargea de mettre au jour cette fuite en entier; ce qu'il a exécuté. Jacob de Wit a gravé plufieurs autres pièces, entr'autres, une petite Vierge & quatre groupes d'enfans, de fa compofition.

WITDOECK, WITHOUC, *ou* WITDOUC, (Hans *ou* Jean) très-habile graveur, né à Anvers en 1604, eft encore un de ces artiftes qui ont fçu rendre le goût, la manière & les grands effets des tableaux des grands maîtres de l'école Flamande d'après lefquels ils ont gravé. La plûpart des eftampes qui font forties de fa main, font eftimées; les principales font,

Melchifedech offrant du pain & du vin à Abraham. g. p. en t. d'après *Rubens*.

Une Nativité. g. p. en t. d'après le même; cette planche a fouffert divers changemens, ainfi qu'il a été obfervé dans le catalogue de l'œuvre de Rubens.

Une Élévation en croix. très-g. p. en t. de trois feuilles. *id*.

Jesus-Christ, à table avec les pélerins d'Émaüs. m. p. presque quarrée. *id.* Il y en a des épreuves en clair-obscur, qui sont très-rares.

L'Assomption de la Vierge. g. p. en h. *id.*

Une Sainte Famille, où la Sainte Vierge donne à tetter à l'Enfant-Jesus. m. p. en h. *id.* & dont les premières épreuves sont avant l'adresse de Moermans.

Autre Sainte Famille, où l'Enfant-Jesus dort sur le sein de sa mère m. p. en h. *id.* & dont les premières épreuves sont aussi avant l'adresse de Moermans.

S. Idelphonse recevant une chasuble des mains de la Vierge, m. p. en h. *id.* &c.

Sainte Cécile, figure entière, touchant du clavecin, &c. m. p. en h. *id.*

Une Vierge tenant l'Enfant-Jesus sur ses genoux, & accompagnée du petit S. Jean, & deux Anges. m. p. en h. d'après *Corn. Schut.*

L'Apparition de S. Nicolas à Constantin Auguste, au sujet de 3 Tribuns que cet Empereur avoit privé de ses bonnes graces sur de faux rapports. g. p. en h. d'après le même.

WOCKER, () a gravé diverses vues de Suisse, en couleurs, dans le genre d'Aberli, d'après des dessins de *Lory.*

WOLFF, () a gravé en 1786, d'après

son frère, le départ de l'Amour & de la Fidélité. m. p. ovale en h.

Deux autres Sujets de même forme, les pommes de terre & pendant.

WOLFGAND, (George, Mathieu & Gustave) père, fils & petit-fils, d'Ausbourg. On connoît d'eux divers portraits de Bourguemeſtres de Leipſich & d'Ausbourg, faits en 1720, &c.

WOLGEMUTH, (Michel) né à Nuremberg en 1434, & mort dans la même ville en 1519 ; il fut diſciple de Jacob Walch, & le maître d'Albert-Durer, pour la peinture ; car ce fut Hupſe Martin qui le fut pour la gravure ; il eut auſſi pour diſciples, Aldegrave & Rich. Taurini. Il a gravé en bois, en 1460, la ſuite des Rois de France, pour une hiſtoire imprimée dans ce même tems.

Saint Sebaſtien, d'après *M. Schoen*.

J. C. crucifié, accompagné de S. Jean & de la Madeleine à ſes pieds.

WOOD, (Jean) graveur né à Londres en 1735. On a de ſa main,

Divers Payſages de la ſuite de ceux que l'on a gravé à Londres d'après les plus fameux peintres payſagiſtes.

WOOLLETT, (Guillaume) graveur Anglois né en 1735, mort à Londres en 1785, a gravé nombre de planches avec le plus grand ſuccès, parmi leſquelles on diſtingue,

Un Payſage. g. p. en t. d'après *Annibal Carrache.*

Diane & Actéon. m. p. en t. d'après *Philippe Lauri.*

Mercure dérobant les troupeaux du Roi Admète, tandis qu'Appollon s'amuſe avec des Nymphes & des Faunes, pendant de la précédente; d'après le même.

Un Payſage avec des animaux. g. p. en t. d'après *Roſa de Tivoli*

Les Payſans joyeux & pendant. m. ps. en h. d'après *Corneille Duſart*, & terminée au burin ſur l'eau-forte de Brown.

Céladon & Amélie & Ceyx & Alcyone. g. ps. en t. faiſant pendans, d'après *Robert Wilſon*, & terminées au burin ſur l'eau-forte de Brown.

Deux grands Payſages en t. & faiſant pendans, d'après le même. Dans l'un eſt repréſenté la chûte de Phaëton, & dans l'autre, la punition de Niobé.

La Mort du Général Wolf. g. p. en t.

La Bataille de la Hogue. *id.*

WORLIDGE, (Thomas) peintre Anglois, né à Oxford en 1722, mort à Londres en 1763. Il a gravé à l'eau-forte, & dans le goût de Rembrandt, divers petits ſujets de ſa compoſition, entr'autres,

Son propre Portrait. Il eſt aſſis près d'une table, & tient un porte-crayon.

Un Homme en pieds, portant une canne, un ſabre au côté, un bonnet fourré, & un manteau bordé de poïl. p. p. en h.

Une Suite de petites Têtes.
La Copie de la Pièce de cent florins, de *Rembrandt*.
Uue Suite de Pierres antiques, &c.

WORM, (N. D.) a gravé en Hollande, à l'eau-forte, plusieurs sujets dans le genre d'Ostade, d'après Mademoiselle Chalon.

WORTMANN, (C. A.) graveur Allemand. On connoît de lui divers portraits, dont ceux de Ernest-Louis, Landgrave de Hesse d'Armstadt, de Joachim Hahn, prédicateur, assassiné à Dresde en 1726.

WOUTER, *ou* SERWOUTER, a gravé diverses planches assez médiocres vers le commencement du dernier siècle, entr'autres,

Une Assemblée de Villageois qui dansent & se réjouissent. m. p. en t. d'après *Vinckboons*.

WOUVERMANS, (Philippe) très-habile peintre né à Harlem en 1620, & mort en la même ville en 1668, excella à représenter des chasses, des haltes, des écuries, des manèges, & autres sujets semblables. Ses ouvrages sont trop connus, pour qu'il soit nécessaire de nous étendre ici sur leur mérite. Il n'a gravé qu'une seule estampe, qui représente,

Un Paysage, au milieu duquel est un cheval sellé p. p. en h. d'un effet très-piquant.

WUST, (Charles-Louis) graveur Allemand, moderne. On a de lui quelques estampes, entr'autres,

Le Martyre de S. Barthelemi. m. p. en h. d'après *le Cavalier Calabrois*, du recueil de la galerie de Dresde. &c.

WYCK, (Thomas) peintre Flamand, a gravé d'une pointe fine & légère, diverses petites ruines & paysages ornés de figures.

WYNGAERDE, (François van den) graveur & marchand d'estampes établi à Anvers dans le dix-septième siècle, a gravé,

L'Apparition de J. C. à la madeleine. p. p. en h. d'après *Rubens*.

Les Noces de Thétis & de Pélée. m. p. en t. *id.*

Une Bacchanale, où se voit Bacchus qui boit dans une tasse dans laquelle une Bacchante presse une grappe de raisin. m. p. en t. *id.*

La Reconnoissance d'Achille, & quelqu'autres morceaux d'après *Van Dyck*.

Un Retour d'Egypte, où la Vierge porte sur sa tête un chapeau de paille. m. p. en t. d'après *Jean Thomas*.

Deux Pièces de moyenne grandeur, d'après *Callot*. Ce sont deux sujets de nuit, dans l'un desquels se voient deux femmes, dont une tient une chandelle, & regarde un enfant. L'autre représente une femme appuyée sur une tête de mort, devant un miroir.

Divers autres Morceaux, d'après *Teniers*, & autres maîtres.

WYSS,

WYSS, (Gaspard) a gravé diverses vues de Suisse, en couleurs, dans le genre d'Aberli, d'après ses dessins.

Y.

YOUNG, (F.) a gravé à Londres en 1786, plusieurs pièces en manière noire, d'après *Buchi*, *Smith*, &c. &c.

Z.

ZAAL, (J.) artiste Flamand. On a de lui,

Une grande Chasse au sanglier, d'après *François Snyders*.

ZACHT-LEEVEN. *Voyez* SAFT-LEEVEN.

ZAGEL. *Voyez* MARTIN ZAGEL.

ZANETTI, (Antoine-Marie) amateur, né à Venise en 1680. Il étoit possesseur d'un fameux cabinet de tableaux, de pierres gravées, de dessins & d'estampes qu'il a rassemblés, & dont une partie a passé en Angleterre après sa mort arrivée en 1778. Il a gravé,

S. Pierre considérant la croix qui est portée par des Anges. m. p. en h. d'après *le Tintoret*.

Une Suite de 12 Sujets d'animaux & figures gravés à l'eau-forte, d'après *B. Castiglione*, dont les dessins faisoient partie de sa collection.

Tome II. S

Une Suite de 90 Sujets gravés en bois, & imprimés en clair-obscur, d'après des deſſins de *Raphaël* & du *Parmeſan*, dont les planches ſont paſſées à Londres en 1786.

ZANNI, (Jean-Baptiſte) Bolonois, fut diſciple d'André Sirani, & deſſina le cloître de S. Michel *in Boſco*, & autres morceaux, dans l'intention de les graver à l'eau-forte; mais à peine avoit-il entamé l'exécution de ce projet, que la mort l'enleva à la fleur de ſa jeuneſſe.

ZARLATTI, (Joſeph) deſſinateur & graveur né à Modène, dont on a quelques eſtampes qui font regretter ce qu'il auroit pu faire s'il eut vêcu plus long-tems.

ZEEMAN, (Regnier) peintre Hollandois. Il a gravé à l'eau-forte pluſieurs ſuites de vues de mer, combats, &c. de ſa compoſition.

ZEGHERS, (Hercule) né à Utrecht en 1695; peintre d'un génie aſſez fécond. On ne connoît de lui qu'un payſage gravé à l'eau-forte, aſſez rare à rencontrer. Il mourut en 1741.

ZEUTNER, (J. L.) jeune artiſte Allemand, a gravé pluſieurs petites planches d'après *Loutherbourg* & autres, dans la ſuite du cabinet de *le Brun*, &c. &c.

ZILOTTI, () peintre Vénitien de ce ſiècle, a gravé divers ſujets, vues & payſages de

sa composition, d'après *Simonini*, *Marieschi*, &c.

ZINGG, () graveur & dessinateur Allemand, né à S. Gall en Suisse en 1745; il a demeuré quelques années à Paris, d'où il est parti pour Dresde. Il a gravé,

Un Paysage en h. où l'on voit des femmes nues, d'après *Dietricy*, intitulé les Bergeres.

Deux petites Vues du Mein, en t. d'après *Schutz*.

Plusieurs Ports de mer. m. ps. en t. d'après *Mettay*.

Divers Paysages d'après *Vernet* & autres.

ZIMMERMAN, (Jean-Antoine) né à Munich en 1698, a gravé les figures de trois mois, Mai, Juillet & Août, d'après *Candide*.

ZOCCHI, (Joseph) peintre qui demeure à Florence, a dessiné les vues des endroits les plus remarquables de la ville de Florence, & celles des principales maisons de plaisance des environs. Dans cette derniere suite il a gravé deux planches, & il y en a plusieurs dans la premiere, où il a gravé les figures.

ZUCCARELLI, (François) peintre Toscan, qui réussit dans le paysage, a gravé à l'eau-forte,

Une Suite de diverses études. p. p. en h. d'après *André del Sarte*.

Les Vierges sages & les Vierges folles. p. p. en t. d'après *Jean Manozzi*, dit *Jean de Saint-Jean*.

Divers autres Sujets de sa composition, ou d'après d'autres maîtres.

S ij

ZUCHI, (André) graveur Italien moderne, qui a exécuté seul le plus grand nombre des planches qui forment le recueil qu'a publié Louisa, d'après les plus beaux tableaux qui sont dans les endroits publics de Venise.

ZUCCHI, (Laurent) fils du précédent, & graveur de feu Sa Majesté le Roi de Pologne, Électeur de Saxe, a gravé entr'autres sujets,

Le Supplice de Marsyas. m. p. en t. d'après *J. B. Langetti*, pour le recueil de la galerie de Dresde.

Le Couronnement de Sainte Catherine. g. p. en h. d'après une copie qu'Erasme Quellinus a fait d'un tableau de *Rubens. ibid.*

ZUCCHI, (François) frère de Laurent. On a de lui,

Le Portrait d'un Espagnol en buste. p. p. en h. d'après *Rubens*, du recueil de la galerie de Dresde.

Celui d'une Femme qui ressemble assez à la première femme de *Rubens*, d'après le même. *ibid.*

ZUCCHI, (Joseph) a gravé à Londres en 1776,

Une Femme tenant deux colombes, symbole de la simplicité, d'après *Ang. Kauffmann*, & pour pendant une autre femme mesurant le ciel sur un globe avec un compas à la main. p. p. en h.

La Muse Erato. id. &c.

ZYLVELDT, (Adam) né à Amsterdam en 1643. Il a gravé dans le dernier siècle plusieurs ports de mer, d'après *Lingelbaek*, &c.

FIN.

Note des Estampes qui entrent dans ce second Volume.

Le Frontispice, d'après *Pierre*,
Les Géans foudroyés, gravés par *Mariette*.
Un Juge prononçant un arrêt de mort, par *Marillier*.
Deux Vignettes d'Henry IV, &c. par *Massard*.
Une Vignette par *Moreau*. Le Pardon.
Un Sujet de Tabagie, par *Ostade*.
Un Portrait par *N. de Poilly*.
Deux, Paysage & Marine par *Perelle*.
Un Sujet de la Fontaine, par *Picart*.
Une Étude de Mendiant, par *Pierre*.
Une Vignette par *Prévôt*. Ne change point de soc.
Une Faiseuse de Baignets, par *Rembrandt*.
La Mort de Gabriël d'Estrées, par *Rousseau*.
Une Vignette d'Alcide, par *de S. Aubin*.
Un Portrait de Boileau, par *Savart*.
Un Portrait de G. Dow, par *Schalcken*.
Une Vignette par *Soubeyran*. Le Tems, &c.
Une Vignette, par *Surugue fils*,
Deux Gueux, par *Van Vliet*.
Un Paysage, par *Waterloo*.
Une Ruine, par *Weirotter*.

Vingt-quatre Pièces, & vingt-six dans le premier volume, font cinquante en totalité.

NOMENCLATURE
DES
GRAVEURS

Compris dans les deux Volumes in-4°. publiés à Londres en 1785, & 86, par M. Jof. Srutt, fous le titre A Biographical Dictionari, &c. &c. *lefquels articles ne fe trouvent point dans le préfent Dictionnaire, comme n'étant point connu de l'Auteur par leurs ouvrages, ou étant trop indifférens pour y être inférés.*

A.

Albanasi.
Albani.
Alberti.
Albertus.
Albrecht.
Alde.
Alemanna.
Alfiano.
Alforæ.
Algardi.
Allegini.
Allemand.

Allen.
Aloiff.
Altomonte.
Altzenback.
Ambrogi.
Andrea.
Androuet du Cerceau.
Angelus.
Antonianus.
Apens.
Apfch.
Arca.

DE GRAVEURS.

Arduinis.
Arnoult.
Arnoullet.
Arre.
Asam.
Aspertini.
Assen.
Asschoonebeck.

Aubrier.
Aubry.
Avelen.
Averbach.
Avice.
Autguers.
Autreau.
Azelt.

B.

Bacciarelli.
Bach.
Baeck.
Baener.
Baes.
Baille.
Bailleul.
Baldung.
Baltesys.
Balzer.
Banne.
Bannois.
Baraudie.
Barbasan.
Barberi.
Barducci.
Barlacchius.
Barra.
Barroducceo.
Bartash.
Bass.
Bassanus.
Basselli.
Bathon.
Baudoux.
Baugin.
Baut.
Bazicalva.

Beard.
Beger.
Beisch.
Beitler.
Bek.
Belbrule.
Bellay.
Benai.
Benard.
Bensheimer.
Berbe.
Berchet.
Bergers.
Bergman.
Bergmuller.
Bergquist.
Berllarmato.
Bernini.
Bernynckel.
Bertelli.
Bertheram.
Bertram.
Bertrand.
Beesnart.
Bettes.
Bettoli.
Beusekom.
Beutler.

Bexterham.
Beylbrouck.
Bezard.
Bianchi.
Biard.
Bievre.
Billy.
Binneman.
Biord.
Birck.
Birckart.
Birckenhult.
Biurman.
Blagrave.
Blake.
Blakewell.
Blanchard.
Blanci.
Blaneux.
Bleavit.
Bleek.
Bleker.
Bleyswick.
Bloemen.
Blokuysen.
Blois.
Blondel.
Blyt.
Bocholt.
Bockel.
Bockman.
Bocksberger.
Bodart.
Boddecker.
Bodenhers.
Boderecht.
Boehm.
Boeklaer.
Boer.
Bogner.

Bojan.
Boilinh.
Bois. [des]
Bois. [du]
Bois. [de]
Boissart.
Boissevin.
Boldrini.
Boniface.
Bonis. [de]
Bonncionne.
Bonneau.
Bonnoniensis.
Bonser.
Boon.
Borde.
Bordino.
Borteno.
Bosch.
Bosche.
Boscoli.
Bossart.
Bossius.
Bossu. [le]
Bouche.
Bouchardon.
Boud.
Bougey.
Boulonois.
Bourquet.
Boutemye.
Bowen.
Boyce.
Braed.
Braen.
Bragge.
Bram.
Bramante.
Brambini.
Brandt.

DE GRAVEURS.

Brant.
Brasni.
Brebes.
Breehtel.
Breen.
Bremden.
Brenner.
Brentel.
Bresang.
Bretherton.
Bretschneider.
Bririette.
Brissart.
Brixiensis.
Broeck.
Broen.
Brooks. [van]
Broon.
Brouck,
Bruges.
Brugghe.
Brunn.
Brunner.
Bube.
Buffagnoti.
Buisen.
Buitwech.
Bugey.
Bumel.
Buno.
Buons.
Burgh.
Burghers.
Burghese.
Burnford.
Bush.
Busse.
Buyten, [Van]
Buzzi.

C.

Caccianemici.
Caffeels.
Cagnoni.
Caisser.
Calcar.
Camassei.
Campiglia.
Capriolo.
Carolus [Rex.]
Carot.
Carr.
Carter.
Carteron.
Cartwright.
Carwitham.
Casenbrot.
Cassione.
Casteels.
Catenaro.
Catlett.
Cave. [la]
Cauquin.
Cause.
Chantry.
Chaufourier.
Cherpignon.
Chisbout.
Chrieg.
Chiche.
Clarke.
Clasens.
Claseri.

Classicus.
Cleeman.
Clein ou Kleyn.
Cleve. [Van]
Cloche.
Clock.
Clopper.
Coblent.
Coccetti.
Cockson.
Coenradt.
Coihnard.
Colbenius.
Cole.
Collet.
Collins.
Colm.
Colonia.
Colyn.
Comin.
Congio.
Constanlini.
Cool.
Combes.
Cordier.
Corduba.
Cornish.
Coronelli.
Corridori.

Corsi.
Corter.
Cousse.
Cotta.
Cottart.
Courbes.
Couchet.
Coxis.
Cozza.
Crache.
Cralnige.
Creed.
Crein.
Cremoniensis.
Creutzberger.
Crisostomus.
Croock.
Crophius.
Cross.
Cruche.
Cruyl.
Culemback.
Cunyngham.
Cungi.
Cungius.
Cure.
Curemberg.
Custodia.

D.

Da.
Dado.
Daigremont.
Dalle.
Dame. [le]
Dammaze.
Danet.
Dangers.

Daquin.
Davildo.
Davis. [le]
Dawes.
Dawks.
Decker.
Dehne.
Delaram.

Dellio.
Delsenbach.
Demer.
Denanto.
Denisot.
Dentisler.
Deodate.
Derson.
Deruse.
Deutsch.
Diamer.
Diest.
Dietel.
Dietterlin.
Dietzch.
Dieu.
Diricksen.
Ditmer.
Doesburg.
Doetecom.
Dolle.
Donaldson.
Donne.

Donnet.
Dors.
Doort.
Dorbay.
Dossier.
Douet.
Doughty.
Doyen. [le]
Drapentiere.
Drebber.
Druefken.
Droeshout.
Duche.
Duchesne.
Duetecum.
Dugy.
Dunstall.
Durant.
Durello.
Durr.
Duval.
Dyck. [Van den]

E.

Echardts.
Ecgman.
Eckstein.
Edeling.
Eeckout. [Van den]
Eimmart.
Elder.

Elstracke.
Endlich.
English.
Errar.
Etlinger.
Evelyn.

F.

Faber.
Fabri.

Fabricio.
Falcini.

Falckenbourg.
Falco.
Faller.
Faulte.
Faye. [de la]
Fayram.
Felice.
Fen. [de]
Fendt.
Ferruccio.
Feyrabend.
Fiducius.
Filhet.
Filipi.
Fillian.
Fleischmann.
Fleishberger.
Flenner.
Fleur. [de la]
Flore.
Florimur.
Floris.
Flynt.

Fogelino.
Fontain.
Ford.
Fore. [le]
Fornavert.
Fonvard.
Fournier.
Fornazeris.
Foutin.
Franceschini.
Franckals.
Franssieres.
Fremont.
Frentzel.
Frey, femme d'Alb. Dur.
Frig.
Fritzsch.
Frosne.
Froyen.
Fuchs.
Furck.
Fuller.
Furnius.

G.

Gallendorfer.
Gallo.
Galstot.
Gammon.
Gardner.
Garner.
Gascar.
Gaulli.
Gauw.
Gaywood.
Geest.
Geiin.

Geldorp.
Gelenius.
Gelle.
Geminus.
Gentot.
Gentsch.
Gerardiu.
Gerco.
Ghiarini.
Gifford.
Gillig.
Giolto.

DE GRAVEURS.

Giorgio.
Glaser.
Glockenton.
Glover.
Goar.
Goddard.
Goerting.
Goez.
Goose.
Gourmont.
Gousbloom.
Gouwen.
Gozandurus.
Grado.
Graf.
Graffico.
Grahl.
Granthomme.
Granges. [des]

Gray.
Greut.
Griffier.
Groningus.
Grun.
Grunwald.
Gryp.
Greischer.
Gucht.
Guckeisen.
Guelord.
Guernier.
Guerra.
Guerre.
Guigou.
Guillemart.
Guldenmundt.
Guttierez.

H.

Habert.
Hadeler ou Haeyler.
Haelwegh.
Haffner.
Hagens.
Halbeck.
Hancock.
Handeriot.
Hanius.
Hannars.
Hanzelet.
Harbec..
Harnsius.
Harris.
Hartley.
Hattins.
Haver.
Haym.

Hayman.
Haynsworth.
Heckenaver.
Heckins.
Heim.
Heins.
Heller.
Hemrich.
Hensberg.
Henshaw.
Herregoudts.
Hertocks.
Hevissen.
Heuman.
Heylen.
Hibart.
Higmore.
Hilliard.

Hinde.
Hirschvogel.
Hoam-ge.
Hoare.
Hocgeest.
Hoeren.
Hoffman.
Hoefnagle,
Hogen.
Hogenbergh.
Holbein.
Hoy.
Hole.
Holl.
Holmes.

Holsteyn.
Housman.
Houssard.
Howard.
Hubert.
Hullet.
Huls.
Hulsberg.
Hulse.
Humble.
Hunt.
Hus.
Huter.
Huyberts.
Huys.

J.

Jackson.
Jaco.
Jacobini.
Jacopsen.
Jacquart.
Jager.
Jamitser.
Janson.
Janssen.
Jansz.
Jenichen.
Jenckel.
Jenkenson.
Jenner.
Joansuini.

Johnson.
Johnston.
Jollat.
Jonckeer.
Jongelinx.
Jonghe.
Jordan.
Josse.
Jousse.
Isac.
Ischerninh.
Isthmesast.
June.
Junghanns.

K.

Kager.
Kaldung.
Kalle.

Keller.
Kerver.
Keterlaer.

DE GRAVEURS.

Khel.
Kieser.
Killensteyn.
King.
Kints.
Kip.
Kitchen.
Kleinschmidt.
Klim.

Klupffel.
Knorr.
Kobel.
Koedych.
Kohl.
Krafft.
Krieger.
Krug.
Kyte.

L.

Laguerre.
Lanswerde.
Lalbrack.
Lamb.
Lambert.
Lamborn.
Lamsvelt.
Lana.
Lang.
Langley.
Langremus.
Lapi.
Lassaens.
Later.
Laurentio.
Lauret.
Lauron.
Lautensach.
Lederlin.
Leest.
Leeth.
Leigel.
Lenoz.
Lencker.
Leoncini.
Lerch.
Leupenicie.
Lhuyd.

Liberal.
Licinio.
Liefrinck.
Lightbody.
Lightfoot.
Ligozio.
Linck.
Lindeman.
Lindenmacher.
Lion.
Lockley.
Lodge.
Loggan.
Loisel.
Loisy.
Loli.
Longraff.
Lons.
Looffs.
Loon.
Lorione.
Louron.
Lowrie.
Loyd.
Lucensis.
Lucini.
Luck.
Lugrencellis.

Lumley.
Lunardus.

Lutterel.

M.

Macchi.
Mair.
Mallery.
Malpucci.
Man. (de)
Manafer.
Manefon.
Mannl.
Marchant.
Marco.
Marcoul.
Marghucci.
Mariotti.
Marlow.
Marmion.
Marshall.
Mafe (de la)
Maffi.
Maffini.
Matheus.
Mathey.
Mathieu. (A)
Matfys.
Mattens.
Maurear.
Mazot.
Mecheln.
Medicis.
Meere.
Meir.
Meigel.
Meighan.
Meierpeck.
Meis.

Mehenx.
Mentzel.
Menant.
Merlin.
Mercier. (le)
Merfion. (le)
Metenfi.
Metger.
Metzker.
Mey. (de
Mezios.
Michaelis.
Micocard.
Mignon.
Mignot.
Milanefe
Miln.
Miferotti.
Milo.
Mocetus.
Moffei.
Modena.
Mogolli.
Moine. (le)
Molenaer.
Molet.
Mompert.
Moni.
Montenat.
Moore.
Morandi.
Moreau. (Edme)
Moreelfe.
Morgan.
Mortimer.

DE GRAVEURS.

Mortimer.
Mosley.
Mountain.
Mosin.
Mounier.
Mulder.
Muntinck.

Murano.
Muratori.
Mutel.
Muys.
Mynde.
Myn. (Vander.)
Myricinus.

N.

Nachtglas.
Nadat.
Nagel.
Nagtegel.
Navaro.
Neale.
Nelli.
Neurautter.
Neuton.
Nicholls.
Nicolai.
Nicole.

Nilson.
Nimecius.
Nixon.
Noblet.
Noblin.
Noilli.
Noordt.
Norden.
Noual.
Novellano.
Nutting.
Nuvolstella.

O.

O-Vander.
Odievre.
Olgiatus.
Oliver.

Ooren.
Orazi.
Ottens.
Otto.

P.

Padtbrugge.
Pagan.
Paigeolini.
Pagi.
Pallavicine.

Paiot.
Paoli.
Papini.
Parasachi.
Parisinus.

Parmensis.
Parmentier.
Pasti.
Pastill.
Patch.
Patarol.
Patigny.
Paulini.
Payne.
Peacham.
Peacke.
Peham.
Pelais.
Pelham.
Pelkin.
Pellet.
Pen.
Penchard.
Pennensus.
Penney.
Penozzi.
Perac. (du)
Percelles.
Pereriette.
Peajecouter.
Perini. (des)
Perna.
Pernet.
Perrin.
Persinus.
Perrot.
Person.
Perundt.
Peruzzi.
Perry.
Petri.
Peytret.
Philesius.
Phillery.
Pickaert.

Piene.
Piet.
Pilaia.
Pinchard.
Pingo.
Piola.
Piort.
Pippi. (J. R.)
Pirine. (des)
Pirnraum.
Pittoni.
Place.
Plattenberg.
Pleginck.
Pleydenwurff.
Plumer.
Poeham.
Poinsart.
Pointe. (de la)
Polestanus.
Polony.
Pont. (du)
Pool. (Jurien)
Poost.
Porta.
Porter.
Portio.
Portucal.
Porzel.
Powle.
Pranker.
Preston.
Prez. (des)
Price.
Pricke.
Priest.
Proud.
Puchler.
Puschner.

Q.

Quadrata.
Quaſt.
Quatrepomme.

Quintilien.
Quewellerie.
Quiter.

R.

Radi.
Raefe.
Raibolini.
Ram. (de)
Raſgiotti.
Raſpentino.
Rathburne.
Rawlins.
Rhelinger.
Reich.
Reitz.
Rem.
Remshard.
Renanto.
Renard.
Renaud.
Renter.
Reverdinus.
Reuter.
Reynold.
Rich.
Richardſon.
Richer.
Ridolfi.
Ringel.
Ritter.

Rivierre.
Robins.
Robinſon.
Robetta.
Rochienne.
Rocque.
Rode.
Rodermont.
Rogel.
Roſlos.
Romſtet.
Rooker.
Roſler.
Roſſ.
Roſſiliani.
Rovare.
Roulliere. (la)
Rouſſiere.
Roy. (le)
Ruggeri.
Ruidiman.
Ruina.
Rupert.
Ruſt.
Ryther.

S.

Saal.
Sahler.

Sailmaker.
Salamanca.

T ij

Sallarts.
Salmincio.
Saltzburger.
Sambin.
Sandys.
Santvort.
Sanutus.
Sarbot.
Sarragon.
Sarto. (del)
Sartorius.
Savage.
Sauberlich.
Saudman.
Saxton.
Scaichi.
Scatterus.
Schærer,
Schaeuflein.
Schaffnaburgensis.
Schafhauser.
Shagen.
Schapff.
Scharffenberg.
Scheckfi.
Scheits. (la)
Schellenberger.
Schevenguysen.
Schlusselburger.
Schnellbotz.
Schnitzer.
Schoenfeld.
Schoevardts.
Schoore.
Schooter.
Scæorel.
Schorer.
Schcrquens.
Schroder.
Schubart.

Schubler.
Schurtz.
Schwan.
Schwartz.
Schwartzenberger.
Schweizer,
Schynvoet.
Scolari.
Scoppa.
Scorza.
Scott.
Screta.
Seamer.
Seco. (de)
Sedan.
Sedelmayr.
Segaers.
Seis. (de)
Sempelius.
Senex.
Septimus.
Sequenot.
Serricus.
Sessone.
Settezky.
Sevin.
Seupel.
Sezenius.
Sigrilli.
Shepherd,
Sibelius.
Sibmacher.
Silvius.
Simpson.
Sircens.
Skillman.
Slabbaert.
Slater.
Slitezer,
Soly.

DE GRAVEURS.

Soius.
Soitz.
Sorells.
Sorito.
Speckin.
Speculus.
Spila.
Spilberg.
Spirainx.
Spitzel.
Spofforth.
Spriett.
Staren. (van)
Stee.
Steen.
Steidner.
Steltzer.
Stent.
Stenwick.
Steudener.
Stoer.
Stolker.
Stolz.
Stone.
Stoss.
Streater.
Stukely.
Sturt.
Suisse.
Suizer.
Swelinck.
Switzer.
Sijmonds.
Symons.
Sysang.
Syticus.

T.

Tamburino.
Tassi.
Tatorac.
Taurini.
Temini.
Terrasson.
Terzi.
Thacker.
Thim.
Thoman.
Thompson.
Thornhill.
Thourneyser.
Thusel.
Till. [van]
Tito.
Tobin.
Todeschi.
Tomolius.
Toms.
Tortorel.
Toss.
Tramazino.
Trevethan.
Trevillian.
Treu.
Tricis.
Tringham.
Troschel.
Trost.
Tscherningk.
Todesco.
Tuscher.
Tutiani.
Tyroff.
Tyrral.
Tyson.

NOMENCLATURE

V.

Vaart.
Vajani.
Vallæo.
Vardy.
Vascellini.
Vasconi.
Vast.
Vaughan.
Veenhuysen.
Vegel.
Veldner.
Verat.
Verocchio.

Verstraelin.
Vhlick.
Vicaro.
Villa Franca.
Ville. [de]
Vitus.
Viveroni.
Vlric.
Vogther.
Voligny.
Voort.
Urbino.
Vries.

W.

Wachsmuth.
Waesberge.
Wakkerdak.
Walburg.
Wale.
Warnir.
Wastman.
Watman.
Webbers.
Weert.
Weigel.
Weishun.
Welbronner.
Wenceslaus.
Weng.
Wengh.
Werdler.
Wesel. [van]
Westphalen.

Wet.
Weydmans.
Weyer.
Weyners.
Wichman.
Wideman.
Widitz.
Willant.
Wienbrouck.
Wieringen.
Wilbor.
Williamson.
Wilt.
Wingandorp.
Winter.
Wirz.
Witwell.
Woeriot.
Wolfgang.

DE GRAVEURS

Wolgemut.	Worner.
Woodman.	Wren.
Worms.	

X.

Xavin.

Y.

Yanus.	Yver.
Yeates	

Z.

Zabelli.	Zenci.
Zabello.	Zenoni.
Zæch.	Zetter.
Zagel.	Ziaruko.
Zan.	Zinmerman.
Zancarle.	Zoroti.
Zangrium.	Ziberlein.
Zani.	Zwoll.
Ze [de]	

NOMENCLATURE
DES
GRAVEURS

Cités par M. Gorl Gandinelli, dans ses 3 vol. in-8°. publiés à Sienne en 1771, sous le titre Notizie Istoriche d'Agl'Intagliatori, &c. lesquels Artistes ne se trouvent point dans le présent Dictionnaire, comme étant inconnus à l'Auteur par leurs ouvrages, ou étant trop indifférens pour y être insérés.

A.

Abbiati. Aman.
Adelir. Ambrogi.
Allegri. Angius. [van]
Altorfino *. Anichini.

B.

Bagnini. Baratta,
Baldung. Barlacchi.

* C'est le Correge à qui on attribue des eaux-fortes qu'il n'a jamais gravées.

DE GRAVEURS.

Baſtiani.
Belly.
Bettamini.
Betti.
Bettini.
Bettoli.
Bezzicaluve.
Bianco.
Bianconi.
Biart.
Boener.
Boiſſeau.
Boldrini.
Bolman.
Bolſoni.
Borboni.
Borrekens.

Borſoni.
Borteno.
Boſchi.
Boſchini.
Boſi.
Boſſu.
Boxbart.
Braen.
Brant.
Brecht.
Brexanck.
Brizio.
Broes.
Broiſſiere.
Buono.
Burhens.
Burgo.

C.

Caeccivoli.
Caccianemici.
Caiſſer.
Cambiagi.
Campi.
Cantarelli.
Canterſani.
Capponi.
Cappelli.
Capriolo.
Carloni.
Caro.
Carrocci.
Cartari.
Cartarino.
Carteron.
Caſſioni.
Carena.
Cavazza.

Cavazzoni.
Ceccarelli.
Celli.
Cepparuli.
Cerrini.
Cefari.
Ceviro.
Chamant.
Charles III, Eſpagnol.
Charlotte, Reine de Sicile.
Chiarini.
Ciatres.
Cigni.
Claſens.
Claſſico.
Clock.
Cloppemburg.
Cluſſeo.
Coblent.

Colonnelli.
Colyn.
Conin.
Conti.
Cormet.
Corneilli.
Corridori.
Cossart.
Costantini.
Coster.
Cotta.

Cottart.
Couchet.
Couwerberg.
Cozza.
Creti.
Crevoli.
Cpispian.
Croce.
Cueremberg.
Culembac.

D.

Daillé.
Danch.
Danet.
Dangers.
Danken.
Denise.
Dierick,
Dinch.

Ditmer.
Dolfin.
Domenichi,
Dooms.
Duddey.
Durero.
Duval.
Duverdier.

E.

Elstracke.

F.

Fabri.
Faccioli.
Faitharne.
Falcino.
Faller.
Fambrinir.
Fedrignani.
Fentzel.
Ferrati.

Ferri.
Fivizzani.
Fleurs.
Feut.
Florimi.
Floris.
Fontanella.
Foschi.
Forbin.

Franceschini. Frihsch.
Fracanzano. Fritz.
Fride. Frosne.

G.

Gabbuti. Giorgi.
Gagliardi. Gohle.
Gallays. Glockenthom.
Galli. Gomier.
Gardet. Gouive.
Garofolo. Gournay.
Geldorp. Goz.
Gemini. Gozzadino.
Gennari. Grado.
Gerhard. Graffico.
Gerardin. Granthomme.
Gerardini. Graziani.
Gerardo. Grecchi.
Gherardi. Grunevaldt.
Giacodemi. Guarinoni.
Giacomi. Gucht.
Gietleughen. Guerineau.
Gilardino. Guerra.

H.

Haffner. Hogemberg.
Hain. Hoger.
Halbaur. Hoye.
Handeriot. Holbein.
Hanzelet. Holstein.
Harbrech. Horman.
Heckenaver. Hugford.
Hertel. Hulsen.
Heumann. Huyberts.
Heiden. Huys.
Hiis.

J.

Jackson.
Jacoboni.
Jacquart.

Jantus.
Italia.

K.

Kaldung.
Kaltenhofer.
Karrewyn.
Kenlerlaer.
Kerio.

Kerver.
Krafft.
Kraus.
Krioft.

L.

Labacco.
Laignel.
Lalbrack.
Lana.
Lapi.
Later.
Laudi.
Lauro.
Laurenzani.
Lazzari.
Lederbasch.
Lederer.
Leitner.
Le Juge.
Leorbort.

Liagno.
Liefrinck.
Ligorio.
Ligozzi.
Limpack.
Lindemain.
Linot.
Lintel.
Lioni.
Lobeck.
Locatelli.
Lodi.
Luca.
Lutensach.
Lyonet.

M.

Macchi.
Macchiavelli.

Magli.
Maffei.

DES GRAVEURS

Mallia.
Mulpucci.
Manelli.
Manuel.
Marcacci.
Marchesini.
Marco Dipino.
Marcolini.
Martinotto.
Masini.
Massi.
Mastini.
Matteis.
Maurer.
Mazzoni.
Mehus.
Mei.
Mectingh.
Melchiorri.
Mellar.
Mercati.

Mercier.
Mergolino.
Merlen.
Merlini.
Messis.
Met.
Metzger.
Micarino.
Milani.
Minozzi.
Miotte.
Mocetti.
Modana.
Moggi.
Moretti.
Morelsen.
Mostrart.
Moyne.
Muccio.
Mulder.

N.

Nadat.
Naiwikex.
Natale.
Nazzari.
Niccola.
Niger.

Nilon.
Nilson.
Nogari.
Noili.
Nouëllan.
Nuvostella.

O.

Odam.
Odazi.
Oldelon.
Onofrii.
Ooren.
Opfer.

Oppi.
Orazii.
Orlandi.
Ossanen.
Otteren.
Ozeno.

P.

Pacini.
Paduano.
Paggi.
Palmieri.
Pandefen.
Panfili.
Pape.
Papini.
Parigi.
Parigini.
Parifino.
Parma.
Pafquiver.
Pafferi.
Pafferini.
Parina.
Patrini.
Pavoli.
Penninge.
Perez.
Periccivoli.
Perfecouter.

Peterfen,
Petrini.
Peuvir,
Piaggio.
Pfrundt.
Piffari.
Pincard.
Pipi.
Pitoni.
Pifani.
Piffarri.
Pitoni.
Pointe.
Pollajolo.
Pombart.
Pont-Chafteau.
Portar
Pozzororat.
Preti.
Providoni.
Puccini.

Q.

Quadri.
Quaft.
Quefnau.

Quefnoy,
Quey.
Quintilien.

R.

Radi.
Raffaelli.
Rainaldi.
Rake.

Rapini.
Rafciotti.
Rafpantino.
Regibus.

Regnarsio.
Reichel.
Renard.
Reverdino.
Roberto.
Robetta.

Ronce.
Rossigliano.
Rossler.
Rovira.
Ruggieri.
Ruina.

S.

Saal.
Salarts.
Salmincio.
Savage.
Savery.
Savoja.
Scalzi.
Scarselli.
Scauflig.
Sceligmann.
Schedt.
Scheindel.
Schilles.
Schley.
Schmitner.
Schooten.
Schwarts.
Schoel.
Scolari.
Schollemberger.
Schrader.
Scopa.
Schoorel.
Schweikart.
Schurt.
Scorza.
Second.
Sedelmayr.
Seiller.

Serlio.
Sesoni.
Setelezzi.
Setti.
Sezzenio.
Sgrilli.
Sickleers.
Simone.
Simonin.
Sinter.
Sirceo.
Sitiens.
Solimene.
Solli.
Sorello.
Souttef.
Spada.
Specchi.
Spintucci.
Spyk.
Stemberger.
Stossio.
Strina.
Stringe.
Stuart.
Suardo.
Swersio.
Swidde.
Sysang.

NOMENCLATURE

T.

Terreni.
Tersi.
Tesi.
Tesson.
Thourneyser.
Tinney.
Todeschi.
Torello.
Toutin.
Traballesi.
Tramazzino.
Trivi.
Troger.
Turriani.

V.

Vaccari.
Vaenius.
Vajani.
Valades.
Valckeslein.
Valegio.
Valle.
Varotari.
Vascellini.
Vasconi.
Vaugan.
Vegni.
Vezzani.
Viani.
Vingen.
Vischem.
Violanti.
Visconti.
Visentini.
Vittoria.
Voorst.
Vormazia.

W.

Waldneich.
Werdt.
Westen.
Westherout.
Wieringen.
Wolfgang.
Wood.
Wust.

Z.

Zaballi.
Zachel.
Zagel.
Zancarli.
Zanco.
Zenvi.

OMISSION.

OMISSION.

DARCIS, () jeune artiste, a gravé diverses scènes domestiques d'après Lavreince, &c.

KOBEL, (Ferdinand) a gravé à Paris & à Manheim, une suite assez considérable de petits paysages dessinés par lui-même d'après nature, & gravés avec goût.

RUCKER, (P.) a gravé à l'eau-forte, d'après Schneider, deux vues de la ville de Mayence, &c.

SCHLICHT, (A.) a gravé en Allemagne, dans la manière du bistre, une Tempête & un Calme d'après Vernet; gr. pièces en tr.

SCHIEL, (N.) a gravé en couleurs, d'après ses dessins, diverses vues de la Suisse.

TRESCA, (Salvador) Peintre né à Palerme en Sicile, a gravé à Paris, en 1788, &c. divers sujets à la manière pointillée angloise, qu'il a copiés d'après des estampes de plusieurs Graveurs Anglois; ainsi que quelques autres pièces d'après différens Peintres modernes.

V

OMISSION

WYSS, (Gaspard) a gravé en couleurs, d'après ses dessins, plusieurs vues de la Suisse.

WOCKER, (M.) a gravé, d'après les Desseins de Lorry, plusieurs vues de la Suisse, &c.

N. B. MM. Strutt & Gandinelli ont souvent cité des noms d'Editeurs, pour des Graveurs, ainsi que quantité de Graveurs en lettres & de cartes géographiques, pour des Graveurs en taille-douce.

www.ingramcontent.com/pod-product-compliance
Lightning Source LLC
Chambersburg PA
CBHW071621220526
45469CB00002B/437